현대미술,
선禪에게
길을 묻다

현대미술,
선禪에게
길을 묻다

글·그림 윤양호

운주사

선과 현대미술의 정신성을 찾아가는 길

캔버스 화면을 대하는 매 순간 보이지 않는 기운에 이끌려 무엇인가를 새롭게 만들어 내는 과정을 반복한다. 마치 무의식을 통한 깊은 울림이 스스로의 힘으로 자신을 표현하는 것 같다. 무조건반사적인 이러한 행위는 시간이 흐를수록 더욱 기운이 넘치는 것 같다. 작업이 끝나고 눈앞에 나타나는 작품은 새로운 생명체로 살아간다. 자생력이 강한 삶의 의지와 함께 스스로의 자태를 많은 사람들 앞에서 드러내는 용기를 보이기도 한다.

대학교 3학년 겨울방학 동안 정수사라는 조그마한 절에 들어가 살았을 때의 체험들이 지금까지도 나의 삶에 커다란 영향을 끼치고 있다. 미술대학을 다니는 동안에 좋은 작품을 해야 한다는 강박관념에서 벗어나고자 '모든 것을 잊자'는 생각으로 절에 들어간 것이다. 80일 정도의 짧은 기간이었지만 내가 왜 이 길을 가려고 하는지에 대한 생각들이 정리되는 계기가 되었다. 좋은 작품은 학습에서 오는 것이 아니고 대상을 그대로 묘사하는 것도 아닌, 내면에 존재하는 정신을 표현하는 것이

라는 생각을 하게 되었다. 지금도 이 생각에는 변함이 없다.

그러면 정신을 표현하기 위해서 무엇을 알아야 하는가? 이로부터 정신이 무엇인가를 알기 위한 긴 여정이 시작되었다. 관련된 책들을 찾아 읽어보기도 하고, 좌선을 하기도 하고, 선사들의 어록들도 읽으며 조금씩 그 실체를 찾아나갔다.

특히 나를 강하게 매료시킨 법문은 금강경金剛經에 나오는 무유정법無有定法이었다. 모든 것은 변화하며, 정법이라고 하는 것도 정해져 고정된 것이 아니라는 이 법은 나의 마음에 묘한 기운을 불러일으키기에 충분하였다. 정해진 것이 없다는 것은 가능성이 있다는 것이다. 또한 그 실체를 정할 수가 없다는 것이다. 실체가 없는데 어떻게 고정된 것이 있을 수 있겠는가? 내가 그토록 찾아 헤매이던 정신성이 실체가 없고 정해진 것이 없다니, 처음에는 허망하고 허탈하였으나 점차 새로운 희망으로 가득 차게 되었다. 오히려 내가 그 실체를 찾을 수 있을 것이라는 생각이 들기 시작하였기 때문이다. 실체가 없는 실체를 찾는다는 다소 이율배반적인 생각이 스스로를 움직이게 하는 힘으로 작용하게 되었다. 이렇게 시작된, 정신을 찾아가는 연구는 독일에 가면서 더욱 체계적이고 구체화되었다.

'달마가 동쪽으로 간 까닭은 무엇이었을까?'라고 물으면 다양한 대답들이 나오겠지만 나는 '좋은 토양을 찾아서'라고 말한다. 즉 좋은 열매를 맺기 위해서는 좋은 토양이 있어야 하고, 좋은 씨앗이 있어야 하며,

좋은 환경이 조성되어야 하는 것이 자연의 이치이다. 이러한 조건들이 충족되는 곳을 찾아가는 것이 우선적으로 중요한 요소이기 때문이다.

독일에 도착하여 처음 느낀 생각은 한번 해 볼 만하다는 것이었다. 처음 접하는 낯설음보다 무엇인가 새롭게 나의 능력을 발휘할 수 있겠다는 생각이 들었다. 예술가의 길을 가는 나에게 독일은 좋은 토양이었던 것이다. 한국에서 하던 작품들이 크게 변화하지 않았음에도 그들의 반응은 너무나 다르게 다가왔다. 마치 내가 오기를 기다렸다는 듯이 나의 작품들을 반갑게, 그리고 깊이 수용하기 시작하는 모습들에서 다시 한번 마음에 움직임이 나타나기 시작하였다.

새로운 도전은 새로운 생각을 하게 하였다. 처음에는 당연히 시간이 필요했지만 점차적으로 그 문화에 적응하면서 내 자신의 정체성을 찾아가는 과정을 거쳤다. 한편에서는 늘 이방인이라는 거리감이 존재하는 것도 현실이었지만, 다른 한편으로 예술이라는 영역에서 만나는 사람들은 비교적 이방인이라는 생각을 하지 않게 하는 공통적인 유대감이 있어 쉽게 그들과 교감하고 소통할 수 있었던 것 같다.

예술가의 길을 간다는 것은 늘 고단하고 힘들 것이라는 어머니의 말씀이 나를 더욱 강하게 만들었던 것 같다. 고등학교 2학년 때 미술대학에 진학하겠다고 가족들에게 말했을 때 모두가 반대하였다. 하지만 어머니께서는 "네가 하고 싶은 것을 해라"고 하셨다. 참으로 가슴이 뭉클해지는 순간이었다. 나는 지금까지도 이러한 어머니의 배려와 따뜻한

마음에 보답하고자 하는 마음이 강하게 있다. 이때부터 시작된 나의 예술가의 길은 험난하고 많은 시행착오를 겪었지만, 나의 꿈은 더욱 커지고 그 목표에 도달하고자 하는 욕구는 강해졌다.

시간의 흐름은 많은 것을 변화시키는 힘이 있다. 지금 이 순간도 모든 것은 변화한다. 내가 선禪조형예술이라는 새로운 학문적 패러다임을 형성하기 위하여 모든 역량을 집중한 지가 벌써 15년이 되어 간다. 선조형예술은 독일 쾰른에서 독일작가들과 토론도 하고 전시도 하며 처음 시작되었다. 당시 독일의 많은 작가들은 선사상에 깊은 관심을 가지고 있었다. 특히 내가 뒤셀도르프 쿤스트아카데미에서 만난 지도교수 헬무트 페더레Helmut Ferderle는 일찍이 선사상에 매료되어 선과 현대미술의 관점을 새롭게 접목하고자 노력하고 있었다. 또한 독일의 평론가 하인리히 클로츠Heinrich Klotz는 자신의 미학적 관점에서 이러한 선적인 사상이 수용된 새로운 형태의 사조를 Zweite Moderne(제2의 모던)으로 규정하고 있다. 나는 이렇게 시작된 선과 현대미술의 새로운 관계성을 깊이 연구하여 선조형예술의 학문적 패러다임을 구축해야겠다는 생각을 하게 되었다. 그리고 선과 현대미술은 새로운 패러다임을 형성하며 진행 중이다.

젠ZEN49, 제로ZERO, 플럭서스FLUXUS 등의 예술운동을 거치며 독자적인 미학적 패러다임을 구축하기 시작한 선조형예술은 그 사상적 배경에 선사상의 정신성을 내포하고 있다.

예술의 영역이 '인간을 위한 예술'로 변화되면서 선과 예술은 더욱 가까워졌다. 선은 생각의 깊이를 추구하는 특성을 가지고 있는데, 현대미술 역시 생각의 깊이와 다양성을 보여주고자 하는 특성들이 중요한 요소로 자리매김하며 작품 속에 정신의 깊이를 투영하고자 하는 노력들이 계속 진행되고 있기 때문이다.

현대미술은 이제 삶의 과정에 깊숙이 들어와 있다고 볼 수 있다. 예술가들이 표현하는 작품들은 삶의 성찰을 보여주고자 하며, 이를 통하여 인간의 존재 가치를 찾아가는 안내자가 되고 있는 것이다.

이러한 시대적 흐름 속에서 현대미술을 통한 정신적 가치를 추구하는 많은 작가 및 관객들과 소통의 장을 마련하고자 하는 마음에 「월간 불광」 등 몇몇 매체들에 실렸던 내용들을 다시 정리하고 덧붙여 책으로 엮었다.

아무쪼록 새로운 예술의 세계를 추구하는 이들에게, 그리고 현대미술의 흐름에 대해 알고 싶어 하는 이들에게 이 책이 작은 역할이라도 할 수 있기를 기대한다.

2015년 겨울
윤양호

서문　　5

아는 것을 버리다　　13

아는 것을 버리다　　15

허공을 색칠하다　　18

선과 추상화　　20

불기자심不欺自心-자신을 속이지 말라　　23

원을 그리다　　25

공空은 비어 있는 것이 아니다　　29

현존재에 대한 본질적 사유　　33

비움은 가득 차다　　37

선과 유럽의 화가들　　41

서로 공감하다　　45

아우토반은 자유다　　49

모두 예술가가 되다　　52

다시 떠오르는 태양처럼　　56

인생의 예술가를 꿈꾸며　　60

선의 미소를 보며　　64

나에게 어떤 향기가 있는지 반조해 보라　　68

그림 속에 나타난 내 마음 읽기　　73

선 바람 피우다　　76

예술가에게 길을 묻다　　80

화두에 들다 85

선시 13편

선과 현대미술 113

예술의 가치와 선禪의 정신 115

아트페어와 선 132

조형성과 선 148

Color와 선 163

표현주의와 선 178

색色과 상相을 만들다 192

동양성과 선禪 207

단색화와 선禪 222

달마가 유럽의 미술과 만난 까닭은? 232

플럭서스의 모태 ZEN49와 ZERO운동 243

선조형예술은 무엇인가? 255

최고의 예술은 깨달음이다 269

카셀 도큐멘타 전시 작품

아는 것을 버리다

아는 것을 버리다

여름날에 스위스의 알프스산맥에 있는 융프라우에서 3일 간 머물며 트레킹을 한 적이 있다. 손에 잡힐 듯한 융프라우의 설경은 한여름 따가운 햇살에서 묘한 느낌을 던져 주었다. 눈부신 햇살에도 녹아내리지 않고 남아 있는 설경은 자신의 존재를 지키기 위하여 안간힘을 쓰고 있는 것 같았다.

한참을 걸어서 나타난 조그만 카페에 앉아 커피를 마시는데, 금세 차가운 바람이 스쳐 지나가며 온몸에 전율을 느끼게 해주었다. 잠깐 사이에 추위를 느낄 정도로 차가운 바람이 여름날의 따가운 햇살과 교차하며 말할 수 없는 경험을 가져다주었다.

여름은 늘 덥고 작렬하는 태양빛이 강렬하여 그늘을 찾아가는 일상에서 새롭게 느껴지는 한여름의 경험은 삶의 존재를 다시 생각하게 하는 계기가 되었다.

오스트리아와 스위스, 독일을 경계로 하고 있는 바다 같은 호수 보덴제bodensee를 보기 위해 브레겐츠Bregenz에 갔는데 뜻밖에도 놀라운 횡재를 하였다. 쿤스트하우스 브레겐츠에서 세계적인 예술가인 리차드

세라Richard Serra, 1939~, 미국의 개인전이 열리고 있었다. 간헐적으로 한두 작품을 본 경우는 있었지만 그의 회화작품을 많이 본 것은 처음이었다. 조각가로 더 알려진 세라의 회화작품을 직접 보고 난 감동이 지금까지도 잊혀지지 않는다. 미니멀 조각을 대표하는 세라는 내가 좋아하는 작가로, 그의 정신과 예술적 표현 등은 많은 사람들로부터 사랑을 받고 있다.

그는 선에 많은 관심을 가지고 자신의 작품에 투영된 새로운 관점과 이미지를 통하여 창의적인 사고를 하기를 바라는 것 같다. 특히 조각 작품들은 그 크기가 너무 커서 한 번에 전체를 볼 수가 없다. 또한 자연 속에 설치된 작품들은 시간의 흐름에 따라서 변화하기도 한다.

아우토반을 달리며 뮌헨지역을 지나는 순간 나에게 형언할 수 없는 강한 의식이 밀려왔다.

'내가 아는 것은 아는 것이 아니다'라는 의식이 떠오르며 지금까지 내가 학습하고 경험한 것들이 모두 허상이었다는 것을 강하게 느끼게 되었다. '아는 것이 없다는 것을 아는 것이 아는 것이다'라는 인식이 시작된 것이 바로 이때부터이다.

순간의 의식이 지나가고 난 후 나는 무언가를 다 얻은 것 같은 느낌이 들었으며, 내가 가고자 하는 길이 확연해지는 것을 경험하게 되었다. 이후 내 작품의 주제는 '아는 것을 버리다'가 되었다.

허공을 색칠하다

보이는 것은 사라진다. 사라진 것은 다시 나타난다. 끊임없이 반복되는 자연의 순환 앞에서 마음의 변화를 감지하는 것은 흘러가는 강물처럼 그 실체를 찾기가 쉽지가 않다. 흘러간 강물은 다시 그 자리에 오지 않는다. 자연도 순환을 하지만 한 순간도 동일한 것은 없다.

때문에 흘러가는 마음을 찾아 그것을 표현한다는 것은 쉬운 일은 아니다. 단지 마음이 지나간 흔적을 찾아가는 것인지도 모른다. 흔적도 사라져간 그 자리에는 무엇이 남아 있는가?

텅 빈 허공처럼 아무것도 없어 보이는 그 무엇인가를 찾는 노력은 계속된다. 한 순간도 머문 바가 없는 그 자리를 어떻게 찾을 수 있을까?

나무가 겨울 동안 살아남기 위하여 자신의 잎들을 모두 버릴 때 그 뿌리는 더욱 생명력이 강해진다. 생존은 변화이다. 변화하지 않는 것은 사라진다.

허공은 모든 것을 수용한다. 단지 그 흔적조차 없어지기 때문에 인식하지 못할 뿐이다. 흔적을 남기는 것은 흔적에 대한 미련이 아니라 허공처럼 모든 것을 비우고자 하는 것이다.

선과 추상화

선禪은 예술가들에게 친숙하다. 특히 추상회화를 하는 작가들은 선을 자동차의 양쪽 바퀴처럼 함께 가는 도반으로 생각한다. 나 역시 늘 선을 한다.

예술가로 삶을 살아가는 동안 선은 나에게 시작이자 끝이다. 작품을 통하여 자신의 생각과 인식을 표현하는 작가의 길은 그리 쉽지가 않다. 그렇다고 아주 어려운 것도 아니다. 내가 선택한 길이기에 숙명처럼 받아들이는 것이다.

모든 것은 마음에 의하여 나타나는 것임(일체유심조一切唯心造)을 알기에 더욱 마음을 알고자 하며, 그 본래의 마음자리를 표현하고자 하는 것이 작업의 중요한 요소가 된다.

보이지 않는 것이 보이는 것으로 드러나는 것은 마음작용에 의해서이다. 대상은 자연의 이치에 따라 변화하나 그 자연을 보는 자신은 늘 이치를 알지 못하여 표상에 머무는 경우가 많다.

표상은 사라진다. 그러나 그 본래자리는 사라지지 않는다. 왜일까?

그것은 변화하는 이치에 따라 변화할 뿐이다. 일찍이 서양의 추상화

가들은 이러한 선사상에 관심을 가지고 스스로 체험하며 자신의 예술 세계를 만들어 가고자 하였다.

초기에는 대상을 분해, 해체, 변형하는 것에서 출발하여 점차적으로 내면화하기 시작하였다. 칸딘스키는 자신의 저서 『예술에 있어 정신적인 것에 대하여』에서 대상을 보는 방식을 시각에서 마음으로 변화시켜야 한다고 말하고 있다. 즉, 시각적으로 보이는 대상을 재현하는 것이 아니라 자신이 인식하고 감지하는 본질적인 가치들을 찾아 표현해야 한다는 것이다.

나는 여기에 동조한다. 아니 더 나아가 지혜의 눈으로 대상을 보고 표현해야 한다. 그러기 위해서 끊임없이 수행을 하는 것이다.

추상을 표현하는 예술가에게 선은 선택이 아닌 필수사항이 된 것이다. 이로 인하여 예술은 점점 정신성을 중시하는 방향으로 변화해 가고 있다.

불기자심不欺自心-자신을 속이지 말라

"자신을 속이지 말라." 성철스님이 제자들에게 자주 하신 말씀이다. 나에게도 깊은 의미로 다가온다. 지금까지 살아오면서 얼마나 많은 사람들에게 거짓말을 하였는가? 또한 자신에게는 어떠한가? 항상 자신의 관점에서 생각하고 행동하며 스스로의 당위성을 찾아가는 과정은 결국 자신을 속이는 것이기도 하다. 자신의 생각이 맞다는 생각, 자신의 행동은 정당하다는 생각 자체가 거짓일 수 있다.

스스로 만들어 놓은 그물에 스스로가 걸리는 것과 같다. 자신의 생각이 그물이며 자신의 행동이 그물에 걸리는 것과 같다. 즉, 본래의 본질에서 벗어난 생각은 거짓이다. 단지 자신의 이익을 위하여 그럴싸하게 포장되어 있을 뿐이다. 포장이 화려할수록 내용은 초라해진다. 그만큼 과장되어 있기 때문이다.

과장된 포장을 걷어내는 것이 수행이다. 포장이 없으면 행동도 자유로워진다. 내가 그로 인하여 어떠한 이득도 취하지 않기 때문이다. 간단한 논리지만 실천하기는 쉽지가 않다.

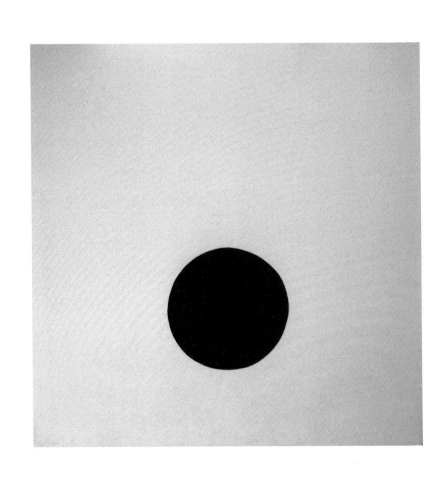

원을 그리다

예술에 담겨 있는 내면의 세계는 넓고 심오하며 그 의미는 깊다. 따라서 예술이란 인간의 내면의 깊이를 가늠해주는 척도로서의 역할을 하기도 한다. 동양의 대가들은 자연의 진리를 터득하여 예술로 표현하고자 하였다. 즉 예술의 가치는 우주 만물의 진리를 직시하여 그 이치를 이해하고 활용하는 것이라 생각한 것 같다. 여기에 나는 동조한다.

내면의 깊이를 더하는 작업이기에 더욱 진지하며, 이를 자신의 수행을 통해 얻어낸다는 점에서 원은 응집된 표상으로 함축된다. 나는 스스로의 수행을 통한 인식의 변화를 감지하는 과정을 거치며 만유의 근원이라 할 수 있는 원圓을 표상시키는 작업을 하게 되었다.

수행자들의 고행에 가까운 수행을 통하여 얻어지는 깨달음이 예술세계를 통해 만나고 있는 것이다. 이러한 관점들이 내 작품들의 특징이라 할 수 있으며, 원은 무척 함축적이기도 하지만 보이지 않는 에너지이기도 하다.

나는 더욱 폭넓은 예술세계를 경험하기 위해 독일로 유학을 가게 되었는데, 그 과정에서 가장 깊은 체험은 독일에 있는 선 센터를 찾아 독

일 사람들과 함께 선을 한 것이다.

선을 통하여 삶의 에너지를 얻었으며, 또한 예술적 담론을 형성하는 데 커다란 자극이 되었다. 자연과 내가 둘이 아니라는 이치는, 순환과 반복의 과정을 거치며 탄생한 원을 통하여 깊은 정신성을 통한 미적 합일을 도출하고자 하였다.

많은 사람들에게 정신성을 가장 잘 드러내는 도형으로 인식되는 원형은 나에게도 깊은 의미를 지닌다. 원의 형상은 모든 기氣가 만나는 집합이자 예술의 정점이 된다. 원을 통해 우주만물의 진리를 관조하고 이를 통하여 예술적 가치를 얻을 수 있었던 것이다.

내가 추구하는 작품에는 원 밖에서 살펴지는 고요함과 상충되는 내적 긴장감이 잘 담겨져 있다. 상충된 강한 에너지가 작품을 통해 발산되며 새로운 에너지가 생성된다. 살아 움직이는 충만한 내적 기운으로 가득 찬 원의 세계는 한마디로 기운의 합일이며 기의 향연이라 할 수 있다.

확산과 응축이 반복되는 듯한 원 작업은 자신의 정신과 예술세계를 넘어선 또 다른 세계를 선보인다. 수행 방법 중의 하나인 '화두'는 대상에 대한 깊은 성찰을 하게 하며, 이러한 과정을 통하여 나타나는 원이라는 형상 속에서 또 다른 관점과 시각을 열어나가는 것이다.

시간과 공간을 초월하는 사유와 명상으로서의 원은 작가의 행위를 통한 심적 에너지들이 응축되어 표상되어진다. 붉은색의 원을 통하기

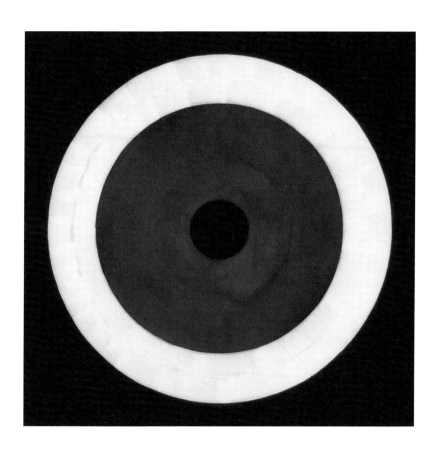

도 하고, 때로는 원 밖에 펼쳐진 구겨지거나 찢겨 나간 한지의 형태를 통해 작가의 미적 경계가 무의식적으로 드러나기도 한다.

원의 형상 속에 펼쳐지는 강렬한 붓놀림과, 때로는 수묵의 번짐 효과를 보는 듯한 원의 모습에서 살아 움직이는 내적 에너지가 교감하고 있음을 볼 수 있다.

기氣와 운韻이 모두 사라지고 덩그렇게 어그러진 물상만이 존재한다면 이는 조화라고 할 수 없을 것이다. 조화는 곧 정신의 응축이라고 할 수 있으며, 반복되는 행위를 통하여 교감하며 소통할 때 더욱 가치가 드러나는 것이다.

이것을 원이라는 단일 형상을 통해 구현한다. 예술적 행위는 선禪을 하면서 느껴지는 대상에 대한 인식의 표현이며, 이러한 행위를 통하여 삶의 본질적 가치를 찾아가고자 하는 것이다.

공空은 비어 있는 것이 아니다

'존재하는 모든 형상들은 공空하다. 찰나에 머무를 뿐 반드시 사라진다. 때문에 현상에 집착하지 말라.' 내가 늘 궁구하는 화두이다. 모든 문제의 근원은 집착에서 비롯되는 것 같다.

학습을 하는 것도 집착이 강하다. 이를 통하여 얻고자 하는 것이 분명하기 때문이다.

작품을 하는 것도 별로 다르지 않다. 작품을 하는 순간에는 집중을 하지만, 일상의 삶에서는 많은 것을 이루고자 하며, 얻고, 누리고자 한다. 예술이 수단으로 전락하는 경우이다.

누가 시키지도 않는 예술가의 길을 가면서 이를 수단 삼아 부와 명예를 얻고자 하는 욕심이 강하다. 때문에 학습에 대한 욕구도 강했던 것 같다. 사실은 이러한 과정 때문에 지금의 내가 있는 것은 부정할 수 없다.

하지만 어느 순간 예술이 수단에서 목적으로 바뀌게 되었다. 우도 클라센Udo Claassen, 1944~ 이라는 독일 작가를 만나고 나서부터이다. 유학 시절 가난한 나에게 그는 자신의 작업실을 일부 사용하도록 배려해 주

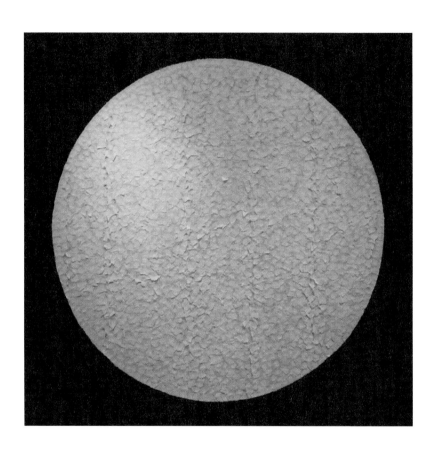

었다.

우도는 젊은 시절 몹시 가난하고 불우한 가정환경 때문에 방황을 한 적이 있다고 했다. 그때 그에게 새로운 희망을 준 것이 바로 화가가 되는 길이었다고 한다. 그리고 미술대학을 다니면서 새로운 철학에 심취하게 되는데, 그게 바로 선이었다. 선에 관련된 책들이 너무나 깊은 감동으로 다가와 자신이 왜 예술가의 길을 선택하게 되었는지를 알게 되었다고 한다.

당시 독일에 있던 일본인 선사가 운영하는 선 센터에서 선을 체험하기 시작한 그는, 이후 일본에 있는 절을 방문하여 스승으로부터 가르침을 받고 정식 수계도 받게 되었다고 한다.

독일로 돌아온 그는 자신의 아틀리에 2층에 선을 할 수 있는 공간을 마련하여 사람들과 선을 하기 시작하였으며, 나도 그가 운영하는 선방에서 같이 선을 하며 교류하게 되었다.

2시간의 좌선이 끝나면 보행선을 하고 이후 차를 마시며 서로의 경험을 공유하는 시간을 가졌다. 이때 그들이 나에게 하는 질문은 공空에 대한 부분이었다.

"하이데거는 존재를 말하는데 공은 '없다'고 하니 도대체 공은 무엇을 말하는가?" 하고 질문을 한다. '존재하는 것은 있다고 전제하지만 그것 또한 사라진다. 우리가 있다고 하는 것은 없다는 것에서 비롯된 것이다. 있다고 생각하는 것은 없다는 것을 인정하기 때문이다. 하지만

있고 없고를 떠난 자리는 공한 것이다.' 그들이 생각하는 공은 무無라는 인식이 강한 것 같았다. 이분법적인 사고에 물들어 있는 그들로서는 이해가 쉽지 않았을 것이다.

우리는 이러한 대화를 즐겨 하였다. 특히 우도와는 그의 삶과 예술이 선적 경험을 토대로 이루어지고, 자신의 정신세계를 통한 예술적 표현을 하는 것에 많은 공감을 하였다.

예술은 보이지 않는 세계를 형상화하는 과정이라고 생각하게 되는 계기가 되었다.

현존재에 대한 본질적 사유

다양성이라는 시대적 흐름 속에서 개인적인 특성들이 새롭게 구성되며 자아에 대한 인식이 확산되고 있다. 집단적인 문화의 특성을 중시하던 관점에서 벗어나 이제는 개별적 특수성들이 새로운 방향성을 제시하며 변화의 흐름을 주도하고 있다. 시대의 변화는 빠르게 진행이 되며 나이, 성별, 직업, 문화적인 특성들이 통합과 융합을 거듭하며 자생적인 존재방식을 찾아가고 있다.

현존재現存在는 다양한 시대적인 변화 과정을 거치며 존재의 가치와 방법을 자신의 관점에서 정립하며 사회화하고자 하였다. 특히 산업화 과정을 거치며 발전에 대한 강한 의식은 새로운 가치를 창출하는 원동력이 되었다. 모두가 공통된 의식들을 공유하며 서로의 가치를 인정해주는 시대적인 흐름 속에서 현존재는 확고한 존재 이유를 획득하게 된 것이다.

하이데거는 현존재Dasein를 실존성으로 보고 있다. 즉, 현재의 존재를 인식하고 과거나 미래에 대한 연민이나 두려움에서 벗어나라는 것이다. 인간의 인식체계는 하루에도, 아니 1초 동안에도 많은 생각들이 교

차한다. 이처럼 변화하는 순간들 속에서 어떠한 순간을 현존재라고 할 수 있는가? 여기에 대한 인식은 다양하다. 중요한 것은 순간순간의 생각들이 본질적 존재성으로 다가가는 순간, 현존재는 성립된다는 것이다. 물론 그 찰나의 순간은 멈추어 있는 것이 아닌, 흐르는 물처럼 지나갈 뿐이지만 그러한 상태가 반복되며 그 인식의 순간들이 늘어난다는 특성을 가지고 있다.

일상적인 삶의 과정에서 이러한 존재와 현존재의 특성을 구분하여 인식하고 이를 활용하는 것은 어려운 일은 아니다. 마치 동전의 앞뒷면처럼 상황에 따라서 그 존재 모습이 변화하지만 이를 구분하여 분리하지는 않는 것이다.

미학에서의 현존재는 어떠한 의미를 내포하고 있을까? 예술가들이 인식하는 세상은 보이는 것들에서 보이지 않는 부분으로 전이되며 자연에 대한 새로운 인식을 가져다주었다. 즉, 표면적인 자연의 모습에서 본질적인 존재성에 관심을 가지고 대상의 본질적인 특성을 찾아 이를 기호화, 상징화하는 것이다.

현존재에 대한 다양한 관점들은 지금 여기에 존재하는 인간들의 삶의 모습을 다시 생각하게 하는 계기가 되었다. 시간성과 공간성이 가져다주는 개인적인 삶의 과정에서 보여지는 공통적인 특성들은 시대적인 공감대를 형성하며 존재의 의미를 만들어 간다.

칸딘스키는 자신의 저서 『예술에 있어서 정신적인 것에 대하여』에서

예술은 정신작용임을 강조하고 있다. 예술은 대상이나 자연을 모방하는 것에서 벗어나서 예술가의 생각이나 정신성이 드러나야 한다는 것이다. 따라서 대상의 보이지 않는 부분에 관심을 가져야 하며, 나아가서는 존재의 본질성에 접근해야 한다는 것이다. 이러한 칸딘스키의 주장은 현대미술에 다양하게 접목되며 새로운 형식들을 탄생시켰다.

독일의 현상학자 후셀Edmund Husserl은 인식의 전환을 위하여 자연적 관점으로부터 말미암아 생겨나는 자연세계와 관련된 일체의 학문에서 벗어나야 한다고 주장하고 있다. 현상학은 더 한층 깊은 의식을 찾아내고, 하나의 새로운 존재 영역을 획득하고자 하는데, 이는 경험적인 것이 아니라 초월적인 것으로 보고 있다. 미적 관조도 여기에서 비롯된다고 보고 있는 것이다.

동양에서는 석도의 일획론—劃論에서 새로운 미학적 관점을 찾을 수 있다. 석도는 자신의 화론 제1장에서 '한 번 그음은 새로운 세계를 만들어내는 과정'이라고 설명하고 있다. 즉, 대상이나 자연에 대한 모방에서 벗어나서 내면에 존재하는 본질적인 감각들이 나타나는 순간 새로운 미적 관조를 창출한다는 것이며, 이는 현대미술의 중심에 있는 예술에서의 예술성(정신성)을 말하고 있는 것이다.

동, 서양의 범주를 넘어서는 미적 관조는 바로 현존재를 인식하는 그 순간이다.

비움은 가득 차다

일상의 삶에서 우리는 많은 것을 얻고자 모든 노력을 기울인다. 얻고자 하는 것은 사람들마다 다르겠지만 얻고자 하는 마음은 동일한 것 같다. 하지만 그렇지 않은 사람들도 있다. 얻으려는 마음이 일어나는 것을 경계하는 사람들이다.

얻고자 하는 마음을 비움으로써 수행자의 길을 선택하는 사람들도 있고, 이와 비슷한 예술가의 길을 가는 사람들도 있다. 그것은 천재적 재능이 아니라 해도, 또한 무엇을 얻고자 하는 마음이 없어도 가능한 일이라고 생각된다. 수행의 과정에서 만나는 수많은 번뇌와 탐욕에서 벗어나서 자유의 길을 가는 자유인이 되고자 하는 수행자들을 보면 가슴속에 따뜻한 햇살로 다가온다.

금강경에 "모양을 떠나면 고요하게 사라진다(離相寂滅分)"라는 말이 나온다. 내가 자주 인용하는 말이기도 하다. 그것이 금강경에 나오는 아상, 인상, 중생상, 수자상을 떠난 부처의 마음인지는 알 수 없으나, 분명 고요하게 사라짐을 느낄 수 있다. 형상에 머물지도 않고 색상에 머물지도 않고 드러나는 작품들은 육근을 자극하는 강하면서도 부드러운

구름처럼 흔적이 없이 사라짐을 느낄 수 있다.

 "색을 떠나고 상을 떠난다(離色離相分)"는 말 역시 금강경에 나오는 말이다. 색과 상을 벗어난다는 것이다. 상이라는 것은 색·수·상·행·식을 가리키는 것이다. 오온이라고 하는 이것은 우리가 경험하는 세계이다. 우리가 경험하는 것들은 순간순간 선택을 해야 하며, 이는 분별의 과정이다. 이러한 분별을 떠난 것이 수행자가 추구하는 세계가 아닌가 한다. 우리가 일상의 삶의 과정에서 얼마나 많은 분별을 하며 갈등하고 있는가를 일찍이 알아차린 수행자는 분별하지 않음으로써 상을 놓게 된다.

 예술가들이 자신의 작품을 대할 때 '잘 그려야 한다는 생각, 색을 잘 써야 한다는 생각, 작품을 통하여 명예를 얻고자 하는 생각'이 없어야 보는 사람으로 하여금 무엇인가를 느끼도록 강요하거나 요구하지 않는다. 있음으로 인하여 없어지는 생각들을 마주하며 묘한 느낌을 불러일으키는 것 같다. 보이는 것이 전부가 아니며 보이지 않는 것이 또한 전부가 아니라는 생각은 자유로움을 뜻한다.

 즉, 어디에도 걸리지 않고 형상과 색에 마음을 소통하는 작업 과정은 작가들이 가지고 있는 특징이라고 볼 수 있다. 마음을 모든 대상에 주었으나 주었다는 흔적이 없고, 색을 선택하여 그 대상을 덮었으나 덮었다는 흔적이 없이 스스로의 모습을 보여주는 형상과 색상은 편안하고

따뜻하게 다가온다.

추운 겨울날 산사에 1미터가 넘게 쌓인 눈을 치우며 눈에 대한 아무런 불평이 없는 수행자의 마음을 작품을 통하여 공감하고자 한다. 높게 쌓인 눈들은 따뜻한 햇볕이 드는 봄날이 오면 흔적도 없이 사라진다. 그 눈 따라 그 눈을 치우던 마음도 사라진다. 사라지는 과정을 수없이 경험한 예술가는 이제는 대상에 그 어떠한 마음도 고정하지 않다. 바람이 불어오면 마음을 실어 어디론가 보내 그 마음을 받는 사람이 행복하기를 바라는 마음도 욕심일까?

마조선사는 "평상심시도平常心是道"를 통하여 수행의 모습을 새롭게 보여주었다. "한 마음이 일어나지 않으면 만법에 허물이 생기지 않는 법이다. 아상에 집착하면 허물이 되고 아상에 집착하지 않으면 그것이 곧 청정이다"고 하여 한 마음을 잘 내라고 하였다. 네 가지의 상 중에 아상의 집착에서 벗어나는 것이 가장 어렵다고 한다.

나도 역시 아상에서 벗어나지 못하고 있다. 내가 처한 사회적 명예나 신분, 내가 하는 분야에서의 전문성 때문에 '나'라고 하는 상을 놓지 못하고 늘 무겁게 지고 다닌다. 그것이 무거운 줄은 알면서도 내려놓지 못하는 것이다. 참으로 어리석은 일이지만 그렇게 하루하루를 꿈속에서 살아간다.

선과 유럽의 화가들

미술사적인 맥락에서 보면 다다DADA운동 이후 현대미술은 빠른 속도로 변화하게 된다. 기존의 가치들을 부정하거나 반박하며 새로운 가치를 찾고자 노력한 예술가들은 많은 실험정신을 발휘하여 예술의 새로운 가치를 찾아 나아갔다.

젠ZEN49, 제로ZERO, 플럭서스FLUXUS: 라틴어로 '흐르면서'라는 뜻 등의 등장으로 예술의 역영은 확산이 되고, 그 내용에서도 예술은 정신작용임을 드러내게 된다. 이러한 예술운동에서 주목할 만한 것은 동양사상의 영향이다. 특히 선禪사상에서 당시의 철학자, 예술가, 문학가, 음악가 등 많은 사람들이 영향을 받으며 새로운 영역을 개척해 나갔다. 여기에서는 그들이 영향을 받은 선사상의 내용들을 예술가의 관점을 통하여 살펴보고자 한다.

이브 클라인Yves Klein은 공Le Vide을 표현하기 위하여 10미터 높이에서 뛰어내렸다. 물론 그는 죽지 않았다. 이미 당시에 사진 합성기술이 발달하여, 많은 사람들이 신문기사를 보고 그의 안부를 걱정하였지만 말

이다.

이브 클라인은 짧은 생을 살면서 자신이 보여줄 수 있는 많은 것을 집약적으로 보여주었다. 프랑스인이며 화가인 아버지와 이란에서 이민 온 어머니 사이에서 태어나 어려운 환경 속에서 성장한 클라인은 유도 훈련과 일본을 방문하면서 삶에 커다란 변화가 일어난다. 일본을 방문하여 유도를 배우고 절을 찾아 선사에게 가르침을 받은 후 그는 정신적인 영감을 얻게 된다. 이러한 경험은 그의 사상과 예술에 그대로 표현되어 나타나게 된다.

1958년 파리의 갤러리에서 전시된 공Le Vide은 자신이 이해한 공空사상(비어 있음)을 표현하기 위하여 구성되었으며, 많은 관람객들과 언론 매체를 통하여 클라인에 대한 관심과 더불어 선에 대한 관심이 증폭되었다.

영국의 리차드 롱Richard Long, 1945~ 은 시간을 정해놓고 수행을 하며 작품을 완성하였다. 노자의 무위자연사상과 선에서의 공사상에 영향을 받은 리차드 롱은 초기부터 걷기명상 작품을 보여주었다. 일정한 시간을 정하여 원을 그리며 걷기를 하는 그의 모습은 수행자의 보행선과 같은 맥락이라 할 수 있다. 롱이 걷기명상을 하면서 어떠한 체험을 하는지는 알 수 없으나, 분명 새로운 인식을 경험한 것으로 보인다. 그가 떠난 후 작품은 원래의 자연으로 회귀한다. 인간의 작위적인 행위를 통하

이브 클라인, Die grosse blaue Anthropometrie, 1960

여 자연과 조화를 이루고 교감하고자 하는 롱의 예술세계는 지금도 전 세계를 다니며 걷기명상 중이다.

독일의 볼프강 라이프Wolfgang Leib, 1950~ 는 꽃가루를 통하여 우주와 자연, 인간이 소통하고자 하였다. 그는 의학을 공부하여 의사가 되고자 하였으나 방향을 돌려 예술가가 되었다. 의학을 공부하는 동안 베트남, 스리랑카, 티베트, 미얀마, 라오스, 인도 등을 여행하며 많은 수행자를 보면서 그는 인간의 영혼을 치유해주는 예술가가 되고자 하였다.

예술가가 되기 위한 학습을 하지 않은 볼프강은 자신만의 방식으로 자연과 소통하고 영혼과 교류하고자 하였다. 자신이 직접 유채꽃을 가 꾸며 그의 작품은 시작된다. 봄이 되면 씨를 뿌리고 가꾸며, 가을이 되 면 그 꽃을 따서 말리고 가루로 만드는 일련의 과정이 바로 작품이 되 는 것이다. 많은 시간의 흐름과 자연의 변화 속에서 그가 어떠한 마음 의 변화를 가져오는지는 알 수 없다. 하지만 볼프강이 제시하는 꽃가루 는 그의 정신을 그대로 보여준다고 볼 수 있다. 곱게 만든 꽃가루를 통 하여 그는 인식의 변화와 아상에서 벗어나고자 한 듯하다. 그의 정화된 정신은 그 어디에도 오염되지 않고 그대로 청정함을 보여준다.

서로 공감하다

스스로의 삶을 수행자처럼 살아가고자 하는 볼프강, 모든 세속적인 것에서 벗어나 자유인이 되고자 예술가의 길을 가는 그의 모습이 흥미롭다.

깨달음은 시간, 공간을 초월하여 그 뜻이 존재한다. 동시대에 서로 다른 문화적 배경을 가지고 삶아가는 예술가의 모습에서 무엇을 발견할 수 있는가?

없음을 통하여 있음을 말하고, 있음을 통하여 없음을 경험하게 하는 나의 작품들은 시, 공간을 초월하여 공감하고자 한다. 작품에 드러나는 세밀하고 정교한 표현들이 마치 백척간두에 걸려 있는 마음처럼 보인다. 그렇다고 불안하거나 위태로워 보이는 것이 아니라, 오히려 새로운 넓은 우주를 향하여 나아가고자 하는 생기와 활력이 솟아난다. 참으로 묘한 이치다. 세밀하게 나누어진 작은 공간들은 각각의 모습으로 표현되며 이를 보기 위하여 조금만 뒤로 물러나 보면 어느새 서로 상생하여 조화를 보여주고 있다.

필자의 작품에 자주 등장하는 표현적 특성을 정리하면 "일즉다一卽多

다즉일多即一, 만법귀일萬法歸一 일귀하처一歸何處"로 귀결된다. 한 마음을 내었으나 내었다는 착이 없으며, 많은 작은 공간들이 공존하나 서로 다르다는 생각이 없고, 하나가 되었으나 흩어지지 않는 그 마음이 어디에서 오는 것일까?

이러한 인식과 표현은 학습적인 것을 통하지 않는다. 대상이 흩어짐은 사라짐이 아니라 원래의 자리로 돌아가는 것이다. 또다시 시간이 흐르면 씨앗을 통하여 발아하고 성장하여 꽃가루가 된다. 이 반복되는 과정을 통하여 본래 청정함을 보여주는 것이다.

나의 화면에 나타나는 수많은 작은 입자들은 그 흩어지는 시간이 오래 걸린다. 우리가 인식하지 못하는 속도로 변화하지만 그 변화는 진행이 되고 있다. 느린 변화의 속도가 가치를 변화시키지는 않는 것 같다.

내가 작품을 통하여 보여주고자 하는 것은 대략 세 가지이다.

첫째, 수행의 미학이다. 출가자에게 수행은 기본이듯이 나에게도 수행은 선택이 아닌 필수이다. 수행과 작품이 어떤 상호작용을 하는지는 과학적으로 증명할 수 없으나, 적어도 나에게는 둘이 아니라고 할 수 있다. 수행은 인식의 확장이고, 그 인식을 통하여 자연과 교감하며 영혼과 소통한다.

둘째, 동양과 서양의 구분이 사라진다. 동양과 서양은 서로 다른 사상과 철학, 문화로 인하여 서로 다르다고 인식해 왔다. 그로 인하여 나는

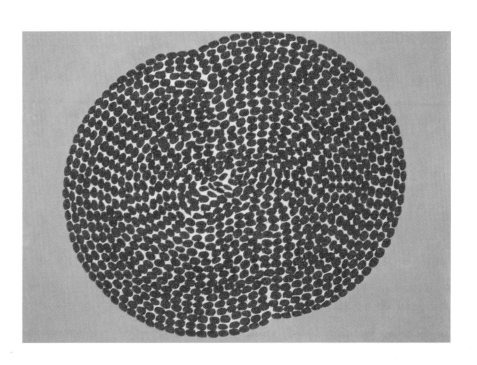

오랜 시간 동안 서양을 배우기 위해 학습하였으며, 나아가 서로의 다름을 인정하고 소통하고자 하였다. 나의 작품에 나타나는 예술적인 표현들은 서양표현들과 유사성이 없어 보이지만 작품을 통하여 추구하고자 하는 정신성은 공통적인 것 같다. 이는 인간의 마음이 예술 속에서 다르게 표현될 뿐 본성은 공통점이 있다는 것을 보여주는 것이다.

셋째, 교감의 미학이다. 우리는 복잡한 현대생활 속에서 더 많은 것을 얻기 위하여 혼신의 노력을 기울인다. 더욱 많은 것을 얻어야 행복하다는 논리가 아니더라도 남들보다 많은 것을 가지기 위해 노력한다. 하지만 나는 그러한 생각이 허무하다는 것을 보여주기 위하여 작품 속에서 교감하기를 바라는 것인지도 모르겠다.

내가 작품을 통하여 보여주고자 하는 핵심은 '서로 공감하는 것이다'이다. 안다고 하는 생각을 놓으면 그 어떠한 경우에도 혼란스럽지 않다. 우리가 혼란스럽고 불안한 것은 너무 많이 안다고 생각하기 때문이다. 진정한 공감은 아는 것을 내려놓고 상대를 대하는 것이다.

교감은 소통이 원활할 때 가능한 것이다. 소통이 가능하기 위해서는 추구하는 가치에 공감대가 필요하다. 작품을 통하여 존재의 가치를 소통하고자 하는 것이다.

아우토반은 자유다

다시 찾은 독일의 아우토반은 역시 자유를 만끽하게 해준다. 속도무제한의 법도 이제는 익숙하다. 모두가 자신 스스로의 속도를 만들어가고 이를 스스로 지켜가기 때문에 교통사고가 많지 않다. 규칙을 정하는 사람과 이를 따르는 사람이 공감하기 때문에 단점들이 보완되고 모두가 즐거워하며 만족한다. 이는 어디에서 비롯되었는가? 2차 대전에서 패한 독일은 아우토반을 만들어 경제를 부흥시킴과 동시에 절망에 빠져 있는 국민들에게 새로운 활력을 주고자 하였다. 바로 자유와 절제라는 철학적 담론을 제시한 것이다. 모두에게 자유를 부여하였으나 스스로 절제를 하며 질서를 만들어 가기 시작하여 독일이 다시 경제적인 발전을 하는 데 원동력으로 작용한 것이다.

현대사회는 모두가 자유를 추구하나 누군가에 의해서 만들어진 규범이 인간의 삶을 그 속으로 들어가도록 보이지 않는 압력을 가하는 경우도 있다. 새로운 규범은 공감대를 형성하며 만들어져야 한다.

독일의 철학자 칸트는 그의 미학에서 '천재는 새로운 규범을 만들어 가는 것'이라고 하였다. 특히 예술가는 그 누군가가 만들어 놓은 질서

를 따르는 것이 아닌, 스스로의 규범을 만들어 가야 한다고 주장하였으며, 그의 생각은 현재에도 유효하다.

역사적인 흔적을 남긴 사람들 역시 이러한 생각을 공유하는 특성이 있다. 대부분의 분야에서 나타나는 공통적인 특성은 기존의 질서를 새롭게 만들어 가며 삶에 변화를 가져다주었다는 점이다. 즉 창의적인 사람은 기존의 규범을 넘어선 새로운 규범을 만들어 가며 스스로의 자유로움과 고독함을 수용하고 절제의 미를 추구하는 사람이다.

금이나 다이아몬드는 가공되어 그 가치를 발현할 때 유용한 것처럼, 우리의 삶을 둘러싼 빠른 변화들 역시 그 가치를 드러내는 창의적 인식 없이는 그저 스쳐 지나가는 흔적 없는 바람일 뿐이다.

창의적인 사고는 자유에서 온다. 자유로움을 구속하는 규범들을 벗어나면 새로운 규범들이 스스로 생겨나 새로운 질서를 만들어 가는 힘을 가지고 있다. 다시 찾은 아우토반에서 자유가 주는 커다란 힘을 느끼며, 창의적으로 변화할 수 있도록 모두에 대한 믿음과 기회가 많아지기를 기대해 본다. 타인의 개별적 특성을 인정하며 스스로의 규칙을 만들어 갈 수 있도록 자유를 부여해야 하는 시점이다. 예술가들에게 필요한 것이다.

모두 예술가가 되다

시간의 빠른 흐름과 함께 아름다움에 대한 생각도 빠르게 바뀌어 가고 있다. 우리가 생각하는 아름다움이란 무엇인가? 아름다움의 반대는 추함인가? 누가 아름다움을 규정하는가? 등등 아름다움에 대한 관점과 시각은 매우 다양하게 나타난다.

일찍이 서구 미학의 특징으로 여겨지는 '숭고미'는 자연과의 교감보다는 예술의 내적인 질서를 통하여 아름다움을 추구하고자 했다. 동양에서는 자연의 관조를 통해 내면에 감지되는 형상의 표현을 통하여 자연과 소통하고자 하였다.

서로 다른 문화 속에서 현대에는 자연을 통한 아름다움에서 자연을 통한 내면의 본질을 찾아가는 방향으로 변화해 가고 있다. 기존의 관념으로는 도저히 예술이라고, 아니 아름다움이라고 할 수 없는 것들이 예술작품으로 인정이 되어 엄청난 가격으로 거래가 되고, 많은 사람들이 이에 자극을 받아 아름다움에 대한 새로운 생각을 하게 되었다.

그러면 무엇이 이처럼 예술이라는 이름하에 그 아름다움을 변화시켜 놓았는가? 여기에는 다분히 동양의 선사상이 큰 역할을 하였다. 선의

관점에서 보면 아름다움과 추함의 차이가 있는가? 단지 대상을 보는 마음이 있을 뿐이며, 그 마음도 본질을 보면 아름다움과 추함의 구분이 없어지는 것이다. 이러한 본질에 접근하는 방법인 선사상의 영향은 예술에서도 아름다움에 대한 생각을 바꾸게 하였다.

얼마 전 데미안 허스트Demien Hirst, 1965~, 영국라는 작가의 작품이 한국에 소개된 적이 있는데, 이 작품을 본 많은 사람들이 큰 충격을 받았다. 어떻게 그렇게 끔찍한 오브제와 상황이 예술작품이 되며 또한 엄청난 가격에 판매되는가?

필자의 강의를 듣는 많은 학생들이 질문을 해왔다. 나는 그 학생들에게 자신이 아름답다고 생각하는 것을 이야기해 보라고 하였다. 대부분의 학생들은 아름다운 꽃이나 아름다운 색채 또는 조화로운 장면 등 우리가 접하는 일상 속에서 아름다움을 찾고 있었는데, 이러한 관점은 자연에 대한 통찰에서 오는 생각이라기보다는 관념적이며 학습된 부분이 많다고 생각되었다. 나는 이렇게 학습되어진 관념들이 허스트의 작품보다도 충격적이었다. 많은 시간 자연과 호흡하고 교감하며 살아가고 있으면서 본질적인 물음은 던지지 않고, 수용되고 학습되는 관념들이 자신의 미래를 결정한다는 것을 모르는 것에 마음이 아팠다.

무엇이 생각의 자유를 가로막는가? 우리는 자신도 모르게 자신이 학습하고 체험한 것들이 옳고 진리라고 생각하며 자기와 다른 생각을 하

거나 다른 관점을 가지면 그것을 비판한다. 이러한 모든 일들이 자신의 관념 속에서 일어나고 있다는 것을 망각한다. 망각의 늪에서 벗어나기 위하여 선사들은 화두참구와 함께 선문답을 한다. 또한 예술가들은 더욱 자극적인 오브제와 방법으로 그 늪에서 벗어나고자 하며, 우리에게 인식의 전환을 제시해 준다.

허스트는 소 머리가 부패하며 스스로 발생한 파리를 바로 옆에서 죽게 하는 작품을 전시하여, 삶의 순환 과정에서 깨어나서 자신의 본질적인 삶을 추구하라고 암시적으로 보여주고 있다.

21세기는 문화와 예술의 관점이 우리의 삶을 지배할 것이라고 많은 학자들과 선지자들이 이야기하고 있다. 예술가가 되는 것은 예술의 특성인 자유로운 사고와 새로운 방향을 향하여 가는 용기이다.

이제 우리 모두 예술가가 되자. 그리하여 지금까지 분별 속에서 가지고 다니던 관념의 짐을 벗어던지고 자신의 존재를 확인하여 자신의 삶의 주인공이 되어 보자. 스스로의 잠재된 능력을 인정하고 이를 밖으로 표출하여 스스로를 감동시켜 보자. 우리는 이미 예술가적인 삶을 살아가고 있으며, 다른 사람들에게 감동을 전해줄 따뜻한 가슴을 가지고 있다. 지금 이 순간 자신의 소중한 가치를 발견하여 자신의 최고의 작품을 완성해 가길 기원한다.

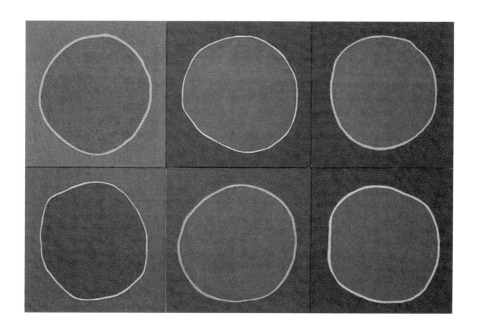

다시 떠오르는 태양처럼

시간은 흐르는데 스스로 변한 것이 별로 없어 보이는 때가 있다. 무엇인가를 시작할 때의 기대와 각오는 세상을 온통 바꿀 것처럼 강해 보이다가도 어느 때부터는 자신을 바꾸는 일조차 힘겨워 보인다. 무엇이 이렇게 나약하게 만들었는가?

수행자는 시간이 흐르면서 더욱 강해진다고 한다. 자신의 본래 서원을 더욱 굳게 하여 결코 물러서는 법이 없이 자신과 싸우며 스스로를 변화시켜 나아간다고 한다. 예술가들 또한 마찬가지다.

많은 수행자와 예술가들이 자신만의 세계를 살아가면서 일반인들에게 무언의 이야기를 하고 있는 것 같다. 세속적인 명예와 부, 권력 등을 가차 없이 버리고 자신의 세계를 만들어 가는 사람들이 아름다워 보인다.

하지만 나부터도 그러한 유혹들을 뿌리치기가 쉽지 않다. 아무리 수행을 강조하고 진정한 깨달음의 세계를 추구해 보지만 눈앞의 화려함에 미혹되어 다시 탐·진·치의 세계에 빠지고 만다. 반복되는 과정 속에서 변화할 만도 하지만 쉽게 상승하지 못한다.

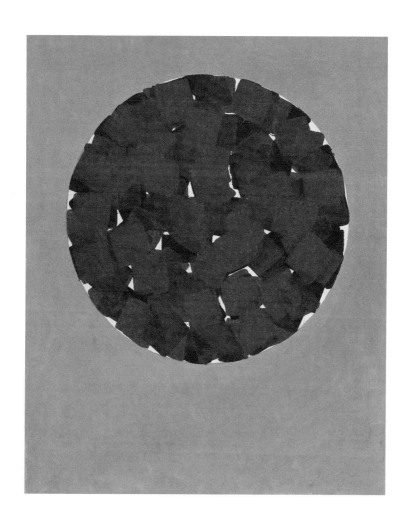

빈센트 반 고흐Vincent van Gogh, 1853~1890는 평생을 가난과 외로움 속에서 살면서도 자신의 예술적인 열정을 포기하지 않고 좋은 작품으로 많은 사람들의 영혼에 감동을 주고 있다.

고흐는 자신의 변화하지 못하는 모습을 한탄하여 자신의 귀를 자른다. 혜가선사는 자신의 팔을 잘라 달마대사에게 자신의 신심을 보여준다. 이를 계기로 혜가대사는 보리달마를 이어 선종의 2대 조사가 되어 많은 업적을 남기게 되었다.

이러한 일화를 접하며 마음공부의 중요함과 수행의 소중함을 느끼게 된다. 자신의 마음을 자유자재하는 즐거움을 느끼며 살아가고자 한다.

독일의 볼프강 라이프는 인생의 자유를 찾기 위해 의학을 공부한 이후에 예술가가 되었다. 라이프는 예술가가 작품을 통하여 인간의 마음을 정화시켜 줄 수 있다고 믿었다. 이를 위하여 스스로 절제된 생활과 자연을 통한 작품으로 우리에게 삶의 또 다른 길을 제시해 주고 있다.

지난 시간을 뒤돌아보며 나는 사랑하는 가족과 부모님, 형제, 그리고 도반들과 이웃, 나아가 인류를 위하여 무엇을 하였는가 생각하게 된다. 많은 은혜를 받고 살아가면서도 은혜에 보답하지 못하고 살아가는 것 같다. 다시 떠오르는 저 태양처럼 자신의 빛을 통하여 다른 사람들에게 그 따뜻함을 전해보자.

과학의 발달로 인하여 우리의 삶은 풍요로움을 누리며 살아가는 듯이 보이지만, 이와 더불어 많은 사람들이 정신적인 병을 가지고 있다고

한다.

　많은 사회학자들은 앞으로 각광받는 직업이 정신상담과 선, 명상을 통해 인간의 마음을 다스리는 분야가 될 것이라고 예견하고 있다. 이에 전적으로 동감하며, 여기에 하나 더 덧붙이자면 예술이 있다. 따라서 선과 예술은 이제는 같은 방향을 향하여 가는, 같은 길을 걸으며 서로에게 힘이 되어주는 도반이 된 것이다.

인생의 예술가를 꿈꾸며

예술가는 새로운 세계를 창조하는 힘을 가지고 있다. 불가능해 보이는 것까지도 가능하게 만드는 힘을 가지고 있다. 그 힘의 원천은 어디에서 오는가?

옛날에 한 선사가 법당 천정에 용 그림 그리기를 원했다. 그리하여 당시 유명한 화가를 초대하여 용을 그려달라고 부탁을 하였다. 허나 그 화가는 용을 어떻게 그려야 할지 몰라 난감해 했다. 그는 한 번도 용을 보지 못했기 때문이다. 하지만 선사는 화가에게 염려하지 말라고 하며, 당신 스스로가 용이 되어 그것을 그리면 된다고 하였다. 그리고 관념적인 형태를 쫓으려고 노력하지 말라고 하였다.

이에 화가는 "제가 어떻게 용이 됩니까?" 물었다. 선사는 "당신의 방으로 들어가서 그것에 온 마음을 집중하시오. 그러면 당신이 용이 되는 순간이 오고 이를 통하여 용을 그릴 수 있을 것이오"라고 하였다. 화가는 선사의 조언을 받아들여 몇 달 후 훌륭한 용을 그릴 수 있었다.

예술가들이 사물을 본다는 것은 그것을 내면적으로 느끼는 것이며, 이를 통하여 사물과 일치되는 것이다. 이는 과학에서는 불가능한 이야

기이다

우리의 인생은 과학에 많은 부분 의지하고 있지만 아직도 해결해 주지 못하는 부분이 많이 있다. 이러한 삶의 과정에서 이제는 예술가적인 사고가 요구되는 시대가 되어가고 있다.

'인생의 예술가', 조금은 생소한 단어이지만 우리는 이미 모두 예술가가 되어 자신의 삶을 창조하고 있다. 탐·진·치에 끌려가다가도 어느 순간 돌아설 수 있는 용기와 실천할 수 있는 자력과 깨달음으로 뭉쳐진 우리는 이제 무엇이 아름다운 예술작품인지 감지할 수 있는 능력을 가져야 한다.

수행을 한다고 하는 것은, 조각가가 죽어 있는 통나무를 조각하여 멋진 조각 작품을 만들어 내듯이, 삶의 고통 속에서도 한줄기 빛을 비추어 주는 것이다.

자신의 감정을 속이지 말고 솔직하게 표현해 보자. 내가 당신이 되고 당신이 내가 되는 이치를 이미 깨달은 인생의 예술가들은 분별적인 사고에서 벗어나서 일체가 되는 방법을 찾아가야 한다. 화가들이 자연과 일체가 되어 아름다운 자성의 빛을 색과 형상을 통하여 보여 주듯이 수행인들도 삶과 수행의 일치점을 보여 주어야 한다.

새롭게 창조되는 자기 삶의 주인공이 되어 주변의 사람들에게 아름다운 마음을 전할 줄 아는 예술작품을 완성해 보자. 이는 그 어떤 최고의 예술작품보다 가치가 있고, 그 무엇과도 바꿀 수 없는 소중한 것이

될 것이다.

인생의 예술가는 누구나 할 수 있는 것으로, 자기 자신 속에 내재된 스스로의 가치를 발견해 가는 것이다. 이는 상대적인 것이 아니며 절대적인 의미를 지닌다. 인생의 예술가는 이 세상을 변화시키는 힘이 있다. 이는 과학적으로 증명할 수는 없으나 큰 힘을 가지고 한편으로 많은 부분을 변화시킨다. 창조와 변화는 자동차의 바퀴와 같이 함께 굴러가는 것이다. 창조적인 삶을 원하면서 변화를 두려워한다면 이는 조각가가 통나무를 앞에 놓고 마음속으로만 좋은 작품을 만드는 것과 같다. 이것이 가능하겠는가?

21세기는 문화예술의 시대이다. 잠재되어 있는 창조적인 능력을 발휘하여 자신만의 작품을 만들어보자. 삶이 훨씬 행복해질 것이다.

선의 미소를 보며

레오나르도 다빈치가 그린 모나리자의 미소를 보며 세계의 많은 사람들이 감동을 받는다. 그저 한 편의 그림일 뿐인데 세기를 초월하여 현재에도 많은 사람들의 가슴속에서 긍정의 힘으로 작용하며 삶에 활력을 주고 있다. 우리나라에도 이와 상대할 만한 작품이 하나 있다. 바로 경주에 있는 석굴암이다. 그 온화하며 부드러운 미소는 동서양을 막론하고 모두에게 감동과 사랑을 느끼게 한다. 이처럼 미소는 그 형상과 상상만으로도 우리에게 강한 힘으로 작용하며 때로는 많은 말이나 글보다 더 큰 감동을 가져다준다.

우리의 일상에서 화려하지는 않지만 매력을 가진 것들을 보면 하나같이 상징화된 무엇인가를 보여주고 있다. 자동차를 보면, 각 회사마다 차 앞쪽에 상징화된 강한 마크를 부착하여 이미지를 부각시키며 사람들의 관심을 자극하고 있다. 현대는 이미지를 소비한다고 한다.

우리가 일상에서 좋다고 느껴지는 것들은 이미 우리의 뇌 속에 그 이미지가 각인되어 쉽게 바꾸어지지 않는다.

어떤 경우는 맹목적으로 수용하는 경우도 있으며, 그 각인된 이미지

로 인하여 자신의 삶에 커다란 영향을 가져오기도 한다. 서양 사람들에게 '선은 몸과 정신에 좋다'는 이미지가 각인되어 많은 사람들이 이러한 체험을 하기 위해 여기저기 선방을 찾아나선다. 이는 1970년대에 시작되어 이제는 보편화된 현상이 되었으며, 앞으로도 이러한 이미지는 계속 이어질 것 같다. 이러한 현상을 직시하며 우리도 선의 미소를 널리 알려야 한다. 하지만 그 방식에서는 변화가 있어야 한다.

모나리자나 석굴암의 미소와 견줄 만한 창의적이며 상징성이 강한, 동서양을 아우를 수 있는 안목으로 시간이 걸리더라도 좋은 작품을 만들어 내야 한다. 몇 년 전에 독일 카셀(5년마다 열림)에서 열린 도큐멘타에 갔었는데 거기에 감동을 주는 작품이 하나 있어 잠깐 소개한다.

중국에서 초대된 이 예술가는 불교의 팔정도를 오래된 문을 사용하여 8방으로 설치하였는데, 이 작품이 개막식을 하고 10일 정도 지나서 벼락을 맞아 쓰러지고 말았다. 하지만 그 예술가는 오히려 자신의 작품 세계를 더욱 잘 보여준다고 하며 그대로 놓아두었다고 한다.

이러한 일련의 과정을 보고 많은 사람들이 최고의 작품이라고 칭찬하며 몰려들어 그 예술가와 작품은 더욱 유명하게 되었고, 더불어 예술의 가치와 그 영향을 다시 생각하게 하는 계기가 되었다. 우리의 삶 또한 이와 다르지가 않다. 수행을 많이 한 수행자를 보면 그 내면에 숨겨진 강한 기운으로 새로운 매력을 발산하여 많은 사람들에게 영향을 미친다. 그것은 그의 목적도 의도도 아니었지만 많은 사람들이 그와 공명

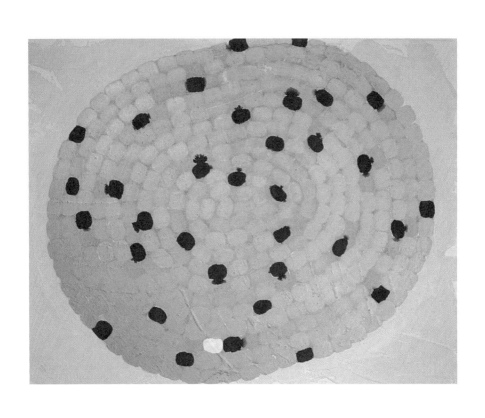

을 하며 그 모습을 닮아 가고자 한다.

독일에서 필자가 만난 오랜 지기는 시간이 흐를수록 그 수행이 더욱 깊어지는 것 같다. 그를 처음 만났을 때는 철저한 독일 사람의 강한 이미지가 있었으나, 오랜 수행으로 이제는 오히려 동양적인 느낌과 부드러우면서도 강한 모습을 보여주고 있다. 그의 맑은 미소는 천진스러운 동자승 같으며, 더불어 수행의 맛을 느낄 수 있게 해준다.

독일에서 가진 12번의 개인전은 선의 미소를 찾아가는 계기가 되었다. 몇 년 전에 경험한 것에서 한 단계 올라간 새로운 느낌으로 선의 상징성을 확인할 수 있는 계기가 되어서 더욱 감사하는 마음이다. 마음속 깊은 곳에서 선의 미소가 승화되어 많은 사람들에게 전해지기를 기원해 본다.

"예술의 향기는 깨달음에서 나온다."

나에게 어떤 향기가 있는지 반조해 보라

사람을 만나면 처음 인상이 중요하게 작용을 한다. 시간이 지나면서 그러한 처음 이미지는 변화하지만 그래도 그 사람과의 관계성 속에서 무의식적으로 작용하곤 한다.

필자의 지인은 많은 사람들이 그분을 처음 보면 편안함과 온화함을 느낀다고 한다. 필자 역시 그분을 처음 보았을 때 훈훈한 기운을 느낀 경험이 있다. 그리고 그것은 부드러운 가운데 강한 이미지가 내포되어 있었다. 훈훈함과 더불어 자신의 수행에 있어서는 강한 모습에서 깨달음의 향기를 느끼게 된다.

자신에게 완고한 사람이 타인에게는 부드럽게 보이는가 보다. 수행의 묘미가 여기에도 있지 않나 싶다. 요즈음 서울 시내를 지나가다 보면 미술관에서 전시되는 세계의 미술 관련 포스터를 쉽게 볼 수가 있다. 마치 우리나라가 세계 미술의 중심에 있는 착각을 불러일으킬 정도로 범람하고 있다. 고전미술에서 현대미술에 이르기까지 세계 유수의 미술관 소장품들이 우리 가까이에서 전시되고, 많은 사람들이 작품을 보기 위해 미술관을 찾는다.

이런 시대적 흐름은 우리에게 무엇을 보여주는가? 그것은 분명 미술작품 그 자체만을 보여주는 것은 아니며, 우리가 가지고 있는 미술에 대한 관점에 변화를 주는 계기가 되는 것 같다. 미술품이 그저 장식이나 고급 취미 정도에서 이제는 누구나 향유할 수 있는 보편화된 삶의 일부가 되어 가고 있다는 것이다. 왜일까? 답은 단순하다. 자신의 삶에 하나의 커다란 힘을 가져다주기 때문이다.

예술가는 작품을 통하여 일반인들이 보지 못하는 새로운 세계를 보여주고자 한다. 그것은 일상의 삶 속에서 같이 호흡하게 된다. 그것은 공상영화나 상상력만으로 이루어지는 것이 아닌, 삶의 고뇌 속에서 이루어지는 것이므로 누구나 쉽게 공감할 수 있다.

따라서 예술의 향기는 고고한 지식의 바탕에서가 아닌, 진흙 속에서 피어나는 연꽃처럼 탐·진·치 속에서 피어나는 깨달음의 향기인 것이다. 삶의 과정에서 탐·진·치를 벗어날 수는 없으나 그 속에서 자신의 향기를 발견하여 그 향기를 통해 정화가 되어 가는 과정이 수행이고, 그 수행 속에서 표현되는 것이 예술작품이다.

이 작품은 분별심과 선악을 구분하는 관점에서 벗어나 스스로 향기를 발하여 정화되어 가는 과정을, 반복하는 점과 색을 통해 표현하고 있다. 비슷해 보이지만 똑같은 점은 하나도 없으며, 반복되는 점의 과정을 통해 인식의 변화를 표현하고자 하였다. 그 속에서 새로운 모습으

로 변한 자신을 보고 있는 것이다. 자신의 오래 전의 사진을 보면 '내가 이러했었나' 하는 것처럼 스스로의 마음이 변화되는 것을 이런 작품을 통하여 다시 한 번 느끼게 되는 것이다. 오늘 우리는 내게서 어떠한 향기가 나는지 반조해 보고, 타인에게 내가 무엇을 해줄 수 있는지 찾아보자. 당신의 향기는 소리 없이 주변을 감동시킬 것이다.

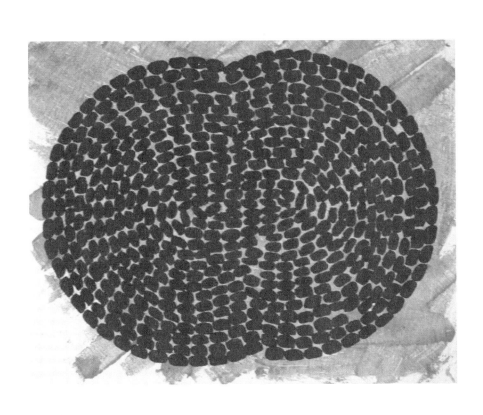

그림 속에 나타난 내 마음 읽기

자연의 푸르름은 우리의 마음을 산뜻한 기운으로 나아가도록 유혹한다. 산천초목은 스스로의 변화를 위해 지난 겨울을 인내하였는데, 이를 바라보는 우리는 그저 마음 하나 보기에도 힘겨워한다.

요즘은 언론매체를 통해 심심찮게 어떤 작가의 어떤 작품이 누구에게 얼마에 팔렸느니, 세계 미술경매사상 몇 번째 높은 가격이니 하는 등의 미술품 경매 소식을 접하곤 한다. 많은 사람들이 '그림은 그저 소수의 계층이 향유하는 것'으로 생각해 관심이 없다가 이제는 너도나도 그림을 사야겠다고 야단법석이다.

왜일까? 돈이 되기 때문이다. 부동산과 주식에 투자했던 돈의 흐름이 정책의 변화로 인해 자연스럽게 높은 수익을 올릴 수 있고, 세금의 부담에서 벗어나 있는 미술시장에 몰리고 있기 때문이다.

하지만 이것만이 전부는 아니다. 선진국의 예에서 보면, 국민소득이 1인당 3만 불을 넘어 가면 생활에 변화가 오는데 그 대표적인 것이 예술에 대한 관심이 높아진다는 점이다. 예술이 사치가 아니라 삶의 일부가 되며, 이러한 변화가 자신의 삶에 행복을 가져다준다고 생각하게 되

는 것이다.

왜 그렇게 생각하는가? 그것은 예술작품이 우리의 마음을 움직이기 때문이다. 예술작품은 무엇을 강조하거나 어떠한 것이 좋다고 하지 않으며, 누구를 미워하거나 편애하지도 않으면서 모두를 포용하는 매력을 가지고 있다.

미술작품에 표현되는 형상과 색상은 마음의 형상이며 마음을 움직이는 색상인 것이다. 아래 작품에 표현된 형상은 자기 자신이 현재를 살아가는 모습 속에서 느껴지는 마음의 변화를 나타낸다. 작은 조각들은 서로 모여서 조화를 이루어 나아가며 궁극적으로는 세상을 보는 마음이 맑아짐을 보여주는데, 여기에서 청색은 맑음과 깨달음이다.

일찍이 프랑스의 작가 이브 클라인은 청색을 새롭게 개발해 모든 일상 사물에 청색을 칠하고 모든 사물에 깨달음의 요소가 있음을 주장했다. 이처럼 청색은 이제는 모든 사람들이 깨달음과 청정한 마음의 자리로 인식하며 자기 스스로를 관조해 자극을 불러일으키는 색이 되었다. 이러한 작품은 매일 보아도 새롭게 느껴지는데, 이는 바로 자신의 마음에 변화가 일어나기 때문이다. 즉, 마음을 보는 거울과 같은 것이다.

현대의 많은 변화는 예술적인 감성과 직관을 요구하며, 이를 통하여 새롭게 삶의 행복을 찾아가는 사람들이 늘어나고 있다. 자신의 변화에 마음을 열고 스스로를 관조하며 예술작품과 소통하면 행복한 생활을 기대할 수 있을 것이다.

선 바람 피우다

꽃피는 봄이 오면 그 향기에 취해 마음이 어디론가 스스로 가곤 한다. 여기에 스쳐가는 바람이 더욱 더 설렘과 희망을 가져다준다. 어느 날 나는 선의 향기에 반해 그 속으로 들어갔다. 어언 20년이라는 시간이 흘러갔지만 그 향기와 설렘, 희망은 오히려 더욱 커져 국제적인 바람을 일으키고 있다.

만남은 아름다움을 잉태하고 새로운 바람을 일으키는 힘을 내포하고 있다. 선이 미학과 바람을 피워 '선조형예술'이라는 새로운 예술을 탄생시켰다. 선조형예술은 선사상과 현대미학이 만나 인간의 본질적인 깨달음을 얻기 위하여 새로운 방향성과 목적을 제시한다. 즉 '인간을 위한 예술'을 만들어 가고 있는 것이다.

니체, 프로이드, 융, 하이데거… 등 서양의 많은 철학자들이 동양의 사상, 특히 불교와 선을 수용하여 인식의 흐름을 바꾸어 놓았으며, 대중들의 삶 또한 많은 변화를 가져왔다. 드라마나 영화에서는 흔히 바람피우기를 불륜으로 그려내고 있어서, 바람은 나쁜 것으로 인식되어 있다.

하지만 바람은 우리에게 많은 변화를 가져다준다. 특히 학문과 예술에서는 더욱 더 그러하다. 요즈음 서로 다른 학문이 만나 새로운 학문을 만드는 융합학문이 많이 생겨나고 있다. 예술과 선의 만남도 처음에는 호기심과 열정으로, 다음에는 서로에 대한 필요성으로 인하여 둘의 관계성은 더욱 확고해지고 있으며, 장소와 시간에 구애되지 않고 자유로이 스스로를 발산하고 있다.

이제는 우리가 선의 특성을 가지고 바람을 일으켜야 한다. 그 바람은 어디에서 시작하는가? 새로움에 대한 갈망과 도전, 진취적인 행동에서 출발한다.

흔히 '선' 하면 수동적이고 우유부단한 것을 떠올리지만, 선은 변화를 위한 창조성과 능동성을 모두 내포하고 있어 인간의 삶에서 필수비타민과도 같은 것이 되어 있다.

현대에는 소통에 대한 중요성을 강조하고 있는데, 뉴미디어의 발전과 더불어 수공적인 느림의 미학 또한 하나의 본질적인 소통방식으로 등장하고 있다. 많은 정보는 오히려 판단에 혼선을 가져올 수 있으며, 스스로 판단하고 느끼는 개인적인 감성은 무시되거나 잠재되어 표출되지 못하는 경우가 있다. 여기에 또한 선의 미학이 필요하다. 각 개인의 능력을 최대한 활용하고 독창적인 시각을 통하여 세상에 바람을 일으켜야 한다.

바람피기 좋은 날에 선禪과 함께 독일로 바람피우러 다시 가야겠다.

그들의 문화 속에 선의 신선한 바람을 일으켜 삶의 새로운 희망을 주어야겠다. 지난번에 선과 독일을 갔다온 후 독일에서 많은 러브콜이 오고 있다. 바람이 나뭇가지를 흔들어 우리에게 시원함을 주듯이, 선도 유럽인들에게 청명한 지혜를 일깨워 주고 있다.

예술가에게 길을 묻다

1차 세계대전이 끝나고 모두가 허탈감에 빠져 있을 때 그들을 위로해
준 것은 예술가들이었다. 예술가들은 새로운 삶의 돌파구를 찾기 위해
반反미학운동을 하였다. 즉 기존의 미학적인 패러다임을 부정하고 새로
운 시각으로 현실을 보기 시작한 것이다.

　이러한 운동이 DADA이다. 다다 이후에 사람들의 사유는 유연해졌으
며 타인을 존중하게 되었다. 이러한 예술가들의 움직임은 새로움을 추
구하는 모두에게 하나의 출구였으며 희망이었다. 또한 1950년대 이후
에 대중적인 인기를 얻게 되는 불교 역시 이러한 전문적인 소수의 예
술가들에 의해서 확산되었다. 여기에서 아마추어Amateur와 프로페셔널
Professional에 대해 간단하게 언급하자면, 아마추어는 어떠한 동기에 의
해서 관심을 갖게 되고, 이를 자신이 즐기면서 하는 것이라면, 프로페
셔널은 인생의 모든 것을 걸고, 그 길(道)을 가는 사람들이다. 일반인들
은 이러한 프로페셔널 한 사람들로부터 많은 영향을 받으며, 특히 예술
가들은 조형언어라는 특수한(상징화, 은유화) 표현으로 많은 사람들에
게 영향을 미치게 된다.

1957년에 독일에서 탄생한 제로ZERO라는 예술운동은 극소수의 예술 가들에 의해서 새로운 정신문화운동을 일으키는데, 그들의 철학적 저 변에는 불교와 선사상의 깊은 자기 성찰과 깨어남의 화두가 담겨 있었 다. 이들은 불교와 선을 이야기하지 않고도 불교와 선을 표현하였다. 이러한 노력으로 불교는 새로운 삶의 모태가 되었으며, 많은 사람들이 이에 영향을 받아 불교도가 되어 한국, 일본, 중국, 티베트, 인도, 스리 랑카 등에서 전문적인 수행을 하고 있다.

예술가의 세계를 수행자의 수행과 동일시하는 경우도 있다. 즉 무수 히 많은 미학이나 미술 이론을 안다고 할지라도 좋은 작품을 창조하 기 위해서는 자신의 잠재된 능력을 계발하여야 하는데, 이는 수행의 방 법을 많이 안다고 수행이 완성되지 않는 것과 같다. 위대한 스승은 자 신에게 맞는 수행 방법으로 새로운 지혜의 세계를 열어 가는 것 같다. 1990년대 후반부터 우리나라에도 예술에 대한 관심이 많아져, 많은 아 마추어들이 프로가 되기 위해 노력하고 있다.

하지만 작금의 현실은 프로에 대한 정신성이 상실되고 그 형식만을 닮아가는 경향이 대두되어 예술에 대한 부정적인 이미지를 보여주는 경우도 있다. 물론 이러한 현상은 극히 일부의 부작용이다. 긍정적인 면에서 보자면, 많은 사람들이 예술가가 되기 위해 노력하는 과정에서 그 철학적·미학적 담론을 형성하게 되는데, 근래에는 불교와 선사상에 대한 관심이 높아졌다. 유럽이나 미국을 여행하거나 유학을 경험한 사

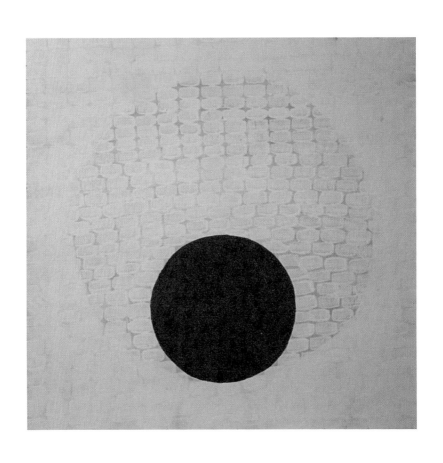

람들은 불교에 대하여 새롭게 인식하는 계기가 되기도 한다.

서양인들은 불교를 수용한 지가 100년 정도밖에 되지 않는데 오히려 동양보다도 더 불교적이며 선禪적이다. 특히 예술가들에게 선사상은 새로운 미학적 패러다임으로 그 국제적인 명성을 획득하여 많은 부분에서 연구되고 있다.

서양에서 가정집에 초대되어 가면, 현관을 들어서면서 처음 하는 대화가 집주인이 소장하고 있는 예술작품에 대해서이다. 집주인은 자신이 소장한 작품을 통해서 자신의 철학적, 미학적 태도를 상대방에게 암묵적으로 이야기한다. 이는 자신을 자랑하는 차원을 넘어선, 정신성에 근거한 마음을 교류하자는 것이다. 예술작품은 이처럼 서로 다른 사람을 연결시켜 주는 역할을 하며, 나아가서는 사상과 철학, 종교를 담아내는 것이다.

이브 클라인

화두에 들다

아는 것을 버리다.

아는 것이 없다는 것을 아는 것

이것이 아는 것이다.

Forsake know that.

Do not Know that there is to know

I will know.

한 마음 내었으나 머무를 곳 찾지 못하네.

그 한 마음 어디로 가는가?

A mind is come out, but does not know where to stay

where does that mind travel?

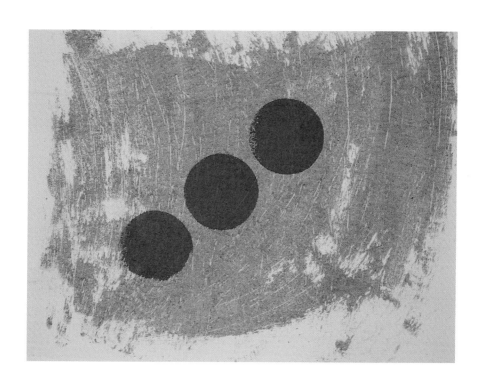

생각한다.

한 순간도 온전히 기억할 수 없는 그 마음

Thinking.

The mind which cannot be fully recalled.

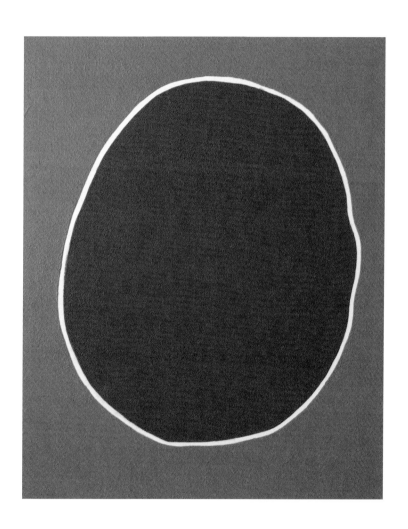

부드러운 바람 가벼이 틈새를 가르는데
무거운 이 마음 더욱 커지는 지금

A tender breeze cuts through a crack
A grave mind is growing heavier, now.

한 번만이라도 마음속에 들어가 보고 싶다.

태산 같은 이 간절함, 문득 봄볕에 녹는다.

Hoping to step into the mind, once.

This immense eagerness is suddenly dissolved under the spring

sunshine.

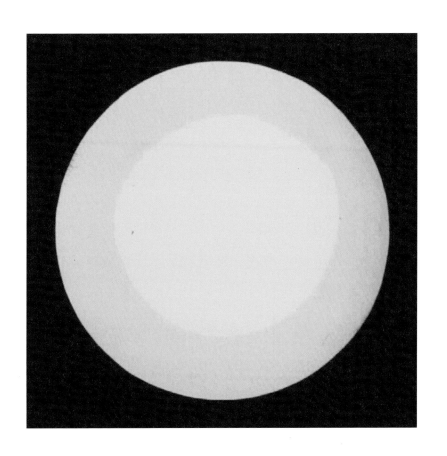

형상을 떠난 마음

무엇을 의지하며 살아갈까?

Mind going beyond from.

Which does it rely on?

알고 있다.

왜 그 험난한 길을 가야 하는지

Knowing

Why I should goon the way

지탱하기조차 힘든 그 순간, 오
마음은 깨어나는구나!

The moment when I cannot support myself, oh
the mind is awakening

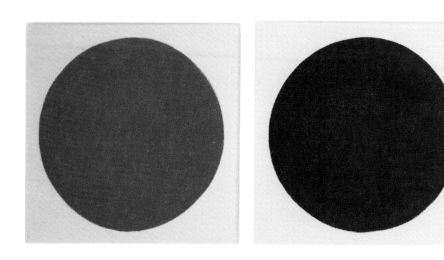

버리자.

이 마음을 간직한 무수광겁의 굴레를

Let go.

bondages of perpetuity which holds the mind

허공은
비어 있다.
허공은
가득 차 있다.

The air is
It is empty.
The air is
There is full.

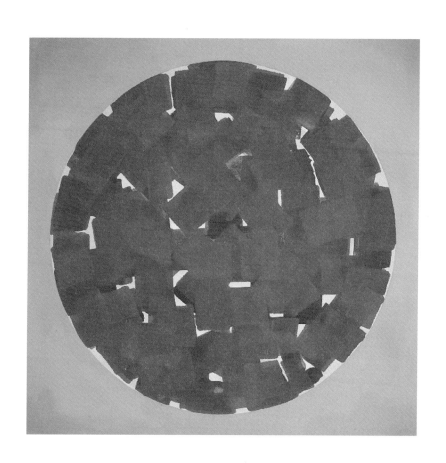

당신에게 향하는 마음

그 마음 언제나

나에게로 돌아올까?

Hearts toward you

his heart always

come back to me

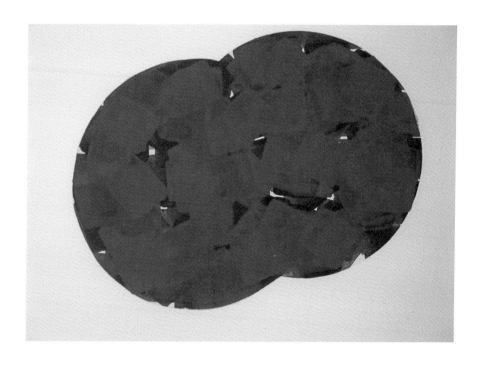

한 번 그으면 선이 되고
두 번 그으면 산이 되고
세 번 그으면 마음이 된다

Once the line is the line
the line twice and mountains
the three line to heart

비움도 망상이니
무엇인들 망상이 아니런가!
그저 걸어갈 뿐

Forsake greed also delusional am

What is the delusion is not

Just walking only

리차드 세라

선과 현대미술

<div align="right">

예술의
가치와
선禪의 정신

</div>

현대미술의 경제적 가치

네덜란드의 유명한 화가 빈센트 반 고흐는 살아생전에 단 3작품만을 팔았다고 한다. 그것 또한 아주 적은 가격, 즉 재료비 정도였다고 하니 현재의 작품가격을 보면 그는 어떻게 생각할까? 몇 십억에서 몇 백억을 호가하는 그의 작품은 현대미술에서 중요한 위치에 있다. 살아 있을 때의 고흐는 가난에 힘들어하며 작품에 혼신의 힘을 쏟았으나 그의 예술세계를 인정해 주는 사람은 그의 동생 테호와 몇 명의 사람들뿐이었다. 하지만 그의 사후에 그에 대한 평가가 새롭게 이루어지며 현대미술의 최고의 예술성을 인정받고 있는 것을 보면서 많은 예술가들은 가난을 숙명처럼 여기며 살아왔다.

우리나라에도 비슷한 경우가 많다. 현재 우리나라 현대미술 시장에서 최고가를 경신하고 있는 박수근, 이중섭 등 많은 화가들 역시 살아 있을 당시에는 큰 호응을 받지 못하다가 시간이 흐르면서 재평가되고 가치 또한 상승하고 있다.

그렇다면 예술의 가치는 무엇으로 평가하는가? 그 기준은 무엇이며, 누가 하는가?

예술의 가치는 ① 시대정신, ② 예술성, ③ 창의성, ④ 대중성 등으로 구분하여 생각해 볼 수 있다.

① 시대정신-예술은 당시대의 정치, 경제, 사회, 문화, 철학, 종교 등 다양한 현상을 집약적으로 보여준다. 예술은 시대가 변화함에 따라 그 추구하는 방식도 변화하며, 이를 먼저 인지하고 그 방향성을 제시하는 역할을 하는 경우도 있었다. 특히 예술에서의 아방가르드운동은 시대의 흐름을 변화시키는 데 커다란 역할을 하였다. 기존의 가치를 부정하거나 재해석하여 새로운 가치를 찾아가는 예술가들의 노력은 사회적, 문화적으로 많은 변화를 일으켰으며, 특히 삶의 가치에 대한 성찰은 삶의 방식과 방향을 전환시키는 역할을 하였다. 대표적인 것이 플럭서스 FLUXUS운동이다. 이제 예술은 더 이상 고급예술을 지향하지 않으며, 보편적이고 삶에 영향을 주는 방식으로 새롭게 정리되어 삶과 동행하는 계기를 만들어 주었다.

예술은 이러한 시대적인 특성을 내포하고 있어야 하며 시대적 담론을 추구해야 한다. 현대의 시대정신은 탈국가, 탈종교, 탈문화적이라는 특성을 보이며 글로벌화 하는 경향이 많이 나타나고 있다. 하지만 그 저변에 내재된 정신적인 가치들은 여전히 한 나라의 문화, 철학, 역사적인 전통성을 내포하고 있으며, 이러한 관점들이 점점 보편화의 과정을 거치며 대중화한다는 것은 주목해야 할 부분이다. 한국적인 것이 세계적이라는 말들을 많이 한다. 우리의 전통과 철학, 사상, 종교 등 역사적인 맥락을 새롭게 현대화한 부분을 주로 이야기하는데, 대표적인 것이 한류이다. 하지만 현대미술에서의 한류는 아직은 멀리 느껴진다.

2014년부터 영국, 스위스, 독일 등을 중심으로 한국의 '단색화-DASAEKHWA'라는 고유한 사조가 인정을 받기 시작한 것은 한국 현대미술의 가능성을 찾아가는 커다란 자극제가 되고 있다. 하지만 아직 한국의 시대정신을 담아내는 작품들이 많지 않음은 주지의 사실이다. 서구의 모더니즘이 한국을 점령했을 때 이에 맞서 새로운 전통성과 독창성, 창의성을 도출해나간 그들에게 돌아오는 당연한 인과이지만, 시대의 흐름을 변화시키지는 못한 아쉬움이 있다.

단색화에서 주장하는 특성을 '단순성', '절제성', '반복성' 등으로 볼 때 이는 수행자의 모습과 흡사하다.

필자가 주목하는 부분은 바로 단색화가 내포하고 있는 정신성, 즉 물질적인 욕구에서 벗어나 인간 내면에 존재하는 본질적인 자아를 찾아

가는 과정에서 드러나는 특성을 미학적인 요소로 재구성하였다는 점이다. 수행자들이 처음 수행을 할 때 느끼는 자연에 대한 새로운 시각의 혜안과, 예술가들이 재료와 질감의 특성을 통한 반복적인 행위를 통하여 자신의 마음을 관조하며 최대한 단순화 과정을 찾아가는 여정이 닮아 보인다.

단색화가 현대미술의 '주의', '사조', '이즘' 등으로 발전하기 위해서는 선미학禪美學의 연구와 함께 할 때 가능할 것으로 보여진다. 아직 선미학에 대한 논쟁이 있어 보이지만, 필자가 보는 관점에서 선의 특성인 '깨달음의 미학'은 현대미술이 지향하는 방향과 같기 때문에 선과 현대미술이 자동차의 바퀴처럼 마주보고 함께 갈 수 있다고 보여진다.

다시 말해 현대미술의 커다란 흐름은 표현을 통한 미의 추구에서 사유의 깊이를 찾아가는 '인식의 공유', 또는 '삶의 가치를 만들어 가는 과정의 예술'을 추구하고 있다고 볼 수 있다.

작가에 의해 선택되어지고 결정되어진 기호나 코드를 인식하는 단계에서 벗어나서 자신의 내면에 존재하는 자신의 본래 모습을 보여주는 '거울'과 같은 역할을 하는 것이 현대미술의 특성이다. 작가는 수행자의 화두처럼 생각을 불러일으키는 역할을 하며, 어떠한 결정을 스스로 내리거나 관객들에게 요구하지 않는다. 진정한 소통은 '말 없는 말'을 통할 때 가능한 것처럼 작가는 메아리 없는 메아리를 만들어 가며 이 세상과 소통하고자 하는 것이다.

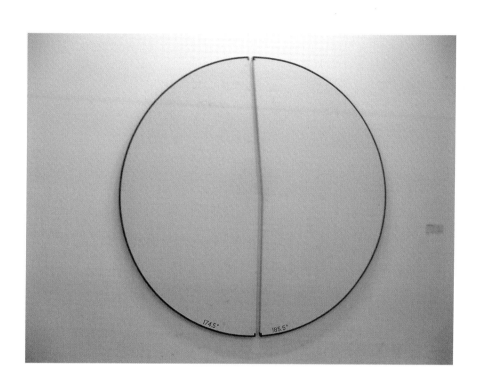

퐁피두센터 전시 장면, Paris

②예술성-예술성은 크게 작품성, 창의성, 시대성, 표현성 등을 통하여 결정한다. 작품성은 다시 구도와 색상, 대상 등으로 나누며, 예술의 사조에 따라서 조금씩 다르게 나타난다. 전체적으로는 작품이 이루어지는 화면에서의 미적 질서와 색상의 조화와 배치, 구도와 공간의 조화, 작가의 정신성을 표현하는 특성 등으로 나타난다. 이러한 요소들이 상호작용을 하며 작품에 드러나는 전체적인 색상, 질감, 구도 등을 통하여 작품의 예술성을 평가한다.

예술성에서 중요한 요소는 시대성과 정신성으로 정리할 수 있다. 시대성은 앞에서 이야기하였기 때문에 정신성과 예술성의 관계에 대하여 살펴보겠다.

자연이나 대상을 보는 관점은 보는 사람의 지식, 경험, 환경, 성별, 종교 등 다양한 개별적 특수성에 따라 다르게 인식하고 느끼게 된다. 자신이 보는 것을 다른 사람도 볼 수 있지만 전혀 다르게 이야기한다. 왜 그럴까? 인간은 철저히 자신의 관점을 중심에 세우고, 나타나는 현상이나 일어나는 일들을 그 속으로 끌어들여 자신의 기준으로 판단하고 결정하는 특성을 가지고 있다. 때문에 동일한 작품을 감상하는 100명이 모두 다 다르게 이야기하며 자신의 관점을 주장하는 경우를 흔히 볼 수 있다. 예술작품은 작가의 손을 떠나는 순간 새로운 생명체가 되어 많은 것을 만들어내며 스스로 존재해 나아간다. 작가의 의도는 그저 하나의 흔적이며, 그 흔적은 순식간에 새로운 관점들이 파생되며 잊혀지는 경

우가 많다.

예술성은 이처럼 변화한다. 무유정법無有定法의 이치처럼 정해진 것이 없이 새로운 규범들을 만들어 내며 시대를 선도하고자 한다. 모든 예술작품이 이러한 것은 아니지만, 시대를 아우르는 사조나 이즘처럼 당시대의 예술성이 잘 드러난 작품들은 스스로의 정신성으로 변화하여 자신의 길을 새롭게 만들어 간다.

③ 창의성-예술의 가치를 높이는 최고의 가치는 역시 창의성이다. 칸트는 그의 미학에서 '최고의 예술은 새로운 규범을 만들어가는 것'이라고 하며 창의성을 강조하였다. 예술이 예술성을 담아내기 위해서는 창의성이라는 새로운 그릇이 있어야 한다. 새로운 것을 과거의 것에 넣었을 때 그 새로움은 쉽게 사라지는 경향이 있다. 새롭다는 것은 이미 그 자체가 기존의 것을 벗어난 것이기 때문에 새로운 기준을 필요로 하게 된다.

다다이즘DADAISM에서 그들의 창의성은 파괴였다. 기존의 모든 것을 부수어 버리는 것에서 창의성을 만들어 가고자 하였는데, 그들의 그러한 노력은 성공한 것처럼 보인다. 왜냐하면 다다 이후에 나타나는 다양한 현상들을 보면 창의성이라는 것은 새롭고, 비전통적이고, 규범이 없는 것 등으로 인식되며 사유의 자유를 가져다주었기 때문이다.

현대미술의 역사적 흐름에서 볼 때 다다처럼 과격하고 파괴적인 관

천으로 싼 피아노, 요셉 보이스, 스위스 바젤현대미술관

점으로 창의성을 도출해낸 경우는 없었으며, 자신들의 관점이 성공하였을 때 그들은 스스로 사라져갔다.

현대의 창의성은 어디에서 오는 것일까? 하는 의문을 던질 때 많은 예술가들은 명상MEDITATION이라고 답한다. 필자가 독일에서 유학할 때 놀랐던 점은 그들이 동양인보다도 더 동양적이며 선적이라는 것이었다. 그들에게 선禪은 문화이며, 예술이며, 삶이었다. 독일의 옛 수도인 본Bonn에 있는 선방에서 독일 사람들과 3년이 넘는 시간을 함께 수행한 경험이 있다. 그때 선을 지도하던 선마이스터가 바로 예술가였다.

우도 클라센Udo Claassen이라는 화가이자 선을 지도하던 사람은 젊은 시절에 일본에 방문하여 사찰에서 일본 스님에게 지도를 받고 선방을 운영할 수 있는 인정을 받았다고 한다. 그는 독일에 돌아와 자신의 커다란 작업실 옆에 선방(일본식)을 만들어 놓고 매주 한 번씩 모여 좌선과 보행선, 차를 마시며 서로의 경험을 공유하는 프로그램을 현재까지 진행해 오고 있다. 필자와는 그렇게 인연이 되어 현재까지 교류를 계속하고 있는데, 그때 선방에서 행했던 경험들이 창의성을 일깨워 주는 계기가 되었다. 선방에 오는 사람들의 바람은 서로 달랐지만, 예술가들은 창의성을 찾기 위한 경우가 많았다. 창의성은 내면에 존재해 있는 자신의 본래 성품자리를 찾았을 때 나오는 것이라는 점을 당시에 깊게 체험하였다.

이러한 경험들이 바탕이 되어 필자는 '창의성은 수행을 통한 인식의

전환에서 온다'고 믿고 있다.

④대중성-고갱의 작품이 3,000억이 넘는 가격에 판매되어 현대 미술시장에서 최고가를 기록하였다는 보도에 많은 사람들이 놀라움을 가지며 필자에게 질문을 던졌다. 과연 그 작품이 그렇게 명품이며, 그만큼의 가치가 있는가? 등등의 이야기들을 들으며 나 또한 깊은 생각을 하게 되었다. 예술의 가치는 무엇을 기준으로 정하며, 또한 그 경제적인 가치는 다른 분야와 관련하여 타당하고 정당한가? 등등……

대중성과 예술의 가치는 동전의 양면처럼 어려운 일이다. 혹은 전혀 다른 관점일 수도 있다. 대중성이 있는 작품이 예술성은 높지 않은 경우도 있고, 예술성은 좋은데 대중성이 없는 경우도 많이 있다. 작가들이 늘 고민하는 문제이기도 하다. 고흐나 박수근, 이중섭과 같은 작가들은 예술성은 높았으나 대중성이 약해 경제적인 어려움을 겪었다. 반면 동시대의 작가로 대중성을 획득하여 많은 혜택을 누렸지만 시간이 흐르면서 사라져간 경우도 많다.

현재는 IT, SNS 등 정보기술의 발달로 새로운 대중성이 확보되며 빠르게 확산되는 특성을 보이고 있다. 예술성과 창의성, 대중성이 다양한 관점에서 해석되고 수용되면서, 예술은 이제 다양하고 새로운 문화를 형성하며 그 가치를 높여가고 있다.

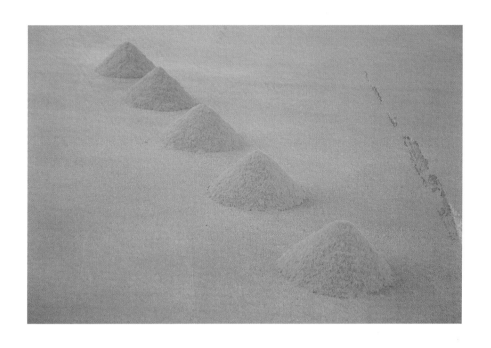

볼프강 라이프, The Five Mountains, 1984

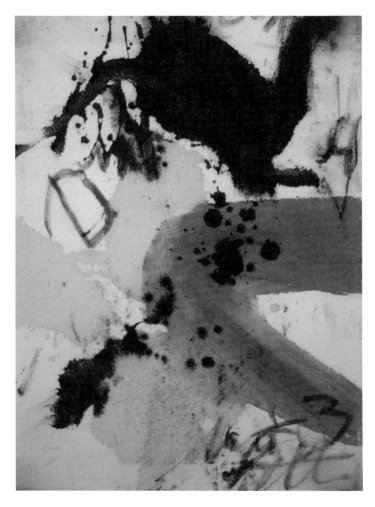

미케 펠튼, 무제, 2008

미술시장과 선의 정신

약 10년 전부터 미술시장의 흐름이 갤러리에서 아트페어Art Fair, 옥션 Auction으로 그 중심축이 이동하면서 새로운 시장을 형성해 가고 있다. 현재 한국에는 400~500개의 상업갤러리가 있으며, 각 단체나 기업에서 주최하는 아트페어가 50~60여 개에 이르고, 옥션도 10여 개가 넘는다.

국제적으로는 스위스 바젤, 독일의 쾰른, 미국의 마이애미, 홍콩 등이 규모나 판매액수가 큰 아트페어이다. 아트페어는 짧은 시간(보통 3~5일)에 전 세계의 많은 작품들을 감상하고 구매할 수 있다는 장점이 있으며, 시대적인 흐름과 방향성들을 인지할 수 있는 특수화된 시장이다. 아트페어의 역사는 유럽의 박람회 문화에서 비롯되었는데, 당시 교통수단의 불편함을 극복하고 많은 사람들에게 상품을 전시, 홍보, 판매를 할 수 있는 방법들을 모색하는 가운데 시작되었다. 시대의 흐름에 따라 우리나라의 경우도 매년 10개 이상의 아트페어가 생겨나고 있다.

이러한 글로벌한 아트페어 시장의 흐름에서 더욱 부각되고 있는 것이 예술의 가치와 선의 정신성이다. 예술성이 높은 작품은 높은 가격에 거래되며 시대의 흐름을 선도한다. 때문에 개인뿐만 아니라 각 나라에서도 경쟁력 있는 예술을 만들기 위하여 많은 투자와 연구가 진행되고 있으며, 이러한 현상은 당분간 지속되리라고 생각된다. 예술 속에 나타나는 선의 정신성을 연구하고, 이를 통하여 새로운 문화를 만들어 가기

위한 노력이 요구되는 이유이다.

이제는 거의 동시간대에 전 세계가 소통하는 시대이다. 좋고 훌륭한 것이 있다면 이를 더욱 홍보하고 활용하여 새로운 가치를 창출해 가야 하리라고 생각된다.

예술작품은 삶의 질을 높여주는 문화적 가치를 중심으로 발달해 왔는데, 다른 한편으로는 특정한 목적을 가지고 사상이나 철학, 종교 등의 가치를 보여주는 경향도 많았다.

현재는 작가의 개별적인 사유를 작품이라는 범주를 통하여 보여주며 소통하고 공유하는 등 삶의 한 부분을 충족시켜 주는 역할을 하고 있다. 여기에 미술시장이 확장되면서 이제는 과거의 부동산이나 주식처럼 자신의 자산을 불려주는 것으로 생각하는 경우도 많아지고 있다. 미술시장이 글로벌화 되면서 그 경제적 가치가 엄청나게 극대화되어지고 있는 것이다.

예술의 가치는 어디서 오는가? 이는 많은 작가들과 컬렉터, 일반 관람자들까지 관심을 가지고 있는 부분이다. 필자는 예술의 가치는 정신성의 가치라고 말하고 싶다. 즉 정신성의 가치가 경제적인 가치로 전환이 된다는 것이다.

인상파에서 독일의 추상표현주의에 이르기까지 많은 사조들이 각각 독창적인 관점을 미학적 범주로 해석하여 자신들의 가치를 높여왔다.

우도 클라센, 무제, 2007

여기에 성공한 사조는 경제적 가치가 올라가 기업과 같은 이익을 창출하였으며, 자신들이 추구하였던 정신성을 더욱 발전시켜 나가고 있다.

선의 정신성은 무엇인가? 선은 자신의 성품자리를 찾아가는 것인데 어떻게 예술의 가치를 높여 주며 예술성을 만들어 주는가? 이는 서양의 많은 예술가들이 고민하는 부분이며, 필자는 선의 정신성이 예술의 가치를 증대시킨다고 주장하고 있는 경우이다.

선은 깊은 호흡을 통하여 자신의 내면을 성찰하고 깨달음에 이르게 하는데, 예술가의 깊은 호흡은 미학적 의미를 더하여 예술성으로 승화시켜 예술의 가치를 만들어 간다.

우도 클라센은 일찍이 선을 수행하며 자신의 예술세계를 구축해 오고 있는 수행자이자 예술가로, 자신이 경험한 내면의 기운들을 자신만의 독창적인 형상과 색상으로 표현하여 '예술의 가치는 선의 정신에서 온다'고 생각하는 작가이다.

미케 펠튼Mike Felten은 한국을 방문한 적이 있으며 한국의 문화와 선에 많은 관심을 가지고 작업하는 작가로, 비정형을 통한 사유의 자유로움을 표현하고 있다. 그의 작품의 주된 철학은 비정형으로, 따라서 규정된 틀이나 캔버스를 거부하고 비정형화된 캔버스를 사용하며, 표현되는 형상들도 특정한 자연이나 대상을 재현하는 것이 아닌, 자신이 느끼는 심안의 느낌을 자신만의 형상과 기호로 표현하는 작가이다.

엘리자베스 얀센Elisabeth Jansen은 독일의 여류작가로 1980년대에 동

양문화를 접하고 많은 영향을 받았으며, 이를 바탕으로 자신의 정체성과 존재의 가치를 찾아가는 작품들을 많이 하였다.

법관스님은 독학으로 현대미술을 연구하여 새로운 조형성과 예술성, 미학을 도출해 가고 있으며, 최근에 나타나는 정신성이 강조되는 작품들은 예술의 가치가 선의 정신에서 오고 있다는 필자의 관점을 잘 보여주고 있다고 볼 수 있다.

필자 또한 오랜 시간 선에 관한 연구와 경험을 바탕으로 필자만의 예술성을 찾아가고 있다. 특히 독일 유학을 하는 과정에서 집중적으로 선 조형예술의 미학적 특성을 구축하고자 노력하였으며, 이후 이를 토대로 한국과 독일, 유럽에서 다양한 작품을 전시하며 '예술성의 가치는 선의 정신성에서 나옴'을 정립해 가고 있다.

아트페어와
선

'당신의 정신적 가치는 얼마인가?'라는 물음에 작가들은 답을 하지 못하고 머뭇거린다. 미술의 가치가 재현적(표현적)에서 정신적인 부분으로 전환된 이후 작가들은 정신성을 표현하기 위하여 고민한다. 많은 작가들이 선에 관심을 갖는 이유이기도 하다. 철학적 담론을 거론하며 논리적 사고의 틀에서 벗어나지 못하는 한계를 경험한 중견의 작가들은 감성적, 내면적, 직관적, 개인적인 사유의 방식을 찾는다.

자연이나 대상을 보는 인식의 변화 없이는 어려운 일이기 때문에 자연을 관조하는 방식을 찾는 것이다. 인식의 전환은 본질적인 접근에서 시작이 된다. 자연의 변화와 순리를 이해하는 것에서, 그 이치와 원리를 모색하는 과정에서 보이지 않는 것들에 관심을 가지게 된다.

미술에서 수행적이라는 표현은 반복과 변화이다. 영국의 리차드 롱 Richard Long은 보행선의 행위를 통하여 작품을 제작하는 작가이다. 그는 일정한 곳에 일정한 시간 동안 머물며 일정한 시간을 반복해서 보행한다. 그의 흔적들이 작품이 되며 시간이 흐르면 원래의 자연적인 상태로 돌아간다. 그의 작품들은 일정한 시간 동안만 관람할 수 있으며 이후 그의 기록을 담은 사진들만이 그의 작품을 보여준다. 제행무상諸行無常의 이치를 보여주고 있는 것처럼 보인다. 이러한 그의 작업들은 많은 사람들에게 인식의 전환을 가져다주었으며, 존재하는 것에 대한 새로운 인식과 가치, 변화와 순환의 의미를 보여주고 있다. 작가의 정신성을 보여주는 예이며, 정신적 가치가 경제적 가치로 전환할 수 있다는 것을 보여준다.

요즈음 국내외에서 많은 관심과 반응을 받고 있는 한국의 단색화들도 이러한 정신성을 추구하는 경향이 강하다. 단색화의 커다란 흐름을 만드는 데 일조한 박서보는, 자신의 작업은 반복되는 염불과 같다고 하였다. 수행자가 염불을 통하여 일심一心의 경지를 체험하듯 작가 또한 순일한 마음으로 같은 행위를 반복함으로써 일어나는 다양한 마음의 변화와 느끼는 감정을 표현하고 있다. 반복되는 가운데 변화되는 이치를 통하여 순간순간 변화하는 생각의 관점들을 보여주고자 하는 것 같다.

이는 미니멀니즘Minimalism에 나타나는 반복의 의미와도 관련이 있어

보인다. 미니멀작가인 도널드 저드Donald Judd는 그의 저서 『특정한 물체Specific Objects』(1965)에서 물리적이고 현상적인 경험을 중시한다고 하였다. 반복되는 물체나 행위가 동일한 형태를 가지고 있어도 높이와 길이의 변화를 주고 설치하면 전혀 다른 현상들이 일어나는데, 이를 통하여 인간의 관념적 사고의 한계를 보여주고자 하였다.

단색화는 서구적 미니멀리즘이 물리적인 극단주의, 절제주의로 가는 것에서 벗어나 선적 요소와 결합하여 독창적인 패러다임을 형성하게 된다. 반복되는 행위는 전혀 예기치 못한 새로운 질서와 형상을 만들어 내며 새로운 조형성을 보여준다.

미술작품을 보고 감동을 받는 이유는 무엇인가? 사람마다 각자 다르게 이야기할 것이다. 필자의 짧은 소견으로는 내면에 존재하는 자신의 독특한 감성, 이성, 경험 등이 작품의 내재적 요소와 소통을 할 때 감동을 받는 것 같다. 즉 미술작품은 자신의 내면에 존재하는 본래적인 성품을 일깨워주고 비쳐주는 거울과 같은 역할을 한다.

스스로 잊고 살아가는 내면의 본성들은 좀처럼 밖으로 나오지 않는 것 같다. 어떠한 자극을 가하거나 계기가 되었을 때에만 드러나는 특성을 보이는 본성을, 작가들은 자신의 반복적인 행위를 통하여, 또는 정신성을 드러내기 위하여 상징화된 기호나 형상을 사용하여 표현하고자 한다. 때문에 작가의 정신성이 관객들에게 바로 전달되는 경우는 많지가 않다. 시간과 공간 속에서 인고의 시간을 견뎌 내야 하는 고통의 과

정이 존재한다.

　작품을 감상할 때 빠지는 오류 중의 하나가 자신의 인식체계로 해석하려고 한다는 점이다.

　얼마 전 전시를 하는 동안에 어린 학생(초등학교 저학년)이 원으로 채색된 작품을 보더니 '어, 저기 피자가 있네'라고 자신 있게 말을 하였다. 작가는 작품을 하는 동안에 한 번도 피자에 대한 생각을 하지 않았을 것이다. 그러나 보는 사람들의 경험과 지식에 따라서 그 작품은 전혀 다른 방향과 의도에서 이해되고 해석된다.

　세상을 보는 관점도 이와 비슷하다고 생각한다. 자신의 지식이나 경험을 우선시하여 모든 대상이나 관계를 자신의 관점으로 해석하고 판단하고 정당화 하는 경우를 흔히 볼 수 있다.

　미술은 이러한 관념적 사고에서 벗어나 자유롭고 본래적인 본질을 찾아가는 과정을 보여주는 특성을 가지고 있다. 즉 보이지 않는 것을 보이게 표현하는 것이다. 여기에 그 정신성의 가치가 드러나는 것이다. 정신성의 가치는 그 깊이와 정비례한다. 창의성은 정신성의 발현이기 때문이다. 정신성이 창의성으로 발현하지 않으면 그 가치는 반감되고 사라진다.

　작가들이 오늘도 작업실에서 고뇌하는 이유가 바로 여기에 있다.

아트페어와 선의 정신성

아트페어 시장의 확장으로 국내외적으로 그 열기가 뜨겁다. 요즈음 미술계 지인들을 만나면 하는 이야기의 대부분이 아트페어에 관한 것이다. 이제는 국내 아트페어는 커다란 이슈가 되지 못하고 머나먼 나라들에서 열리고 있는 것에 관심을 기울이며 시대의 흐름을 논하게 된다.

이름도 생소한 도시에서 열리는 아트페어에서부터 세계적인 인지도를 자랑하는 바젤Art Basel 스위스, 쾰른Art Cologne 독일, 마이애미Art Miami 미국, 아트바젤홍콩Art Basel Hong Kong 등에 어떠한 갤러리와 작가가 참여하는지 많은 관심을 보인다. 작가들은 누구나 세계적인 인지도가 있는 이런 아트페어에 자신의 작품을 전시하는 것이 커다란 꿈이다.

1970년에 시작된 바젤아트페어는 스위스 바젤에서 열리는 세계 최고급 미술장터다. 회화는 물론이고 조각, 드로잉, 영상, 사진, 설치, 퍼포먼스까지 모든 장르의 미술작품을 중심으로 진행이 되며, 국제적인 인지도와 가격이 높은 작가들을 집중적으로 소개해 '미술 명품 백화점', '미술 올림픽' 등으로 불린다. 매회 관람 인원은 약 200만 명으로 국제 아트페어 중 가장 많은 수준이다. 바젤아트페어는 독일, 스위스, 프랑스 등 3개 나라가 맞닿은 곳에 위치한 지리적인 이점과 힘 있는 컬렉터들의 노력으로 인구 20만의 바젤을 유럽 최고 미술도시 가운데 하나로 만들었다.

1967년에 시작된 쾰른아트페어는 독일 쿤스트마르크트 쾰른

아트바젤과 아트쾰른

'67Kunstmarkt Köln '67로 시작되었는데, 제2차 세계대전으로 현대미술의 흐름이 프랑스 파리에서 미국으로 움직이는 것을 독일로 이동시키기 위한 전략으로 시작되었으며, 지방정부와 중앙정부의 지원을 받으며 성공적으로 진행되어 지금은 세계 3대 아트페어에 꼽힌다.

현대미술의 흐름을 전환하는 데 커다란 공헌을 한 쾰른아트페어는 독일표현주의, 추상표현주의, 비디오아트 등 다양한 장르를 폭넓게 수용하며 시대정신의 흐름을 선도하고자 하였다.

2006년 아트 쾰른에서는 세계적인 비디오아트 예술가 백남준이 쾰른에서 활동한 것을 기념해 노르트라인베스트팔렌 미술재단, 쾰른시, 쾰른응용미술관이 공동 제정한 백남준 상 시상식이 거행되기도 했다.

여기에서 주목할 점은 다른 데 있다. 아트페어로 다양한 작가의 작품을 한 공간에서 감상할 수 있는 기회를 가진 많은 사람들이 예술의 흐름을 변화시켰으며, 나아가 문화의 새로운 현상을 만들어 나가기도 하

였는데, 가장 큰 변화는 작가, 컬렉터, 일반 관람객 등 모두가 불교와 선에 많은 관심을 가지게 되었다는 점이다. 당시에는 소통의 방식이 책이나 신문, TV, 라디오 등 제한적이었으나, 불교와 선을 중심으로 한 작품들이 소개되면서 서점가에서도 불교 관련 서적들이 번역되거나 출간되어 붐을 이루는 현상이 일어났다. 이는 지속적으로 진행이 되어 70~80년대 선풍을 일으키는 데 커다란 영향을 주었다.

그들이 주목한 부분은 선의 정신성이었다. 당시 번역된 불교와 선 관련 책들을 보면 선사들의 대화 내용이 많이 소개되었는데, 이성과 논리를 중요하게 생각하던 그들에게 선사들의 문답은 신선한 충격이었다. 작가들은 이러한 선의 영향을 받아 이를 작품 속에서 표현하고자 노력하였으며 많은 작품들이 선보였다. 이에 대해 일부에서 선을 왜곡하거나 자의적인 해석을 하였다고 비판하는 학자들도 있었다. 하지만 필자는 이런 현상들이 문화의 흐름을 바꾸는 데 커다란 역할을 하였다고 생각한다. 그들의 생각이나 작품이 선적이냐, 불교적이냐를 논하는 것은 마치 선과 불교가 고착되어 있는 것처럼 보이게 한다. 때문에 '무유정법無有定法, 정법이라고 정해진 것은 없다'는 내용처럼 유연한 사고가 필요해 보인다.

한국의 단색화가 해외에서 주목을 받기 시작하면서 한국 미술시장도 빠르게 변화해가고 있다. 지금까지 한국만의 특수한 문화 속에서 진

행되어 오던 아트페어와 미술시장이 단색화라는 커다란 흐름을 어떻게 수용하고 새롭게 개척해 나아갈지 방향을 모색하는 혼돈의 현상들이 일어나고 있다. 많은 미술애호가들의 수준은 이미 세계적인 안목을 가지고 있는데 현장에서는 이를 수용하지 못하는 현상들이 나타나면서 한국의 아트페어는 많은 어려움을 겪고 있다. 아트페어가 주는 사회적 영향력과 가치, 시대정신의 반영과 변화 등을 살펴보고자 한다.

아트페어는 미술시장이다. 과거에는 작품을 전시하고 판매하는 일이 주로 갤러리들의 역할이었다. 때문에 대부분의 나라에는 갤러리 거리가 있다. 한국의 경우 인사동이 대표적인 갤러리 거리이다. 필자가 대학을 다니던 80년대의 인사동은 작가들의 사랑방이었다. 많은 갤러리들이 밀집해 있고 무료로 전시를 볼 수 있는 인사동은 많은 작가와 미술학도들에게 살아 있는 학습의 현장이었다. 전시하는 작품을 보고 작가들을 만나 이야기를 나누는 경험은 작가가 되고자 하는 학생들에게 커다란 자극제가 되었다.

IT기술이 빠른 속도로 발달하면서 갤러리의 역할도 변화하게 되었다. 인터넷의 발달로 인해, 일상의 바쁜 생활 속에서 전시장을 직접 찾아 작품을 감상하던 사람들의 발길이 줄어든 것이다. 그리고 산업으로서 컨벤션 사업들이 확산되면서 미술시장도 아트페어라는 형식의 새로운 방향성을 형성하게 되었다.

아트페어는 많은 갤러리들이 소속 작가들의 작품을 컨벤션같은 큰

공간에서 전시·판매하는 방식이다. 기존 갤러리에서 하던 일들을 집약적으로 모아서 하는 것이다. 여기에 경제성과 효율성, 대중성 등 다양한 긍정적인 효과들이 나타나고 있는 것이다. 예를 들면 한국에서 가장 큰 KIAFKOREA INTERNATIONAL ART FAIR는 약 180여 개의 국내외 갤러리들이 참가하며 약 3,500여 점의 작품들이 전시·판매된다. 판매액은 몇 백억을 넘는다고 한다. 이 기간 동안에 6~7만 명의 관람객이 방문하여 작품 감상과 작품 구입, 갤러리와의 소통, 작가들과의 만남, 외국 갤러리와의 교류 등 다양한 일들이 이루어진다. 단순히 작품을 전시하고 판매하는 방식에서 벗어나서 문화의 흐름을 선도하는 역할을 해 나가고 있는 것이다. 아트페어는 현재의 시대정신을 발현한다고 볼 수 있다. 시장의 흐름은 냉엄하며, 그 가치를 증명 받는 역할을 하기도 한다. 즉 미술시장에서 살아남지 못하면 작가의 예술성을 인정받는 것이 어려울 수 있으며, 시대정신을 이끌어 내지 못한 것으로 인식될 수도 있다.

이제는 한국에도 크고 작은 아트페어 50여 개 정도가 진행 중이다. 요즈음 또 다른 형태의 아트페어가 많이 생겨나고 있는데 그중에 하나가 호텔아트페어다. 호텔의 객실에서 진행되는 아트페어는, 호텔이 단순히 여행을 하는 동안에 머무는 곳에서 벗어나 작품을 판매하는 전시공간의 성격을 결합함으로써 서로에게 좋은 이미지를 가져다주고 있다. 우리나라에도 약 10여 개의 호텔아트페어가 진행 중이다.

KIAF 전경, 서울, 2014

아시아 미술의 중심이 된 '아트바젤홍콩'은 그 열기가 대단하다. 아트바젤이 아트홍콩을 인수하면서 국제적인 위상을 자랑하는 아시아 최대의 아트바젤홍콩은 세계적인 아트 컬렉터들을 불러 모으며 새로운 아트페어의 흐름을 주도하고 있다. 특히 전 세계 37개 국가에서 233개의 갤러리가 참여한 2015년 아트바젤홍콩에서 한국의 단색화가 프리뷰 날에 거의 완판되는 호응을 얻었다. 이렇게 한국의 단색화가 이제는 국제적인 흐름 속으로 들어가면서, 한국의 정신문화, 특히 선에 관한 관심이 증폭되고 있다.

현대미술에서 선은 이미 오래 전에 정신성을 추구하는 미술의 중심에서 그 역할을 해왔다. 하지만 유럽을 비롯한 북미 등에서 작가들이 접하는 선사상은 주로 일본, 티베트, 동남아 등의 불교와 선이며, 한국 불교와 선에 대한 인식은 아직 미미한 상태이다.

국내에 머물러 있는 한국 불교와 선을 현대미술과 접목시켜 국제적인 활동을 전개해 나가야 한다. 단색화가 국제적인 흐름 속에서 많은 관심을 받고 있을 때 한국의 선사상을 단색화와 접목하여 그 미학적 특성을 정립시켜 나아가야 하며, 간화선이 가지는 수행적, 사상적 특성을 보편화하는 과정이 요구된다 하겠다.

많은 작가들이 선에 관심을 가지고는 있으나 이를 접하기가 어렵다고 말한다. 대부분이 학문적, 철학적, 경전 위주로 출판되고, 현대예술과 접목시킨 부분은 일부의 논문을 제외하고 찾아볼 수 없기 때문이다.

필자가 독일에 유학할 당시 커다란 충격을 받았는데, 그들이 동양인보다도 더 동양적인 문화와 선을 삶의 중심에서 수행하고 실천하며 행동한다는 것이었다. 하루의 일과 중에 선방에 가서 선을 하는 과정을 넣을 정도로 선이 보편화되어 있었다. 또한 대화의 많은 부분을 차지하는 선에 대한 관심과 경험은 삶의 방향을 바꾸어 놓았으며, 물질적인 가치의 추구보다는 정신적인 가치를 추구하는 방향으로 변화하는 데 예술가들의 역할이 컸다.

　'이제는 선을 모르면 세계적인 작가가 될 수 없다'고 말한 독일 작가 우도 클라센의 말처럼 선은 현대미술의 중심에 자리하고 있다. 우도는 필자가 유학시절 만나서 지금까지 교류를 해오고 있는 세계적인 인지도가 있는 작가이다. 그는 젊은 시절 예술가가 된다는 것은 고행이라고 생각했다고 한다. 예술적인 관심과 재능은 있었으나 창의적인 면에서 부족하다고 생각한 우도는, 어떻게 하면 창의적인 생각을 할 수 있을까, 고민을 하다가 우연히 서점에서 스즈끼 선사의 책을 보고 깊은 감동을 받았다고 한다. 이후 그는 불교와 선에 심취하여 많은 관련 도서를 탐독하였으며, 선방을 찾아 선을 경험하였다고 한다. 그러던 중 일본 스님을 알게 되어 일본의 조동종 사찰을 방문하여 (단기)출가하였다고 한다. 독일로 돌아온 그는 다시 미술공부를 시작하였으며 선방을 직접 운영하기도 하였다. 필자도 그가 운영하는 선방에서 3년 동안 같이 선을 하였다.

퐁피두센터 전시 장면, 파리

창의성을 찾고자 하는 과정에서 선을 접하게 된 것은 필자의 경우도 마찬가지다. 필자 역시 선에 관심을 갖게 된 계기가, 미술대학을 다니던 시절 교수님들이 늘 이야기하는 '창의성은 무엇인가? 어디에서 오는가?'를 화두처럼 들고 다니다 3학년 겨울방학에 정수사라는 작은 절에 들어가 선을 경험하면서부터다. 창의성은 인식의 전환이며, 보이지 않는 것에 대한 인식이며, 모든 것은 변화한다는 것에 대한 인식이다. 창의성은 발현되는 순간 창의성이 아니다. 다시 새로운 것을 만들어야 한다. 수행 역시 이와 다르지 않다고 본다. 순간순간 깨달음을 얻지만 그것이 현실에 그대로 적용되거나 대입되지는 않는다. 왜일까? 고정되어 있는 것은 없기 때문이다.

칸트는 그의 미학에서 예술은 '새로운 규범을 만드는 것'이라고 규정하였다. 그의 주장은 현재에도 유효하다. 선 또한 인식에서 새로운 규범을 만들어가는 것 아닌가? 조사들의 어록이나 법문을 보면 같은 이야기를 하지 않는다. 내용은 같은데 전혀 다른 방식으로 표현한다. 시대성, 문화성, 개인성 등 다양한 요소들이 있겠지만 역시 창의적인 관점을 보여줌으로써 자신의 깨달음의 경지를 드러내려고 한 것은 아닐까 생각한다.

이처럼 창의성은 이제 모든 가치의 기준이 되고 있다. 수행자들이 보여주는 창의적인 인식과 관점들이 예술가들에게는 새로운 인식을 촉구

하는 자극제가 되어, 작가들은 그 개념을 표현하고자 노력하고, 관객들에게 삶의 청량제가 되기를 바라는 것이다.

수행을 통하여 드러나는 창의성은 이제 작가들에게 수행자적인 자세를 요구하고 있으며, 나아가서 일반인들에게는 삶의 굴레에서 벗어나서 새로운 가치를 찾아가라고 무언의 이야기를 하는 것처럼 보인다.

단색화라는 미술의 흐름을 통하여 드러나는 선의 정신성을 이제 한 단계 높이는 과정이 필요해 보인다. 이를 위해서는 국제적인 흐름을 읽을 수 있는 안목과 새롭게 선도할 수 있는 창의성이 필요하다. 시대의 빠른 흐름 속에서 선과 미술이 공유하는 가치가 많아지면서 이를 필요로 하는 사람들 또한 많아지고 있는 이때에 더욱 분발하여 새로운 패러다임을 형성해 나아가야 한다.

정신적인 가치를 중시하는 현 시대의 흐름 속에서 선의 정신성을 드러내기 위한 노력이 절실히 요구되는 것이다. 기존의 관념적인 사고에서 벗어나 국제적인 흐름을 선도할 수 있는 선미학의 정립이 절실한 상황이다.

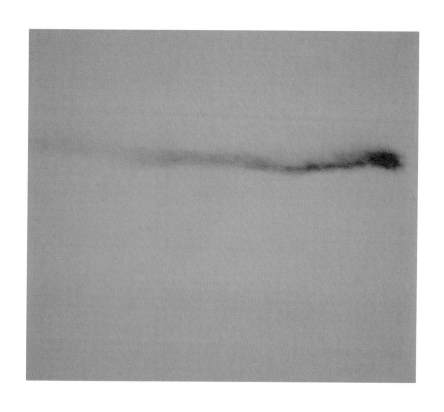

퐁피두센터 전시 장면, 파리

조형성과
선

어느 날 자신의 작업실에 나타난 환상적인 작품을 보고 한스 아르프 1887~1966, 프랑스는 감동을 한다. 분명 자신의 작업실인데 누가 저런 훌륭한 작품을 하였지? 하며 작품에 가까이 간다. 그러나 그가 발견한 환상적인 작품은 그가 전날 작품을 하다 마음에 들지 않아 찢어서 버리고 간 것이었다. 우연히 조합된 그 작품은, 새로운 조형적인 요소들이 결합되어 감동적인 작품으로 완성된 것이다. 이후 우연을 작품에 도입시킨 아르프는 새로운 조형성을 창조하며 작품 활동을 해 나갔다.

 작품을 구성하는 요소인 구도, 형태, 색상 등을 합하여 조형성이라고 한다. 아르프가 발견한 조형성은 우연성에 의한 조합이었다. 그 전의 조형성은 조형적인 요소들이 일정한 법칙에 의하여 화면에 구성되어지

는 것이었다. 비례와 균형, 대칭과 비대칭, 색상 등 다양한 법칙들이 작품에 어떻게 배합되는가에 따라서 조형성이 결정된다.

그렇다면 조형성과 선의 관계성은 어떻게 이해할 수 있는가? 조형성은 작가가 작품을 구상하는 단계(아이디어)에서부터 고려해야 하는 중요한 요소이다. 역사적으로 많은 작가들이 이러한 조형성을 통한 작품성을 창조하고자 많은 노력을 해오고 있다. 작품에 사용되는 재료나 대상, 기법 등이 비슷한데 어떤 조형성을 추구하는가에 따라서 전혀 다른 작품이 탄생하는 것이다. 예를 들면 전 세계의 작가들 중에 사과를 그리는 작가가 수백 명은 될 것이다. 하지만 어떤 작품도 똑같지는 않는다. 왜냐하면 사과를 보는 관점(작가의 생각)이 다르고 또한 사과를 화면에 배치하고 색칠하는 과정이 다름으로 인해서 대상은 동일하지만 조형성은 전혀 다르게 나타나며 각각의 특성을 보여준다.

동일한 대상을 보는 관점이 다르게 되고, 대상에 대한 이해나 감성, 판단이 다르게 작용하는 것이다. 이는 수행자의 모습과 흡사하다. 수행자는 동일한 대상(자연)을 보지만 각각 다르게 인식하고 느끼며, 그 내면의 깊이를 찾아가고자 한다.

대부분의 사람들이 아는 내용이지만, 깃발이 바람에 흔들릴 때, 바람이 깃발을 흔들리게 하였는가? 아니면 깃발이 흔들리니 바람이 일어났는가? 아니면 마음이 움직였는가? 이처럼 동일한 대상을 보고 있으나 받아들이는 것은 각자의 인식이다. 선사는 마음이 움직이니 대상이 움

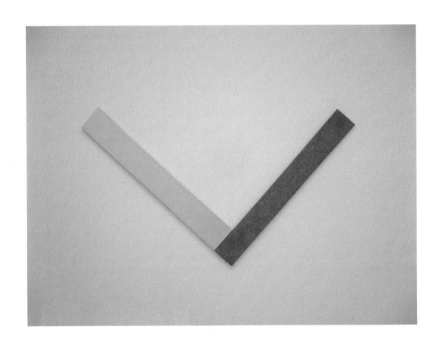

퐁피두센터 전시 장면, 파리

직인다고 하지만, 선사가 되기 전에 그들의 인식에서는 여전히 깃발과 바람이 움직인다. 깃발이 움직인다고 보는 사람은 깃발이 중심이다. 만약 이러한 내용을 작품으로 조형화한다면 그는 분명 깃발을 중심으로 표현하려고 할 것이다. 즉, 다시 말해 그가 인식하는 대상은 곧 그의 마음이 된다. 마음이 움직이니 대상에 분별이 생겨나고, 그 분별을 극대화하다 보면 분별이 없어지고 마음만 남는다. 이러한 수행방법은 어떠한가?

현대미술이 철학화되어 간다고 비판하는 학자들도 있다. 대상에 대한 인식을 강조하다 보니 대상은 사라지고 기호화, 상징화된 형상과 색채만 남아 있다는 것이다. 때문에 현대미술은 이해하기 어렵다고 한다. 자신의 경험이나 인식의 코드에서 해석이 불가능한 암호처럼 되어 있기 때문이다. 그러면 누가 그 암호를 해독할 것인가?

수행 역시 마찬가지라고 할 수 있다. 서양의 많은 수행자들이 선을 체험하면서 또는 선과 관련된 서적을 탐독하면서 느끼는 양상이 이와 비슷하다. 동일한 사과를 보면서 설명을 하고 있으나 각각 기호화되고 상징화되어 해독에 어려움을 겪게 된다고 토로한다. 즉 과정이 너무 복잡하고 암호화되어 있다는 것이다. 이러한 인식의 체계를 바꾸는 데 크게 기여한 현대미술은 새로운 조형성을 통하여 인식의 변화를 유도하고 있다고 볼 수 있다.

여기에서 작가의 작품을 중심으로 조형성과 선의 관계성을 구체적으

로 살펴보자.

　리차드 세라는 대형 설치작품을 하는 미니멀 작가이다. 그의 작품은 공간과 재료(주로 철을 사용)의 교감을 이루고자 노력한다. 커다란 크기로 압도하며 대상과 인식에 대한 새로운 관계성을 제시한다. 세라가 만든 조형성은 크기와 비례, 직선과 곡선, 자연과 공간 등의 특성을 잘 보여주고 있다. 즉, 대상의 인식과 해체, 변형과 공유, 조화와 균형 등 미적인 요소를 통하여 기호화, 상징화한다. 그의 작품들은 주로 밖에 설치되어 있어 시간이 흐르면서 변화한다. 철로 된 작품들이 비를 맞으며 산화하여 부식되어 간다. '아마도 몇 백 년이 지나면 그의 작품은 자연으로 사라지지 않을까?' 하는 생각을 하게 된다. 세라는 이러한 작품을 통하여 무엇을 보여주고자 하는 것일까? 그는 모든 것은 변화한다는 것을 보여주고 있다. 세상에 고정된 것은 없다(무유정법無有定法)는 인식을 자신의 조형어법으로 보여주고 있다. 존재하는 것은 변화한다. 하지만 그것을 인식하고 인지하는 데에는 많은 시간이 걸리는 경우도 있다. 때문에 이러한 변화를 인지하고 감지하기 위해서는 인식의 전환이 요구된다고 하겠다.

　세라가 보여주는 작품은 마치 간화선의 화두와도 같다. 어떤 대상을 통하여 자신의 마음의 변화를 감지할 수 있는 능력은 쉽게 오지 않는다. 대상은 단지 내 마음의 변화를 감지하게 하는 매개체일 뿐이다. 대상에 매이면 대상을 떠나지 못한다. 대상에 대한 형상과 색을 여의었을

때 비로소 대상과 내가 하나가 된다. 물아일체物我一體가 되는 것이다. 작가는 자신의 인식체계를 조형화하여 이러한 경지에 이르고자 하는 것이다.

그가 보여주는 작품들은 대체적으로 한 곳에서 전체를 볼 수가 없다. 크기가 크기 때문에 작품에 가까이 갈수록 작품의 부분들만이 보여진다. 때문에 관람객이 보는 그의 작품은 하나의 벽면 같기도 하고 건물처럼 보이기도 한다.

그의 회화작품은 다른 느낌이다. 검정색 물감을 사용하여 절제되고 간결한 느낌을 도출하기도 하고 질감을 주어서 입체적인 느낌과 역동성을 도출시키기도 한다. 이러한 느낌은 조각 작품에서 철이 자연 속에서 산화하여 변화하는 이미지를 회화를 통하여 보여주고 있는 것 같다. 간결한 구도와 색채를 통하여 세라는 자신의 정신성을 극대화하고자 한다. 자신이 인식하는 대상에 대한 성찰을 자신만의 조형성을 통하여 보여주며, 새로운 인식의 깊이를 표출시키고 있는 것이다.

내가 2008년 오스트리아에 있는 쿤스트하우스 브레겐츠에 방문하여 리차드 세라의 회화작품을 보았을 때의 감동이 지금도 생생하다. 스위스 바젤에 있는 현대미술관을 관람하고 호수가 아름다운 브레겐츠를 방문하였을 때 세라의 작품을 본 것은 행운이었다. 유럽에서 그의 회화작품을 대규모로 전시하는 경우는 처음이었다. 미니멀 하면서도 상징성, 정신성이 강하게 느껴지는 그의 작품 앞에 섰을 때 세라가 추구하

리차드 세라, 쿤스트하우스 브레겐츠, 2008

리차드 세라, 쿤스트하우스 브레겐츠, 2008

는 인식의 가치를 공유할 수 있었다. 새로운 조형성으로 표현된 작품들은 공간을 압도하며 조형언어를 통하여 무언의 말을 걸어왔다. 마치 숭고한 공간에 와 있는 느낌은 나와 동행한 작가들도 같은 느낌이었다고 한다.

작품이 주는 영향은 대단하다. 특히 시각예술 중에서 회화작품들은 마음을 움직이는 힘이 있다. 작품을 구성하는 형상과 색채(무채색 포함)는 보는 사람의 인식과 교류하게 된다. 즉, 작품을 감상하는 사람은 자신의 경험이나 지식 등 모든 인식체계를 가동하여 작품을 풀어내려고 한다. 마치 암호를 해독하듯이, 그리고 마침내 암호가 해독이 되어 그 내용을 공유하게 되면 강한 감동을 받게 된다. 감동을 받는다는 것은 내면에 존재하는 자신의 인식과 공감하기 때문이다. 반면 암호를 해독하지 못하거나 해독을 하였다 하여도 자신의 내면에 그러한 인식체계가 형성이 되어 있지 않으면 별로 감동을 받지 못하는 경우가 있다. 이처럼 동일한 작품을 감상하더라도 사람에 따라서 느끼는 감동에 차이가 난다.

예술작품을 감상하고 감동을 받는다는 것은 작품과 나의 내면에 유사성이 있을 때이다. 따라서 선사가 화두를 던졌을 때 전혀 알아차리지 못하는 경우는, 내면에 어떠한 유사성도 없기 때문인 것으로 보인다. 화두에 관심이 없고 인식의 체계가 정립되지 못한 사람에게 화두는

전혀 다가오지 않는다. 그저 언어의 인식에 머무를 뿐이다. 화두는 언어에 있지 않다는 것을 아는 사람은 언어의 기호와 상징에 머물지 않고 그 내면에 존재하는 마음의 깊이를 공감하는 것이다. 암호를 해독하고 그 의미를 공유할 때 선문답이 가능하듯이, 작품도 공감하는 경우에만 그 정신적인 가치가 공유된다.

이러한 관점에서 세라의 작품은 화두와 같다고 하겠다. 그의 작품을 보는 사람들은 처음에는 그의 조형성을 쉽게 이해하지 못하고 당황해한다. 하지만 정신적인 인식체계가 갖추어져 있는 사람들은 그의 작품과 인식을 공유하며 감동을 받는다.

따라서 작품은 작가와 관객을 연결해주는 다리와 같은 역할을 한다. 조형성이라는 기호화되고 상징화된 방법들에 작가의 독창성이 더해져 새로움을 창조하는 것이다. 작품은 모방을 허용하지 않는다. 새롭고 좋은 작품이 나오는 순간 그 창의성은 더 이상 유효하지 않다. 다시 새로운 창작을 해야 하는 것이다. 이는 선사들이 깨달음을 얻고 난 이후에 전혀 다른 표현을 하는 것과 같다. 자신이 깨달은 바가 과거의 선사들과 다르지 않으나 그것을 표현하는 방식은 각각 독창적이다. 때문에 초보 수행자는 혼동하기 쉽다. 언어가 다르니 그 내용이 다르지 않을까하고 생각하는 경우도 있다.

서양의 예술가들이 선에 관심을 가지는 이유도 여기에 있다. 새로운 것을 창조해야 한다는 강한 압박감을 극복하고자 선방을 찾은 작가

들은 새로운 것은 새로운 기술보다는 새로운 인식에 있다는 것을 발견한 것이다. 보이는 대상에서 새로운 것을 찾는 것은 이제 더 이상 유효하지 않다. 인상파 이후 100년이 넘는 시간 동안 무수히 많은 화가들이 다양한 실험과 노력을 통하여 많은 조형성을 창출하였다. 따라서 그들이 해 놓은 조형성에서 벗어나 새로운 조형성을 형성한다는 것은 쉬운 일이 아니다. 형상이나 구도, 색채의 유사성을 인정하지 않는 예술의 특성 때문에 늘 새로운 도전을 해야 한다.

현대미술은 표현(대상이 있음)에서 대상이 없는 인식을 표현하는 과정에 와 있다. 마치 철학자들이 인식논쟁을 하듯이 작가들도 보이지 않는 인식의 범주를 새롭게 규정하고자 하고 있다. 개별적인 인식이 조형성을 통하여 표현되어 대중과 공유될 때 그 정신적인 가치를 인정받게 되는 것이다. 선사가 말을 하지 않아도 제자는 그 뜻을 알아듣는다. 이심전심以心傳心이 예술작품에서도 그대로 적용이 되는 것이다. 상대의 마음을 알아차리는 방법은 여러 가지가 있다. 언어, 말, 행동 등 다양한 삶의 방식을 보면서 상대의 인식을 이해하게 되는 것이다. 하지만 여기에 함정이 있다. 즉, 상대에 대한 관념적 사고이다. 우리는 흔히 상대가 갑자기 머리스타일이나 의상 등에서 변화를 주면 상대에게 무슨 일이 일어났다는 것을 직감하며 이야기한다. 어떤 심리적인 충격이나 자극을 받았을 때 자신의 외모에 변화를 주는 경우가 많기 때문이다, 반대

퐁피두센터 전시 장면

로 커다란 충격이 와도 외부적으로 전혀 변화를 나타내지 않는 사람들도 많이 있다. 이러한 현상에서 볼 수 있듯이 외형적인 변화나 일상적인 행동을 보고 상대가 어떠한 사람이라고 규정지어서는 안 된다. 모든 것은 빠르게 변화하는데 생각의 변화는 느리다. 즉, 나의 인식이 상대의 변화를 감지하지 못하고 과거의 생각으로 상대는 늘 이런 사람이야, 라고 한다면 어떻게 될까!

이러한 관념적 사고에서 벗어나고자 하는 것이 예술가들의 노력이며, 예술가들은 작품을 통하여 새로운 모습을 끊임없이 보여주는 것이다. 동일한 작가가 제작한 작품이라도 동일한 작품은 없다. 물리적으로 불가능하며, 설령 가능하다 할지라도 하지 않는다. 이것이 예술품이 가지는 특성이기 때문이다.

이제는 기술의 발달로 동 시간에 전 세계가 소통하는 시대이다. 빠른 속도로 진행이 되는 변화에 많은 사람들은 혼란을 느끼며 어떠한 삶의 방식을 선택해야 하는지 고민하는 경우가 많다. 예술은 빠르게 변화하는 시대정신을 담아내고자 하지만 한편에서는 변화하지 않는, 혹은 천천히 변화하는 본질적인 요소를 찾고자 노력한다.

100년 전에 제작된 작품을 보면서 지금도 감동을 받는 이유가 여기에 있다. 100년이라는 시간 동안 무수히 많은 변화가 일어나며 삶의 방식을 바꾸어 놓았지만 작품에 존재하는 예술성, 정신성, 조형성 등은 지금도 유효하다.

선의 정신 또한 이와 같은 맥락이 아닐까, 생각해 본다. 무수히 많은 선사(깨달음을 얻은 수행자)들이 진리에 대하여 밝혀준 내용들은 지금에도 유효하며 삶의 지표가 되어주고 있기 때문이다.

예술과 선의 공통점은 시·공간을 초월하여 본질적인 사유를 추구한다는 점이다. 시대적인 표현방식은 끊임없이 변화하지만 모두가 가리키는 것은 인식의 전환이다. 세상이 변화한다고 하면서 자신은 아무것도 행하지 않으면 어떻게 될까? 시속 800킬로미터 이상을 날아가는 비행기를 타면 그 속도를 느끼지 못한다. 그저 가만히 앉아 있는 것과 같다. 속도를 판단할 수 있는 대상이 없기 때문이다. 예술가들은 그 정점에서 변화를 추구하며, 새로운 조형성을 통한 정신성을 표현하기 위하여 이 순간에도 적적성성寂寂惺惺한 경지를 찾는 것이다.

Color와
선

깨달음은 무슨 색일까? 아름다운 색은 어떤 색인가? 만약 색의 언어로 소통을 한다면 어떤 현상이 일어날 것인가? 많은 일들이 일어날 것이지만, 그중에서도 중요한 것은 소통에 더욱 많은 공감을 가져다주리라는 점이다. 지금 우리가 사용하는 언어는 문화, 지역, 민족에 따라서 다양하다. 필자가 독일에서 처음 겪은 어려움은 소통의 문제였다. 언어 소통이 원활하지 않아 내가 이야기하고자 하는 것을 정확하게 이야기하지 못하고, 상대의 의도 또한 정확하게 이해할 수 없는 상황에서 언어가 주는 장벽을 느꼈던 경험이 있다. 시간이 흐름에 따라 그들의 문화를 이해하며 언어를 배우고, 의사소통에 어려움이 없어지자 다양한 문화적 특성들을 이해하게 되었다. 만약에 색을 통해 마음을 소통할 수

있다면 좀 더 쉽지 않을까 생각해본 기억이 난다.

작가, 색을 중심으로 정신성을 표현하다

색은 심리적인 특성을 상징하는 경향이 강하다. 따라서 많은 사람들이 자신을 드러내고자 할 때 가장 먼저 고려하는 것이 색상이다. 리더가 되고자 하는 강한 의지가 있는 사람은 빨간색을 선호한다. 경기에서의 레드카드는 퇴장을 상징한다. 자신을 드러내기 위하여 다른 사람에게 피해를 줘서는 안 된다는 것이다. 자신이 지적이며 정신적인 인식을 잘한다고 생각하는 사람은 파란색을 좋아한다. 이처럼 색을 통해 사람의 성향을 이해하고 소통할 수 있다. 색은 인종이나 문화, 언어, 기후, 민족에 따라 의미가 조금씩 다르지만 공통적인 요소들이 존재한다.

색은 어떻게 형성이 되는가? 빛에 의해서다. 만약 빛이 없다면 색은 존재하지 않는다. 모든 대상은 빛을 받으면서 자신의 색을 드러낸다. 빛에 의하여 시각화되는 색은 많은 변화를 할 수 있으며 혼합색의 종류는 20만 개가 넘는다고 한다. 빛의 스펙트럼에 의해 변화하는 색을 시각으로 구분하는 데는 한계가 있으며 색을 표현하는 단어들도 다양하다.

색은 미술에서 중요한 요소이다. 특히 대상을 재현하는 방식이 아닌 추상미술에서 색은 작품의 대부분을 차지한다. 이브 클라인Yves Klein의 파란색, 볼프강 라이프Wolfgang Laib의 노란색, 마크 로스코Mark Rothko의 혼합색, 카지미르 말레비치Kazimir Severinovich Malevich의 검정색, 로버트

마크 로스코

라우센버그Robert Rauschenberg의 흰색 등 색을 중심으로 자신의 예술성과 정신성을 표현한 작품과 작가들의 특성을 살펴보자.

인터네셔널 클라인 블루International Klein Blue, 이하 IKB를 개발하여 자신이 직접 색의 이름을 명명한 이브 클라인은 일상에서 쓰다가 버려진 고물과 같은 사물들에 IKB색을 칠하고 모든 대상에는 보이지 않는 생명력(佛性)이 있다고 말했다. 처음에는 그의 황당한 주장에 많은 사람들이 별로 반응을 하지 않았으나, 시간이 흐르면서 IKB색은 점차적으로 불성(깨달음)을 상징하는 색이 되어갔다. 현재 그의 작품들은 많은 박물관, 미술관 등에서 전시되며 많은 사람들에게 정신성을 잘 드러낸 작품으로 인식되고 좋은 호응을 얻고 있다. 또한 그가 제작한 프랑스 파리 콩코드광장에 있는 작품은 현재에도 푸른 조명의 빛을 통하여 자신이 추구한 정신성의 세계를 보여주고 있다.

클라인은 '나는 공空에 대하여 배웠으며 공은 바로 파란색이다'라고 말하며, 자신이 추구하는 깨달음의 세계를 색을 통하여 구현하고자 했다. 이후 파란색은 유럽 사람들에게 가장 순수하고 정신성이 내포된 색으로 인식됐으며, 가장 선호하는 색으로 자리매김하고 있다.

인식의 전환과 깊이

유채꽃의 맑고 밝은 노란색은 볼프강 라이프가 깨달음을 상징하는 색으로 자신의 작품에 활용하고 있다. 봄이 오면 밭에 유채꽃 씨앗을 뿌

리고 가꾸는 일련의 과정이 수행과 같은 행동이며, 이러한 과정으로 얻어진 노란 꽃가루는 전시장으로 자리를 옮겨 작품으로 승화한다. 꽃가루를 쌓아놓은 '오를 수 없는 다섯 개의 산'은 그의 정신성이 인정받는 계기가 되었다. 다섯 개의 산은 불교에서 생멸 변화하는 모든 것, 즉 모든 유위법有爲法을 구성하고 있다고 보는 5온五蘊, 색色·수受·상想·행行·식識의 다섯 요소를 상징한다. 자신의 존재성을 확인해 가는 과정에서 그가 선택한 노란색 작은 다섯 개 산은 자아에 대한 물음이자 존재에 대한 인식의 변화를 상징하고 있다. 반복되는 산을 만드는 과정을 통하여 인간의 욕망이 허무하다는 것을 드러내며, 노란색을 통해 깨달음에 이르고자 하는 자신의 모습을 암묵적으로 보여준다. 존재하는 것은 변화하며, 인간이 인식하는 의식의 관점들은 관념적이라는 인식을 하기 시작한 그는 새로운 방식으로 인식의 전환과 깊이를 찾고자 했다.

마크 로스코의 색면추상은 당시의 시대적인 특성을 보여주고 있다. 화면에 등장하는 2~3색은 일정한 질서나 방식이 아닌 상당히 모호한 상태로 구성되며 묘한 느낌을 이끌어 낸다. 그는 색으로 전쟁의 상처를 치유하고자 했다. 강한 듯하면서도 부드러운 느낌을 주는 색을 사용해 인간의 내면에 존재하는 평화에 대한 의지를 표현하고자 한 것처럼 보인다. 그에게 색은 시대적인 통찰이며 사유의 산물이다.

절대주의를 창시한 카지미르 말레비치는 화면에 극도로 절제된 검정색 면을 배치하여 순수한 정신성을 표현하고자 했다. 기하학적 추상의

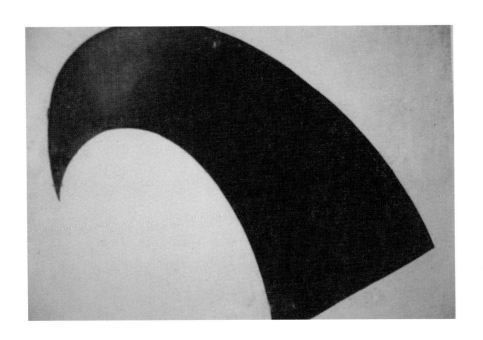

카지미르 말레비치

창시자이기도 한 그는, 관념적 사고에서 벗어나는 것은 대상에 대한 형상의 이면에 존재하는 순수한 정신을 드러내는 것이라고 생각했다. '비구상의 세계(Die gegenstandslose Welt)'라는 자신의 이론을 정리한 책을 출판하기도 한 그는 소련정부의 탄압으로 자신의 예술과 이론이 인정받지 못하며 불운한 생을 마감했다. 그의 가치는 사후에 재발견됐으며 현재에도 많은 영향을 끼치고 있다. 그의 검정색은 자신이 처한 어려운 상황, 정치적인 관점, 시대적인 상황들을 극단적으로 표현하는 색상이었으며, 시·공간적 어려움을 순수한 정신으로 극복해 나가고자 하는 의지가 엿보인다.

로버트 라우센버그의 하얀색의 빈 캔버스는 무수한 공기 중의 미립자들에게는 축제의 장이다. 눈에 보이지 않는 무수히 많은 공기 중의 다양한 형태의 원소들을 그대로 살려두기 위하여 그는 흰 캔버스를 그대로 전시한다. 어떠한 인위적인 행위나 색을 칠하지 않아도 그 자체가 훌륭한 작품이 될 수 있다는 그의 관점은 다분히 선적이다. 있는 그대로가 불성이고 깨달음이라는 불교의 가르침을 이해하고 표현하고자 한 그는, 인식과 사고의 전환이 현대미술이 나아가야 할 방향이라고 생각했다. 백남준은 그의 작품에 영향을 받아서 '영화를 위한 선'을 만들기도 했다.

보이는 것이 전부가 아니다

색채심리에서 파란색은 잔잔하며 깊이가 있는 호수에 비유한다. 뛰어난 판단력과 통찰력을 가지고 있는 사람들에게 나타나는 전형적인 색이며, 타인들을 자신이 원하는 방향으로 리드하는 지도자들이 많다. 차분한 성격을 가지고 있는 이러한 성향의 사람들은 평상심을 유지하며 변화를 감지하는 능력이 뛰어나다. 클라인은 바로 이러한 성향의 사람이다. 자신의 어려운 환경적인 상황들을 정신력으로 극복했으며, 나아가서 자신의 정신적인 가치를 드러내는 과정을 작품으로 발휘했다.

노란색은 정신 지향적이며 순수하고 세심하며 집중력이 뛰어나다. 동시에 유연한 사고를 하기 때문에 타인과의 관계를 잘 형성해 간다. 새로운 도전을 좋아하는 이러한 성향의 특성은 라이프의 작품에서도 찾아볼 수 있다. 그가 의사의 길을 그만두고 화가의 길을 가게 된 결정적인 계기는 정신성을 추구하는 본질적인 성향 때문이었다. 병원에서 항상 접하는 빨간색은 그에게는 자극이었다. 자신의 영혼이 물들어 감을 감지한 그는 삶에 변화를 주고자 했다. 예술가가 되어 노란색의 유채꽃을 가꾸고 그 꽃가루를 통하여 작품을 만드는 과정에서 그는 스스로 정화되어 감을 느낀다고 했다. 노란색을 가까이하는 것은 심리적으로 안정감을 주며 창의성을 불러오는 특성이 내포되어 있다.

검정색은 고도로 세련된 색이다. 때문에 조화를 잘 고려해야 한다. 검정색은 모든 색을 혼합하면 만들어진다. 즉 검정색을 다시 역으로 분해

퐁피두센터 전시 장면, 파리

하면 모든 색이 들어 있다. 일즉다一即多 다즉일多即一의 이치를 내포하고 있는 검정색은 뛰어난 능력의 소유자를 상징한다. 서양의 주술사나 예언가의 의상은 검정색이다. 신비로운 느낌을 주기도 하는 검정색은 절대적인 속성으로 인해 양면성을 내포하고 있다. 말레비치가 보여주는 검정색의 면은 순수한 절대성을 보여주고자 함이며, 일상에서의 검정색은 권위와 부를 상징하기도 하지만 자신의 욕망을 절제하는 수도자들의 특성이기도 하다.

흰색은 동일성이 강하다. 빛의 스펙트럼을 통해서 보면 모든 색을 포함한다. 검정색과 반대색이지만 흰색 역시 단색이 아니다. 이성적인 판단능력이 뛰어나며 공정성과 일관성이 강한 흰색의 성향은 백마를 타고 오는 백기사를 연상시키기도 한다. 의사들의 하얀 가운에서 볼 수 있듯이 상대에게 믿음과 신뢰를 주는 색이 하얀색이다. 라우센버그가 하얀 캔버스를 제시했을 때 관람객들은 충격이었다. 하얀색의 빈 캔버스를 작품이라고 하다니, 배신감과 허탈감이 일순간 일어났지만 얼마 지나지 않아 그 속에 무엇이 표현되어 있는지 관심을 집중하게 되었다. 점차 보이지 않는 것을 인식하기 시작한 사람들은 감탄을 하게 되었다. 그 속에 무수히 많은 표현과 색채가 들어 있다는 것을 발견한 것이다. 선사들의 침묵 속에 모든 깨달음이 내포되어 있듯이 이제는 보이는 것이 전부가 아니라는 인식을 하는 데 많은 공헌을 한 작품이다.

마음을 색으로 변화시킬 수 있다

색은 시각적 자극으로 우리에게 인지되며 빠르게 감성을 변화시키는 힘이 있다. 추상미술이 발달하는 과정에서 색은 정신성을 표현하는 중요한 수단이 되었으며, 심리학과 결합하여 색을 통한 치료와 능력을 개발하는 방법으로 활용되고 있다.

기(氣, aura)와 색은 밀접한 관계가 있다. 색은 기의 작용으로 다양한 결과가 도출된다고 한다. 예를 들면 빨간색은 기를 감지하는 양이 증가하여 강하게 느끼며 때로는 압도당하기도 한다. 색채치료에서 주로 사용하는 아우라는 그 사람의 정신과 육체의 상태를 기의 작용을 통하여 색으로 보여준다. 모든 사람들에게 이러한 현상이 일어난다. 하지만 이러한 아우라를 보기 위해서는 수행과 훈련을 해야 한다. 이러한 에너지는 항상 외부로 방출된다. 이를 감지하는 능력이 뛰어난 사람들은 색을 통하여 자신을 치유하며 미래를 개척해 나간다.

우리가 흔히 긍정적인 생각을 하면 밝은 색의 아우라aura가 나오고, 부정적인 생각을 하면 어두운 아우라가 나온다고 한다. 이는 생각과 색이 밀접하게 반응한다는 것을 말해주고 있다. 이를 활용하기 위해 현대 미술가들은 색에 대한 연구를 하고 있다. 색은 변화한다. 나의 생각과 마음도 변화한다. 마치 지구가 자전과 공전을 하고 있는 것을 우리가 감지하지 못하는 것처럼 나의 마음을 색을 통하여 변화시킬 수 있다는 것이다.

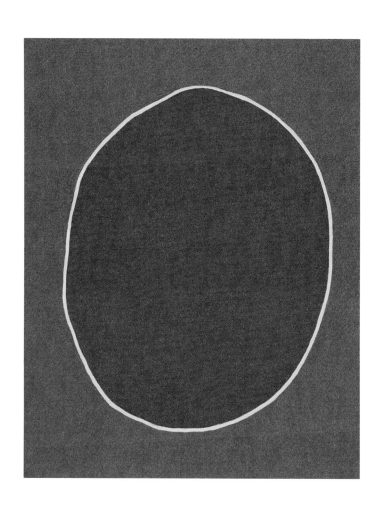

색은 번뇌 망상의 원인이자 결과이다. 색에 자신의 마음이 끌려 다니는 것은 지금 현재의 자신의 마음상태를 보여주는 현상이다. 물건을 살 때 색은 결정적인 역할을 한다. 디자인적인 요소나 기능, 성능보다 색상을 중요하게 생각한다는 것이다. 이는 현대인들의 마음속에 색에 대한 자기의식이 존재한다는 말이다. 이를 활용하면 다양한 긍정적인 변화를 이끌어 낼 수 있다. 수행에 색을 활용하는 것도 가능하다. 어떠한 색이 수행에 도움이 될까? 아시아권에서는 불교건축, 탱화, 조각, 회화, 공예 등이 발달하여 화려한 색을 사용하고 있다. 색의 사용이 많지 않던 시대에 불화 등은 화려함과 장엄함을 통하여 많은 사람들에게 깊은 심리적인 믿음을 주고 수행에 도움을 줬다.

색채를 통한 명상의 다양화

불교가 서양에 전파되는 과정에서 나타나는 특징 중 하나는 수행공간의 확산이다. 단순하면서도 편안함을 주는 수행공간과 단색을 위주로 하는 도구들이 사용된다. 일상의 공간들을 수행공간으로 활용하기 위한 그들의 선택과 활용은 실용성을 중시하는 문화적 배경과 선을 위주로 하는 불교의 수용에서 나타나는 특성들이다. 절제와 단순함, 자연과의 조화를 중시하는 그들의 수행공간은 색채를 통한 명상의 다양화를 생활 속에서 활용하는 지혜를 잘 보여주고 있다. 만다라가 주는 강한 아우라에서 이제는 단색이 주는 명료함, 단순함, 반복적인 예술작품을

통하여 자신의 마음을 관조하는 그들의 특성은 우리에게는 새로운 것이다.

현대미술의 다양한 변화 가운데 선사상의 영향이 가장 드러나는 장르는 미니멀 아트이다. 극도로 절제되고 반복되는 수행의 과정을 미술의 장르로 승화시킨 예술가들은 스스로가 관념적인 사고에서 벗어나고자 색에 대한 연구를 많이 했으며, 단순한 색으로 자신의 정신성을 표현하고자 했다. 이러한 그들의 노력은 현대미술에서 커다란 영역을 차지하며, 현재에도 많은 작가들이 이러한 정신성을 찾기 위해 노력하고 있다.

한국의 단색화도 이러한 선적 요소들이 표현으로 잘 드러나고 있다. 최근 들어 유럽, 미국 등에서 한국의 단색화가 많은 관심을 받는 이유는, 서양에 선사상이 확산됨으로써 정신성을 볼 수 있는 안목이 확산되었기 때문이라고 본다. 선의 정신성은 시대에 따라서 다양한 색채로 표현되고 있다. 그 정신적인 깊이는 변화가 없으나 시대의 변화에 따라서 색을 인지하고 수용하는 감성이 변화하기 때문이다. 이제 색을 통해 수행과 깨달음을 표현하는 시대이기 때문에 수행자는 시대적 흐름을 잘 활용해야 한다. 차를 타는 것보다 비행기를 타는 것이 빠르듯이 방편을 활용하는 데 걸림이 없어야 하겠다.

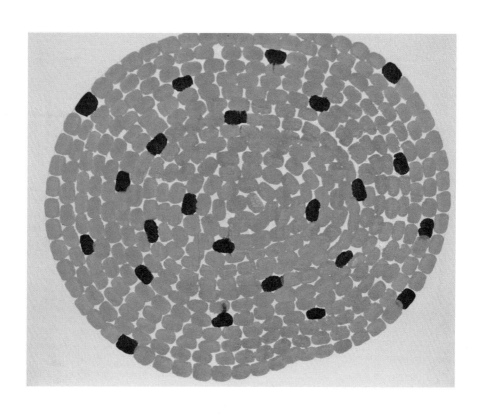

표현주의와
선

자연을 보는 시각은 시시각각 변화한다. 관념적 관점에서 자연이나 대상을 표현하던 작가들에게 과학의 발달은 커다란 변화의 계기를 가져다주었다. 작가들이 자연을 보는 시각, 지각의 변화는 표현에서 그대로 표출되었다. 시간과 인식의 관점에서 자연이나 대상이 다르게 느껴진다는 것을 알아차린 인상파 화가는 작품 속에 시간성을 표현하기 시작하였다. 인상파 이전의 작품들에서는 고정된 시간을 통하여 대상에 대한 특성을 파악하고자 하였다면 인상파 화가들은 시간의 변화를 표현의 중요한 요소로 인식하였다.

즉, 작품을 제작하는 시간에 따라서 대상에 대한 인지의 관점이 변화하고 그 시간성 속에서 자신의 미학적 특성을 만들어 가고자 하였다.

원근법이라는 절대적인 표현체계를 무너뜨리는 계기가 된 것이다. 대상은 그 거리에 따라서 앞에 있는 것은 크게 그리고 뒤에 있는 것은 작게 그려야 한다는 원근법의 법칙은 더 이상 유효하지가 않게 되었다. 당시에 많은 논쟁과 반발을 불러일으켰으나 시대적인 흐름을 거역할 수는 없었다. 화면에서 원근법은 사라지고 작가가 인지하는 대상만이 표현되는 특성들이 나타나기 시작하였다.

원근법의 가치를 가장 극단적으로 무시하고 새로운 표현성을 구축한 화가 피카소Pablo Ruiz Picasso, 1881~1973, 스페인는 큐비즘을 창시하여 자연을 보는 관점과 표현에서 새로운 방식을 구축하였다. 이후 빠른 속도로 변화를 거듭하는 표현성은 자연을 인식의 전환에 영감을 주는 존재로 수용하며, 보이지 않는 것에 관심을 갖게 되었다. 보이는 것을 재현하던 방식에서 벗어나서 보이지 않는 것을 자연을 통하여 인식하고 표현하고자 한 것이다.

추상표현주의와 선

잭슨 폴록Paul Jackson Pollock, 1912~1956, 미국은 보이지 않는 것에 대한 표현성을 극대화한 작가 중의 한 명이다. 액션페인팅으로 명명되는 그의 작품들은 온몸으로 작업을 하며, 화면에는 그의 행위의 흔적들이 남아 있다. 시간성, 공간성, 대상이 사라지고 작가의 행위가 표현의 주체가 된 것이다. 일정한 형식이나 방식이 정해진 것 없이 화면 위에서 순간

의 의식과 무의식의 교착점을 찾아 행해지는 그의 작업 과정은 선사들의 무애행에 비교되기도 한다.

당시 미국에 알려지기 시작한 동양사상, 불교, 선에 대한 작가들의 관심은 대단하였다. 전쟁 이후에 나타난 공포와 두려움을 극복하고자 하는 노력들이 많이 일어났는데, 표현에서는 기존의 방식들에서 벗어나서 독창적인 방식을 찾는 것이었다. 폴록은 이러한 시대적인 흐름 속에서 자신의 예술적인 가치를 추구하는데, 그는 이성의 틀에서 벗어나서 감성과 무의식의 관점을 표현하고자 하였다. 무수히 많은 선線들이 서로 엉키면서 만들어 내는 화면은 불교의 인드라망을 연상시킨다. 인연의 이치가 마치 얽혀 있는 실타래 속에서 서로의 관계성을 찾아가는 것처럼, 그의 작품들은 이러한 특성을 보여주고 있다.

그의 작품의 문화적 배경에서 선禪을 이해하는 미국적인 관점들도 엿볼 수 있다. 모든 것이 공空하니 세상을 즐겁게 살면 된다는 히피문화 역시 당시 미국인들의 선에 대한 인식을 엿볼 수 있다. 이후에 점차적으로 인과(인드라망)에 대한 인식이 생겨나면서 자위적인 자유에서 절제적인 자유를 추구하는 방향으로 변화하였다. 당시의 이러한 미국문화에서 폴록 역시 극대화된 자유를 추구하였다.

문화적 해방을 꿈꾸는 많은 작가들이 전쟁의 소용돌이에서 미국을 찾아 모여든 것 또한 이러한 미국의 자유에 대한 열망이었다. 이후 이러한 문화적인 현상은 예술의 역사가 미천한 미국에 다양한 양분을 공

급하는 계기가 되었으며 나아가 독자적인 미학을 만들어 가는 과정이 기도 하였다. 즉, 혼란을 통해 자기 정화를 획득한 많은 예술가들이 새로운 표현성을 통하여 자신들이 추구하는 정신적 가치를 표출시킨 것이다.

엘스워드 켈리Ellsworth Kelly, 1923~, 미국는 새로운 추상표현주의를 개척한 작가 중의 한 사람이다. 자연에 대한 형상들을 자신만의 상징으로 단순화하여 표현한 그의 작품들은 시적이며 명상적이다. 단순한 형태와 색은 보는 사람으로 하여금 근원적인 물음을 일으키게 하며, 내면에서 순화되고 정제된 감성과 이성들이 조화를 이루게 된다. 단순하면서 극대화된 색은 색이 주는 상징적, 심리적인 요소와 작가가 의도하는 자연과의 교감을 동시에 느끼게 하는 힘을 가지고 있다. 조각적인 작품을 병행하는 켈리는 회화적인 요소를 그대로 조각으로 승화하여 회화와 조각의 관계를 새롭게 정립하였다. 즉, 자연에 놓인 그의 작품들은 자연에 숨겨져 있는 보이지 않는 것들을 살포시 들추어내는 서정성이 보인다. 한편 자연의 단편인 나무를 통한 작품을 실내의 공간으로 끌어들여 삶에 새로운 활력과 교감을 불러일으키기도 한다.

켈리의 작품에 나타나는 심미적인 요소들은 그의 정신성에서 출발한다고 볼 수 있다. 단순하게 형상화된 삼각, 원형, 직사각, 모퉁이 등에 단색을 칠함으로써 그러한 형태들은 더욱 자유로워지고 자신의 존재를

엘스워드 켈리, Green, Black, Red, 1989

드러내게 된다. 이는 그가 추구하는 미적 방식이다. 비정형성을 추구하는 그의 방식에서 그가 사유하는 인식의 가치를 잘 알 수 있으며, 자연과의 교감을 통하여 인간의 삶이 자유롭게 변화해 갈 수 있음을 잘 보여주고 있다.

켈리가 사용하는 표현성은 시공간성을 초월하여 자연과 하나되며, 최소한의 인위성을 통하여 무위의 가치를 드러내고자 한다. 이는 그가 선사상에 영향을 받았음을 보여주는 관점들이다. 현재까지 이어지는 그의 작품들은 더욱 단순해지고 자연과 조화를 이루는 방향으로 진행이 되고 있다. 상대를 압도하거나 거대한 위압감을 주지 않기 위하여 최대한 절제하는 그의 표현 방식에서 수행자의 모습이 엿보인다.

게하르트 리히터Gerhard Richter, 1932~, 독일는 생존하는 작가 중에 최고의 작품 가치를 인정받는 작가이다. 동독에서 출생하여 1961년 서독으로 온 그는 시대를 비판하는 작품들을 하였다. 이데올로기의 통제 속에서 경험한 삶의 방식에 대한 의문과 사회에 대한 불만들이 작품을 통하여 표현되기 시작하였다. 사진을 스크랩하여 사실적으로 표현하던 방식에서는 당시의 사회적인 문제를 비판적으로 보여주고자 하였다. 점차 서독의 예술가들과 교류하며 자신의 생각을 변화시켜 나간 그는 60년대 후반부터 추상적인 표현을 사용하기 시작하였다.

리히터는 이미지 위에 또 다른 이미지를 표현함으로써 이중적인 사

회의 모순들을 자신의 방식으로 표현하였다. 선명하지 않은 이미지들은 보는 사람들에게 궁금증을 불러일으키며 스스로가 생각하는 것들이 사회적으로 모순이 될 수 있다는 인식을 갖게 하였다. 당시 민주주의에 대한 시대적인 요구가 많았으며 정치, 경제, 문화, 예술 등에서 많은 혼란스러운 상황을 경험하게 된다. 그는 이러한 시대적인 흐름을 경험하며 삶과 예술의 관계성을 새롭게 정립하는 것이 필요하다는 것을 느끼고 자신만의 표현성을 창조해 간다. 그가 자신의 추상회화에 자주 사용하는 다중의 이미지들은 당시의 혼란한 사회현상을 단적으로 보여주는 것이다. 가치가 혼재하는 상황에서 자신의 생각을 전달하는 방식 역시 조심스러울 수밖에 없었던 리히터는, 삶과 죽음에 대한 성찰을 통하여 자신이 추구하는 가치를 정립시켜 나갔다. 80년대에 들어서면서 그의 작품은 추상을 주로 하는 방향으로 정착을 하며 자신의 표현방식을 확립해 나간다.

리히터는 "나는 모든 것을 동등하게 만들기 위해 흐릿하게 한다. 모든 것은 동등하게 중요하고 동등하게 무관하다. 내가 흐릿하게 하는 이유는 장인적이거나 예술적으로 보이게 만들기 위해서가 아니라 기술적이고 부드럽고 완벽하게 보이게 하기 위해서이다. 나는 모든 부분들이 새롭게 조금씩 스며들게 하기 위해 흐릿하게 한다. 또한 나는 하찮은 정보의 과잉을 지워버리는 것인지도 모른다"라고 말하고 있다. 여기에서 그의 표현에 나타나는 개념적 이해를 할 수 있다. 선명하지 않은

게하르트 리히터, 추상화 Abstraktes Bild, 1991

또는 정립되지 않은 다양한 정보의 홍수 속에서 우리가 선택해야 하는 것들은 너무나 모호하다. 보이지 않는 것들 속에서 어떠한 선택을 하건 그것은 그 순간 모순일 수 있다. 그러한 모순을 넘어가기 위하여 리히터는 반복해서 이미지를 겹친다. 그렇게 선택된 이미지들은 새롭게 조화를 이루며 새로운 이미지를 만들어 낸다.

반복되는 이미지들이 반복이라는 과정을 거치면서 본래의 이미지는 잃어버리고 새로운 이미지로 탄생을 하는 과정은 수행자가 반복되는 호흡을 통하여 깨달음을 얻어 가는 과정과도 유사하다.

빌 비올라Bill Viola, 1951~, 미국는 백남준의 뒤를 있는 대표적인 비디오 작가 중의 한 명이다. 일찍이 일본을 방문하였는데, 선에 많은 관심과 체험을 통하여 자신의 작품세계를 구축해 나갔다. 비올라의 작품은 인간 존재와 인간의 거리낌 없는 감정 표출, 의식의 현상 연구, 고양된 감정 상태, 영적인 초월에 대한 갈망 등을 주제로 한다. 그는 비디오 예술이 형식적인 실험에 많은 관심을 보이던 것에 반하여, 관람자와 매체 사이의 장벽을 허무는 데 도움이 되는 새로운 기술을 채택하는 데 많은 노력을 하였다. 그가 다루는 소재나 주제는 윤회와 밀접한 관계가 있다. 윤회는 순환을 의미하며, 순환을 통하여 새롭게 태어난다고 생각하였던 것 같다. 인간의 감정은 자신의 영적인 상태를 통하여 표출이 되며, 타인과의 관계들에서도 이러한 감정은 중요한 작용을 한다. 동시대

빌 비올라, Transfiguration, 2007

에 살아가는 인간들은 하지만 너무나 다른 생활방식과 사고력, 통찰력을 통해 교감하는 방식이 각각 다르다. 이러한 소통 부재의 양식들을 찾아 이를 표현하고자 한 비올라의 작품들은 오히려 낯설게 느껴진다. 서로 다른 사람들이 동일한 공간에서 동일한 체험을 한다고 하여도 그들이 느끼고 생각하는 관점은 각각 다르다. 이러한 인간관계의 다양성과 모순성을 그는 계속해서 탐구하고 표현한다. 필자가 2008년에 프랑스의 파리에 있는 퐁피두센터에서 그의 작품을 접했을 때 느꼈던 감동은 지금도 생생하다.

　다섯 개의 개별적인 비디오로 이루어진 'FIVE ANGELS FOR THE MILLENNIUM'(천년을 위한 다섯 천사)은 옷을 입은 남자가 물속으로 들어가는 장면을 보여준다. 동시적으로 계속 반복되는 영상은 어둡고 커다란 전시장 벽에 투영된다. 각각의 영상에 간혹 모습을 드러내는 천사로 일컬어지는 사람의 형상은 돌연한 빛의 노출과 음향을 동반하며 평화로운 순간을 깨고 등장한다. 신비롭게 보이는 물속에서 비치는 사람의 모습은 물 밖으로 나오는 순간 일상의 모습으로 보여진다. 이러한 장면을 반복적으로 보여줌으로써 빛과 어둠, 시간과 영원, 삶과 죽음 사이에서 정지되어 버린 하늘과 땅 사이를 넘나든다. 각각의 영상은 '떠나는 천사', '탄생의 천사', '불의 천사', '상승의 천사', '창조의 천사'로 불린다.

　삶의 생, 노, 병, 사와 윤회의 이미지를 자신의 방식으로 표현한 이 영

상은 2001년도에 제작되었는데, 많은 사람들에게 삶의 의미를 다시 생각하게 하는 그의 대표작 중의 하나이다. 영상이라는 표현매체는 가볍게 접하고 쉽게 잊혀지는 방식이지만, 비올라가 표현한 영상은 이러한 매체의 한계를 넘어서서 물리적인 한계 밖에 존재하는 영속적인 세계를 보여줌으로써 무한한 우주와 세속적인 삶의 경계를 융합시켜주는 것 같다.

선적인 요소들을 영상으로 끌어들여 영적인 영역을 추구하는 그의 작품들은, 매체에서 주는 다양함과 회화적인 요소를 통하여 예술이 추구하는 가치를 잘 보여주고 있다. 시간예술이라는 한계성을 통하여 영속성을 보여주는 그의 표현방식은 현대의 발달한 영상기술이 인간의 삶에 긍정적인 영향을 줄 수 있다는 증거이기도 하다.

데미안 허스트Damien Hirst, 1965~, 영국는 죽음이라는 주제를 가지고 작품을 해오고 있는 영국의 대표적인 작가 중의 한 명이다. 죽은 상어를 박제하여 전시하면서 "살아 있는 자의 마음속에 있는 죽음의 육체적 불가능성"이라는 주제를 붙여 놓았다. 허스트는 초기에는 주로 동물을 박제하는 방식을 통하여 삶과 죽음의 경계에 대하여 깊은 성찰을 하였다. 죽음은 누구에게나 두려움과 공포의 대상이지만 누구도 피해갈 수 없는 숙명적인 것이다. 그는 이러한 인간의 존재에 대한 인식에서 죽음을 두려움이나 공포가 아닌 존재의 일부분으로 이해하고 인정하는 방식들

을 표현하고 있다. 상어가 살아 있다면 사람들은 그 박제 앞에서 오히려 두려워 할 것이다. 상어가 죽어 있다는 것을 확인한 사람들은 그 상어 박제 앞에서 평온해진다. 우리가 살아가는 현실 또한 자신의 인식에 따라서 현실을 다르게 보게 된다. 평온해 보이는 삶의 과정에 죽음이라는 낯선 방식이 등장함으로서 우리의 삶은 긴장과 갈등, 평온과 공포 등 이중적인 인식을 하게 된다. 모든 것이 나에게는 관계가 없는 것처럼 보이지만 사실은 모두에 관계된 내용들이다. 허스트는 이러한 현대인들의 삶의 모습에서 죽음이야말로 최고의 삶을 지탱하는 에너지라고 이야기한다. 죽음에 대한 공포와 두려움이 사라지는 순간 우리의 삶은 자유인이 되며 타인에 대한 두려움도 사라진다는 것이다.

지금까지 살펴본 잭슨 폴록, 엘스워드 켈리, 게하르트 리히터, 빌 비올라, 데미안 허스트 등은 그 표현방식에서 독창적이면서 미학적, 선적으로도 공통점들이 있다. 현대미술에서 표현은 대상을 재현하거나 모방하는 것에서 자유롭다. 대상은 이제 자신의 생각을 관조하는 대상이며, 이를 통하여 본질적이고 자연적인 이치를 섭렵해 가는 도구라고 할 수 있다.

일부 비평가들은 미술이 너무나 개념화되어 간다고 비판하기도 한다. 하지만 정신적 개념이 부재한 표현은 그저 포장지에 불과할 뿐이다. 포장이 화려한 것보다는 내용이 좋은 것을 찾는 시대가 된 것이라

고 생각한다. 시각적인 자극은 순간 감정을 움직일 수 있지만 시간이 흐르면서 자연스럽게 사라진다. 반면 비정형적이고 어설퍼 보이지만 정신성이 가미된 작품들은 시간이 흐르면서 인식의 변화를 가져다주는 힘이 있다.

현대미술에 선이 수용되면서 나타나는 표현들은 다양하다. 그 표현성을 가지고 선적이다, 선적이 아니다, 라고 논쟁을 하기도 하지만, 이는 결국 수용하는 사람의 마음 그릇의 크기를 보여줄 뿐이다. 내가 이해하지 못한다고 해서 그것이 그르거나 나쁜 것은 아니다.

현대미술가들은 이 순간에도 내면에 존재하는 본질적인 삶의 가치를 찾기 위하여 노력한다. 그 생각들을 정제하여 자신만의 독창적인 표현을 하고자 하며, 이를 통하여 서로가 소통하기를 원한다. 수행자들이 자신의 수행을 통하여 얻은 깨달음을 새로운 방식으로 표현하는 것과 유사하다 할 수 있다. 즉, 이름은 각각 다르나 둘이 아닌 줄을 알기 때문이다.

색色과
상相을
만들다

색色은 시각적으로 인지 가능한 것들을 말한다. 사람의 마음은 색을 통하여 움직임이 시작된다. 색을 통하여 마음을 인지할 수 있는 것 또한 이러한 원리에서 나온 것이다. 따라서 수행자들에게 늘 요구되는 것은 색을 떠나라는 것이다. 색을 떠나서 수행이 가능한가? 색을 떠나면 깨달음에 이르는가? 색과 함께하는 수행은 없는가? 등 많은 의문을 던져 본다. 수행적 관점과 비슷한 관점이 미술이다. 화가들은 색을 통하여 자신의 마음을 드러낸다. 즉, 마음의 색과 상은 모두 다 색에서부터 시작된다. 자연이나 대상을 보면서 느껴지는 감정이나 이미지들을 새롭게 형상하는 것이 바로 화가의 작업이다. 경험적 관점을 넘어서는 것이다.

보이는 색을 벗어나서 보이지 않은 색을 만들어 가는 과정은 수행과

비슷하다. 시각적으로 보이는 것은 일차적으로 어떠한 감정이나 감성을 불러일으킨다. 그러한 감정이나 감성은 다시 내면에 존재하는 본질적인 색과 결합을 하는 과정을 거치며 제3의 전혀 다른 색을 만들어 낸다. 즉, 원래의 시각적 자극을 주었던 색은 사라지고 인식을 통하여 만들어진 색을 창출하는 것이다. 이는 경험적인 색과 상이 사라지고 새롭게 만들어진 모습이다.

금강경에 '색을 떠나고 상을 떠난다(離色離相分)'라는 것에서도 색과 상을 떠나라고 하고 있다. 상은 색·수·상·행·식을 가리킨다. 색상은 우리가 경험하는 세계이다. 경험을 떠나면 어떻게 되겠는가? 경험은 과거의 지식이나 체험 등을 통하여 얻어지는 체계이다. 하지만 그 경험은 현재에 적용하기에는 무리가 있다. 왜냐하면 과거의 경험을 통하여 얻어진 것으로 현재의 상황은 전혀 다르기 때문이다. 여기에 인식의 오류, 논리의 모순성이 있다. 때문에 선사들은 색과 상에서 벗어나라고 하는 것이다. 내가 인지하는 것이 진리가 아닐 확률이 높기 때문이다. 남쪽으로 가기를 바라면서 동쪽으로 열심히 가는 것과 유사하다. 모든 노력을 기울여 남쪽으로 가고자 하나 남쪽이 어느 방향인지를 정확히 알지 못하면 결코 도달할 수 없는 것처럼, 색과 상은 그 방향성을 혼동시키는 역할을 하는 경우가 많다. 이렇게 색상을 통하여 형성된 마음들은 가상이며, 여기에 흔들리면 허상을 쫓는 것과 같다고 하였다. 실체가 없는 허상은 망상이며, 망상은 다시 허상을 만들어낸다. 선사들이

말하는 꿈속에서 살아가는 것이 여기에 해당한다. 그러면 어떻게 하면 꿈에서 깨어나 현실을 직시할 수 있을까?

2000년 보쿰 뮤지움Museum Bochum에서 역사적인 전시가 기획되어 열렸다. 〈Zen und die westliche Kunst〉, 선과 서양미술이라는 주제의 전시는 많은 사람들에게 좋은 반응을 얻으며 현대미술의 커다란 변화를 가져오는 데 일조를 하였다. 선사상이 영향을 끼친 작가들의 작품과 미술평론가들의 미학적 특성들을 종합적으로 다룬 전시였다. 개개의 작가들이 선을 수용하여 이해하고 이를 다시 형상화하는 과정들을 통하여 선의 정신이 작품 속에 어떻게 표현되었는가를 다루었다. 이를 다시 관객들은 어떻게 수용하는가를 분석해보는 계기가 되었다.

서양인들이 이해하는 선은 명상Meditation이다. 명상은 철학적 사유를 넘어서는 본질적인 사유를 말하며, 이성적 판단을 넘어서는 초이성적 특성을 보여주고 있다. 자연이나 대상을 인지하는 능력은 과학이나 이성의 힘을 바탕으로 한다. 과학은 왜 그러한 현상이나 형상이 일어나는지를 분석적으로 잘 설명해주며, 이성의 발달을 통한 사고방식은 논리성, 합리성, 실용성 등 철저한 분석적 사고를 통하여 대상을 인지한다. 감성보다는 이성적 판단을 중시하던 서양의 학자들과 예술가들에게 선사상은 인식의 프레임을 바꾸는 계기를 가져다주었다. 즉, 과학이라는 것 또한 지금까지 인간이 인지하고 증명한 것을 바탕으로 이루어져 있

어 언제든지 새로운 기술이 발달하면 변화할 수 있는 가능성은 상존한
다. 이성적 사고 역시 논리라고 하는 스스로의 기준을 통하여 그 관점
을 고착화하는 특성이 있으며, 논리라고 하는 것 또한 언제든지 변화할
수 있는 가변성이 있다. 다시 말해 과학적, 이성적, 논리적, 합리적 사고
보다 더욱 종합적이며 통합적, 본질적인 사고를 형성해 가는 것이 명상
이라고 그들은 이해하기 시작하였다.

예를 들면 1+1=2라고 하는 수학적 사고는 그 기준을 벗어나는 순간
1+1=∝(무한대)가 된다.

이처럼 사고의 관점은 우리에게 매우 중요한 삶의 방식이지만 늘 모
순성을 동시에 내포하고 있는 것 또한 부정할 수 없는 것이다.

화가들은 이러한 사고에서 자유롭기를 희망하며 다양한 시도들을 하
고 있다. 화면 안에 존재하는 색이나 기호들은 어떠한 형식이나 방식을
고집하지 않는 경향이 강하다.(추상미술) 즉 비정형성, 비논리성, 비합
리성 등 기존의 존재방식을 무너뜨리는 방식들을 통하여 새로운 삶의
방식을 찾아가고자 하는 것이다. 때문에 작가는 자신의 특정한 사고나
관점을 강요하지 않는다. 오로지 관객에게 모든 것을 일임한다. 때문에
보는 사람마다 다르게 인지한다.

전시장을 찾는 많은 사람들이 공통적으로 하는 질문은 이해하기 어
렵다는 것이다. 역으로 무엇이 이해하기 어렵냐고 물어본다. 작가는 어
떠한 대상이나 관점을 특정하지 않고 자유롭게 표현하였지만 관객은

다시 자신이 인지 가능한 방식으로 전환하려고 한다. 때문에 자신의 이성적 판단으로 인지되지 않는 것들은 이해하기 어렵게 된다. 마치 1+1은 자신 있게 답을 알고 있다고 착각하는 것이다. 그 답은 관점에 따라서 무한대인데 한 가지 관점으로 그것을 이해하려고 하니 어려울 수밖에 없다. 이는 자신 스스로 이해할 수 없는 방식을 만들어 버리는 것과 같다.

명상은 1+1은 무한대라는 것을 인지하게 한다. 이러한 특성들 때문에 서양의 많은 사람들이 명상에 관심을 가지는 것이다. 가끔 학자들중에 이것은 선도 아니고 명상도 아니라고 비판하는 사람들도 있다. 필자는 그러한 사람들에게 다시 질문을 하고자 한다. 선과 명상은 과학적, 이성적으로 정해져 있는가, 하고 말이다. 색을 떠나고 안 떠나고는 중요하지가 않다. 그것을 보는 관점이 중요한 것이기 때문이다. 작가들은 이것을 일찌감치 인지하고 색을 만들어 가고 있다.

색을 떠나 얻어진 것 또한 다시 색을 통하여 표현한다. 표현된 색은다시 색을 떠난다. 이러한 변화의 과정을 거치며 현대미술이 전개되고 있는 것이라고 볼 수 있다.

여기에서 명상을 주제로 하는 작가들의 작품을 살펴보자.

마크 토비Mark Tobey, 1890~1976, 미국는 동양사상에 많은 관심을 가지고 일본, 중국 등을 방문하며 많은 영향을 받았다. 일본을 방문하여 산

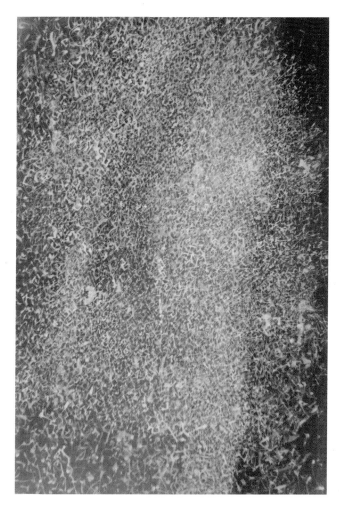

마크 토비, Meditative Series VIII, 1954

사에 머물며 선을 체험하기도 했다. 본인이 직접 명상을 체험하며 느낀 감성이나 인식들을 자신의 작품에 표현하고자 하였다. 당시에 표현주의적인 경향들이 강하였으나 그는 자신이 체험한 정신성을 드러내는 데 몰두하였다. 색을 떠나 색을 찾아가는 과정이기도 하였다. 즉, 그가 보는 대상이 가지고 있는 특성들보다는 자신이 인지 가능한 대상의 본질에 관심을 기울이게 된다. 이러한 과정을 거치면서 점차적으로 작품에 표현되는 형상들이 사라지고, 지극히 단순한 반복적인 행위들이 흔적으로 남게 된다. 어두운 바탕에 흰색 물감을 수없이 반복하여 그리는 과정을 통하여 명상할 때의 호흡하는 경험들을 표현하였다. 호흡은 반복되지만 동일한 호흡은 하나도 존재하지 않는다. 호흡한다는 행위만 반복될 뿐 새로운 색을 만들어 가고 있는 것이다. 이러한 일련의 과정은 무명無明에서 빛으로 나아가는 과정처럼, 어두운 바탕에 수없이 많은 작은 흔적들이 모여져서 무명에서 벗어나는 과정을 표현하고 있는 것처럼 보인다. 점차적으로 색은 더욱 단순하게 절제되며 반복되는 행위 또한 경지에 이르게 된다. 흰 바탕에 흰색 물감으로 그리는 과정을 통하여 흔적이 남지 않는 변화의 과정을 보여주기도 하였다.(무념무상)

루페레트 가이거Rupprecht Geiger, 1908~2009, 독일는 자신이 이해한 명상의 세계를 단순한 색과 형상을 통하여 보여주고 있다. 단순하면서 강렬한 원색은 인간이 가지고 있는 탐진치를 상징적으로 보여주고 있다. 대

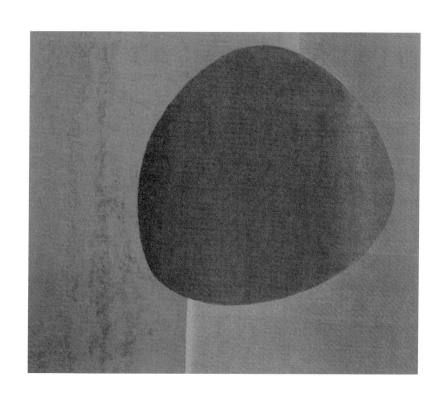

루페레트 가이거, 1957

부분의 작품에서 3가지 색을 사용하는데, 삼독심을 제거해 가는 과정을 보여주고 있는 것처럼 보인다. 도형 중에서 자주 사용하는 원형은 순환(윤회)을 상징한다. 순환하는 가운데 변화하는 과정을 색상과 형상을 통하여 보여주고 있는 것이다. ZEN49에도 참가한 그는 선에 대한 공부를 하였으며, 스즈끼 선사의 영향을 많이 받았다. 그는 선에 대해 많은 관심을 가지고 연구하였으며, 선과 추상미술과의 관계성을 정립하고자 하였다. 선은 그에게 인식의 자유로움을 가져다주었으며, 그는 깊이 있는 지혜를 통해 삶에서 아름답고 좋은 것들을 만들어 가는 데 관심을 가지고 있었다. 시대정신은 무감각과 영혼이 없는 형식적인 것들에서 벗어나서 진정한 존재방식을 찾아가는 것이라고 생각하였다. 존재하는 것들은 변화하며 그것은 다시 새롭게 태어난다는 사고를 자신의 작품에 표현하고 있는 것이다. 추상미술은 이처럼 정신에 균형을 잡아주는 역할을 한다고 그는 말한다. 보이지 않는 것을 표현하기 위해서는 정신성을 깊이 있게 만드는 훈련이 필요하며, 나아가서 보이지 않는 것을 보게 되는 경지에 이르게 된다고 그는 생각하였다. 후반으로 갈수록 색의 숫자는 줄어드는데, 약간의 변화를 통하여 마음이 안정화되어 가고 명상적인 느낌을 도출하기 위하여 노력한 흔적들을 찾아볼 수가 있다. 그는 마치 정신분석학자처럼 마음에 일어나는 다양한 현상들을 분석적으로 보여준다.

안토니 따피에스Antoni Tapies, 1923~2012, 스페인는 서양화가들 중에서 동양적 특성을 가장 잘 드러낸 작가로 알려져 있다. 그는 일찍이 동양 사상에 심취하여 많은 여행과 독서, 체험을 하였으며, 선사상에 많은 관심을 가지고 이를 표현하기 위하여 노력하였다. 법학을 전공하기도 한 그는 화가의 길을 가면서 정신성의 가치를 회화적으로 표현하는 대표적인 작가가 되었다. 그의 작품은 색을 떠나 다시 색으로 돌아오는 과정이었다. 따피에스는 "시선視線과 만나는 사실은 사실의 빈약한 그림자에 지나지 않는다"라고 말한다. 그는 창조는 자아의 심오한 움직임을 통하여 나타난다고 생각하였다. 색은 그에게 명상의 대상이었으며, 명상을 통하여 얻어진 자유로움은 다시 색을 통하여 드러나고 있는 것이다. 그의 작품은 무개념의 개념, 무상징의 상징 등 이성적 사고에서 벗어나서 무의식과 본질적인 인식을 보여주고 있는 것 같다. 그에게 캔버스의 화면은 화두이며 또한 동시에 색과 형의 질서를 무너뜨리는 자유의 공간이었다. 새롭게 탄생한 색과 형은 이미 색과 형을 떠나 있으며, 심연에 흐르는 강물처럼 맑고 투명해 보인다. 자신의 내면에 존재하는 거울을 보는 것처럼 선명하며 낯설지가 않는 것이 특징이다. 투박하면서도 깊이가 느껴지는 그의 작업들은 마치 동양을 옮겨다 놓은 것처럼 동양적이며 선적이다. 숲속에서는 나무만 보고 숲 전체를 보지 못하듯이, 동양에서는 동양적이라는 숲속에 머물며 자신의 모습을 잃어가고 있을 때, 따피에스에게 멀리서 본 동양은 신비로운 곳이었다. 그

안토니 따피에스, 1967

깊이에 있어 동양에 미치지 못하는 부분이 있음은 사실이나, 그가 이해하고 느낀 동양이 동양인보다 동양적인 것 또한 사실이다. 서양적인 사고에서 본 동양이나 선은 그들에게는 충격이었으며, 커다란 산처럼 느껴졌을 것이다. 그들이 거닐던 산이 아닌, 깊고 넓은 이 산은 그들의 오랜 역사를 통째로 수용할 만큼 그 위용이 대단하였다. 오랜 시간 동안 숙성되어 깊은 맛을 내는 와인처럼 드러나는 산은 단조로우면서도 우아하다. 마치 그 향기가 느껴지는 것처럼 신선하며 깊이가 있다. 따피에스에게 선불교는 희망이었다. 자신의 존재방식을 통틀어서 함께 해야 하는 그 자체가 된 것이다. 그는 평생을 이러한 관점에서 인식하며, 그 인식을 다시 작품으로 표현하고 이를 통하여 새로운 삶의 가치를 만들어 갔다.

마우저Mauser, 1932~, 독일는 행위예술을 통하여 명상을 표현하고 있다. 바닥에 모래를 뿌리며 걸어다니는 행위를 반복하는 그는 흔적들이 겹치며 전혀 다른 모습들을 만들어 내는 과정을 통하여 생각의 변화를 보여주고자 한다. 처음 행위에서는 선명하게 자신의 발자국들이 드러나지만 계속해서 반복되는 동안 원래의 모습은 사라지고 비정형의 모습들이 나타나며 과정을 유추할 수 없는 결과물들만 남는다. 삶의 과정 역시 지나간 흔적들은 사라지고 현재의 모습을 통하여 과거의 삶의 과정을 유추해볼 뿐이다. 하지만 유추된 것들은 사실과 거리가 있어 보인

다. 즉, 새롭게 만들어진 것일 수 있다는 것이다. 사유의 한계성 또한 이러한 것일 수 있다. 생각이 생각을 만들어 내고, 그 생각을 다시 현실로 인식하는 착각을 하는 경우가 많다. 다시 말해 생각 속에서만 존재할 뿐 그 실체는 없는 것이다. 이러한 명상적 관점을 잘 보여주고 있다고 볼 수 있다.

색과 상은 존재하는 방식이다. 존재방식은 문화적인 차이를 넘어서 모두가 추구하는 것이기도 하다. 하지만 내가 보는 사물들과 느끼고, 생각하고, 행하고, 인식하는 것들이 모두 허상이라면 어떻게 되겠는가? 모두가 혼돈에 빠지게 될 것이다. 그 단적인 예가 히피문화이다. 모든 것은 허망하니 자유롭게 자기가 하고 싶은 대로 하면서 살아가자는 인식을 한 것이다. 그래서 국가나 법질서 등 모든 것이 의미가 없으니 무정부, 무법을 행하는 것이다. 이는 한때 나타난 아주 소수의 극단적인 문화였지만, 색과 상을 떠난다는 것을 잘못 이해한 것에서 비롯된 것이다. 공空은 공이 아닌 줄을 몰랐던 것이다. 공은 비어 있음이 아니고, 무는 없다는 것이 아니라는 인식을 하는 것이 중요하다. 즉 언어의 관념에서 벗어나서 존재하는 것을 인지하는 관점이 필요하다. 선에 관심을 가지는 작가들이 공통적으로 인식하는 부분이기도 하다. 작가에게 표현은 정신성의 발현이다. 이것이 선에 영향을 받은 작가들의 깨달음이었다.

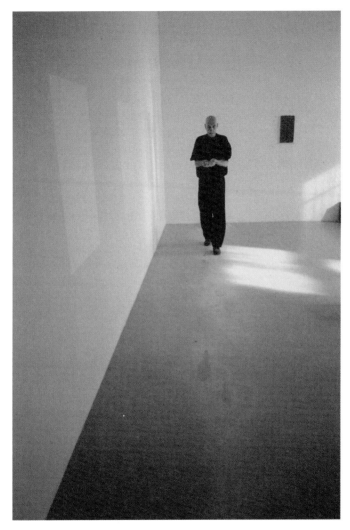

바닥에 모래를 뿌리며 걸어다니는 마우저의 행위예술 장면

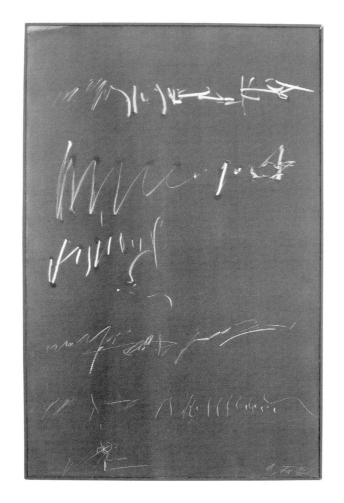

퐁피두센터 전시 장면, 파리

동양성과
선禪

지금까지는 서양에서 일어나고 있는 현대미술과 선에 대한 내용들을 중심으로 다루었는데, 이하에서는 한국, 아시아 미술과 선의 관계성을 조명해 보고자 한다. 조심스러운 부분은 한국에서 현대미술의 역사는 진행형이기 때문에 관점에 따라서는 다소 차이가 있을 수 있다는 점이다.

서양에서 동양에 대한 관심이 고조될 때 동양에서는 반대로 서양을 공부하며 많은 관심을 서양의 역사에 두었다. 서양의 교육제도가 도입되면서 가장 큰 변화는 서양의 역사, 미학, 철학을 배우는 시간이 많아졌다는 것이다. 필자가 대학을 다니던 80년대 후반에도 역시 마찬가지였다. 수업은 주로 서양미술을 중심으로 진행이 되었으며, 막연하지만 서양미술에 대한 동경과 관심을 가지게 되었다. 처음에는 작가들의 이

름을 인지하는 것도 어려웠다. 익숙하지 않은 서양 작가들의 이름들을 기억하는 것은 마치 처음 영어를 배울 때와 비슷했던 것 같다. 하지만 시간이 흐르면서 낯설게만 느껴지던 세계적인 작가들의 이름이 자연스럽게 인지가 되었으며 점차적으로 서양의 미술을 이해하기 시작하였다.

당시에는 누가 더 세계적인 작가들과 그 작품, 미학적 특성, 시대적인 정신 등을 알고 있는가가 경쟁력이 되었다. 따라서 세계적인 작가들의 두꺼운 화집을 구입하기 위하여 아르바이트를 하기도 하였다. 이렇게 단편적으로 접하게 된 서양의 현대미술은 우리들에게는 커다란 충격과 넘어야 할 산처럼 크게 느껴졌다.

당시에 번역된 책들에서 서양의 작가들이 많은 부분 동양에 대한 언급을 하였는데, 그들이 말하는 동양성이 무엇인가가 궁금하였다. 필자가 서양에 유학을 한 이유 중 하나이기도 하다.

나중에 그들의 화집이나 역사, 미학 등을 원서로 보게 되면서 그들이 이해한 동양성에 대하여 이해하게 되었다. 그들에게 동양이란 불교와 선으로 대변된다고 하여도 과언이 아니다. 20세기 초에 서양에 불교가 확산되기 시작하면서 많은 불교서적들이 번역되었고, 이를 접한 예술가들은 새로운 미학적 패러다임을 형성하는 데 적극적으로 활용하였다. 그리고 그러한 노력에 의하여 적립된 새로운 작품과 미학들이 새로운 서양의 옷으로 갈아입고 다시 동양에 수입된 것이다.(필자도 이러한

사실을 유학하는 중에 알게 되었다) 그들의 언어와 문화, 미술사적 맥락 등에서 정교하게 일관성을 가지고 있는 그들의 주장이 우리에게는 새로운 것으로 수용되었으며, 그것을 추종해야 하는 것처럼 느껴졌다.

여기에서 놀라운 역사적인 관점을 살펴보자.

리큐SEN no Rikyū, 1522~1591, 일본라는 선사가 정립한 와비사비wabi-sabi 라는 미학적 개념들이 현대에 와서 새롭게 조명을 받고 있다. 20세기 초에 영문판으로 번역이 되면서 서양에 알려지기 시작한 그의 미학적 관점들은 현대미술에도 적용이 되고 있다. wabi는 '고요하다', sabi는 '적적하다'의 뜻으로, 와비사비는 고요하면서 적적한 선의 정신을 극대화한 것이다. 이는 적적성성寂寂惺惺의 내용을 말하고 있다. 처음에는 다도를 중심으로 이러한 미학적 내용들이 정립되었으며 점차적으로 선과 미학, 선과 아름다움의 관계성을 정립하여 이를 체계화하였다. 현대 서양미학에서 발견되는 동양적 내용들의 상당 부분이 와비사비정신에서 비롯되었다고 볼 수 있다.

와비사비의 중요한 요소들을 살펴보면, 개인적인 접근, 직관적, 관계성, 개인적인 관점의 중요시, 현재성, 무위자연, 자연적인 변화, 화려하지 않음 등 자연적인 흐름을 중시하며 가급적 인위적인 자극을 최소화하는 것으로 볼 수 있다.

도올 김용옥이 중국예술에서 천재 3명을 꼽을 때 등장하는 사람 중

에드와르도 칠리다(Eduardo Chilida), 데 뮤지카(De Musica), 텍사스

한 명이 석도石濤, 1642~1707이다. 그는 스님이면서 화가, 미학자이며 철학자였다. 그의 화론은 현재까지도 자주 인용되고 회자된다. 석도가 말하는 일획론一劃論은 화론이며, 깨달음의 극치를 보여준다. "태고무법太古無法 – 태고에는 법이 없다. 한 번 그으니 새로운 법이 만들어지는 것이다." 이는 현대 추상회화에서 추구하는 미학적 관점이다. 물론 석도가 추상화를 위하여 이러한 미학적 관점을 만든 것은 아니지만(당시에는 산수화가 주를 이루었다) 그의 인식세계는 이미 시공간을 초월한 정신적 가치에 있었다. 화가가 그림을 그린다는 것은 마치 새로운 법을 만들어 가는 과정과 유사하다고 본 것이다. 시시각각 변화하는 자연을 고정된 관점이 아니라 늘 새로운 관점에서 관조하여 표현해야 하며, 그 표현된 내용들은 새로운 가치를 담고 있어야 한다는 것이다. 그러한 가운데 정신적인 가치가 드러나야 한다는 것이다. 단지 표현에서의 변화뿐만 아니라 정신에서의 깊이와 가치를 드러내는 표현이 진정한 예술이라고 말하고 있는 것이다.

리큐와 석도는 동양미학에서 선과 가장 밀접한 관계성을 정립하였다고 보여진다. 그리고 이러한 이들의 가치를 먼저 발견하고 활용한 쪽은 서양이다.

한국 현대미술에서 선과의 연관성을 찾기가 쉽지 않은 점은 아이러니하다. 앞에서 이야기한 것처럼 서구식 교육을 받은 것도 그 요인 중

의 하나겠지만, 그렇다고 해도 동양미학을 학습한 한국에서 한국 현대미학이나 동양 현대미학을 정립한 내용들을 찾기 어렵다는 사실은 이해하기 어렵다. 시대적인 흐름이나 변화에 빠르게 대응하지는 못한다 하여도 한국의 대표적인 표현과 미학의 개념을 정립하는 일이 시급해 보인다. 더불어 불교나 선과의 관계성을 정립한 현대미학도 찾기가 어렵다.

필자가 독일에서 공부한 현대미술과 선이 한국에 오니 모두들 생소하게 느껴진다고 한다. 참으로 역설적인 아이러니를 어떻게 이해해야 할지 잘 모르겠다. 물론 필자의 짧은 식견으로 본 탓도 있으리라고 생각하고 싶다. 흥미로운 사실은 많은 작가들이 서구화된 선의 미학을 추구한다는 것이다. 한국에서의 선은 지금도 일반적인 삶을 살아가는 사람들이나 작가들에게 다가가기 어려운 높은 벽처럼 느껴지는 것 또한 현실이다. 왜 그럴까?

서구에 불교나 선이 전파되는 과정을 보면, 철학자, 미학자, 예술가, 문학가 등 전문적인 지식을 가진 사람들이 자신의 전문분야와 관계성을 형성하며 불교나 선을 이해하고 수용하였다.

하지만 한국에서는 출가자가 아닌 일반인들이 이를 수용하고 체험하기에 어려움이 많았다. 따라서 불교나 선과 다른 학문을 연계성을 가지고 연구하거나 개념을 정립하는 일은 어려운 사회환경적인 문제가 있

독일현대미술관 전시 장면, 본

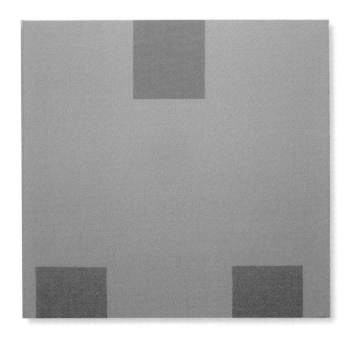

마틴 바레Martin Barre

어 보인다. 그럼에도 불구하고 요즈음 각 전문분야에서 불교나 선과 관련된 연구들이 나오는 것은 지극히 희망적이라 할 수 있다. 특히 최근 들어 국제적인 인지도를 높이고 있는 단색화(모노크롬)는 한국 현대미술의 새로운 가능성을 발견하는 좋은 예라 할 수 있다. 아직 진행형이기 때문에 다소 논란의 여지가 있다고 할지라도 단색화의 특성을 살펴보고자 한다.

단색화라는 용어를 처음 사용한 사람이 누구인지부터 논란이 있어 보인다. 역사적인 사실들을 어떻게 수용하는가는 각 개인의 관점이겠지만, 여기에서는 단색화가 보여주는 선적 요소들을 중심으로 논하고자 한다. 단색이라는 단어는 하나의 색이라는 뜻이다. 즉 한 가지 색으로만 그려진 그림을 단색화라고 해야 한다. 하지만 요즈음 이야기하는 단색화는 말 그대로 한 가지 색만을 사용한 것은 아니다. 여기서 중요한 부분은 색이 단색이냐, 다색이냐가 아니라 그것이 지향하는 정신성이 어디에 있는가를 보아야 할 것 같다. 일부 평론가들은 단색화와 모노크롬회화가 무엇이 다른가 하고 이의를 제기하는 경우도 있다. 단색화를 영문으로 번역하면 모노크롬이다. 하지만 여기에는 엄청난 차이가 있다고 볼 수 있다. 예를 들면 흰색은 우리에게 민족의 정신성을 대표하는 색 중의 하나이다. 흰색은 많은 색 중의 하나가 아니라 민족의 역사와 정체성을 보여주는 숭고한 의미를 가진 색인 것이다. 하지만 서양의 모노크롬은 다양한 색 중의 하나로서의 흰색일 뿐이다. 즉 흰색이

가지는 문화적, 정신적 가치 등은 찾을 수 없는 것이다. 이처럼 단색에 의미를 부여한다는 것은 단지 색에 국한된 것은 아니라고 보여진다.

70~80년대 일부 작가들에 의하여 태동되기 시작한 단색화는 30여 년의 인고의 시간을 겪으며 새롭게 조명 받고 있는 것이다. 당시의 시대정신과 더불어 한국의 전통적인 가치를 찾고자 노력한 작가들은 어려움을 극복하며 자신만의 예술세계를 추구하였다. 물론 일부 작가들은 일찍 대중들의 인정을 받아 가격이 상승하는 경우도 있었으나 소수에 해당하는 일이다. 작품 가격을 통하여 작품의 가치를 논한다는 것은 다소 어려움이 있으나 현실에서 일어나는 작품의 거래는 어느 정도 작가의 역량을 가름할 수 있는 바로미터가 되기도 한다. 호당가격제라는 독특한 가격구조를 가지고 있는 한국은 작가를 평가할 때 호당 얼마인지를 통하여 평가하는 경우도 많이 일어나고 있다. 하지만 이러한 가격구조는 한국에만 있는 것으로 외국의 아트페어나 갤러리 전시 등에서는 호당 가격 대신에 작품의 질을 평가하여 작품의 가격을 산출하는 것이 일반화되어 있다. 이때 중요하게 작용하는 것이 작품에 드러나는 정신성이다. 작가가 어떠한 생각을 가지고 작품을 제작하였는지, 즉 시대정신과 더불어 그 정신성이 추구하는 특성에 따라서 작품성이 결정된다.

1975년 5월 일본 도쿄화랑에서 열린 〈한국5인의 작가 다섯 가지 흰

색(白)전)에 참가한 이동엽, 권영우, 허황, 서승원, 박서보 등은 당시 만연하던 실험주의적인 작품, 표현주의적인 경향에서 벗어나서 독창적인 작품세계를 형성하기 위하여 노력하였다. 이 전시를 기획한 일본 미술평론가 나카하라 유스케는 "색채에 대한 관심의 한 표명으로서 반反색채주의가 아니라 그들은 회화의 관심을 색채 이외의 것에 두고 있음을 말해주는 것이다"라고 하였다. 색은 더 이상 대상을 상징하는 수단이 아니며, 색 자체가 스스로의 존재성을 인정하는 것이라고 볼 수 있다. 이러한 특성들은 작가들의 작품에서 잘 나타나는데, 마치 수행자처럼 아주 반복적인 행위(박서보), 최소한의 표현(이동엽), 흰 창호지를 중첩시켜 꼴라쥬적인 표현(서승원), 백자가 주는 단순한 맛을 표현(권영우), 평면에 약간의 입체를 통한 빛의 특성을 표현(허황)하는 등의 작품에서 공통적으로 느껴지는 특성은 단순성, 반복성, 정신성, 물성 등이다.

미술평론가 윤진섭은 한국 단색화의 특성을 정신성, 촉각성, 행위성이라고 하였다. 촉각성은 행위의 '반복'을 통해 마치 선禪수행을 하듯 종국에는 고도의 정신성이 획득된다. 과정으로서의 단색화 제작방식은 그런 의미에서 일종의 '수행performance'이라고 할 수 있다. 여기에서 필자는 반복과 선의 관계성에 대해 다른 견해를 가지고 있다. 그는 촉각성은 반복을 통하여 정신성이 획득된다고 하였는데, 과연 반복성이 정신성을 획득하게 되는가?라고 반문하고 싶다. 만약 다른 작가가 반복적

인 과정을 통하여 비슷한 작품을 제작하였다고 할 때 동일한 정신성이 획득된다고 볼 수 있는 근거가 있는가? 마치 선방에서 수행하는 수행자들이 일정한 시간 동안 선을 하고 나면 동일한 또는 모두가 어떤 정신적인 영역을 획득할 수 있는가? 등등이다. 반복되는 행위보다 중요한 것은 어떠한 정신상태에서 그러한 행위들이 반복되었는가가 아닐까 싶다. 여기에서 반복되는 행위를 통하여 정신성을 획득한다는 논리가 성립하려면 행위를 하기 전에 그들은 삼매에 들어 있어야 한다는 것이다.

이렇게 출발한 단색화는 당시 일본에서 활동하던 이우환의 모노화운동과 더불어 알려지기 시작하면서 국내외에서 많은 관심을 받게 된다. 이후 이러한 경향의 작품을 하는 작가로는 윤형근, 하종현, 정상화, 정창섭, 김기린 등을 꼽을 수 있다. 일부는 이미 작고하였으며 그 평가가 진행 중이고, 일부 작가는 아직도 활동을 하는 중이기 때문에 그들의 작품을 거론한다는 것은 조심스러운 부분이다.

단색화에 대하여 일부에서는 현실에서 벗어난 노자, 불교 등의 사상적 영향을 거론하기도 하며, 또한 한국 정신의 특성을 잘 보여 주고 있다고 보는 관점도 존재한다. 당시의 시대적 상황을 고려하면 그들이 어떠한 정신성을 가지고 현실에 적용하였는지를 조금은 이해할 수 있을 것이다.

단색화는 현재에는 많은 논란이 일어나고 있음에도 불구하고 한국 현대미술을 대변하는 흐름으로 전개되어 가고 있다. 특히 외국에서 한

윤형근

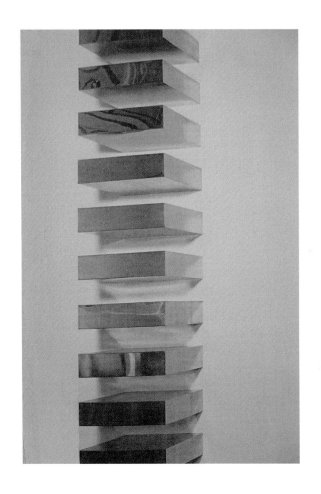

도날드 주드Donald Judd, 무제, 1968

국 현대미술을 서양미학의 아류로 보는 관점에서 벗어나서 국제적인 경쟁력을 획득해 간다는 것은 한국작가의 한 사람으로서 큰 힘이 되는 일이다.

필자가 독일 뒤셀도르프 쿤스트아카데미에서 유학할 때 백남준의 후예라는 것을 높이 평가해 주는 말을 들으면서 백남준 선생의 국제적인 위상에 감사함을 느꼈었다. 예술은 혼자서 개척해 가는 길이지만 선배들의 노력이 후배들에게 커다란 힘이 되어 주고 있는 것을 보면서 필자 또한 더욱 어깨가 무거워짐을 느낀다.

단색화와
선禪

먹색을 단순하게 화면에 칠했을 때 느껴지는 감성은 단순함이다. 그것
도 종이가 아닌 아사천 위에 제소gesso나 다른 기초적인 밑작업을 하지
않고 바로 칠해지는 먹물은 거친 느낌마저 들기도 한다. 하지만 물을
머금은 먹은 순간 번져 나가며 스스로가 새로운 형태를 만들어 낸다.
작가가 전혀 예상하지 못한, 천과 먹의 경계를 넘나들며 자신의 세계를
만들어 가는 것 같다. 둘의 경계가 모호해지는 순간 둘은 서로를 이해
하며 하나가 된다. 일찍이 보지 못한 이러한 기법을 화면에 적용한 화
가는 윤형근이다.

불이不二의 이치를 보여주는 듯하다. 아사천과 먹물, 작가와 천, 작가와
먹물, 감상과 이성, 의도와 우연 등 상반된 내용들이 하나로 합쳐지는 듯

한 느낌이다. 그것이 정신적인 깨달음과 일치한다고는 볼 수 없으나 화면에 나타나는 표현적 특성은 둘이 아님을 보여준다. 주관적인 관점에 따라서 다소 차이가 있을 수 있으나 그가 보여주고자 하는 내용은 분명해 보인다. 당시 극사실주의, 표현주의, 민중미술 등 한국 미술이 혼돈의 과정이었던 것을 상기하면 그의 이러한 시도는 높이 평가할 만하다. 예술가가 자신의 작품세계를 구축하고 시대의 흐름에 휩쓸리지 않으며 독자적인 길을 걸어간다는 것에서 작가의 정신성을 엿볼 수 있다.

작가가 추구하는 정신성의 핵심은 대상이나 표상에 드러나지 않는 내면의 세계이다. 극도로 절제된 표현과 색을 통하여 작가는 자신의 내면에 존재하는 사상과 철학, 미학을 상징적으로 보여준 것이라 생각된다. 즉 자연의 변화를 스스로 체득하며 그러한 경험을 통하여 자연과 조화를 이루는 마음의 관조를 느끼게 해준다. 대상을 관조한다는 것은 그 존재방식과 더불어 변화의 과정을 인지하는 것이며, 변화하는 가운데 변화하지 않는 이치를 찾아가는 것이다.

무유정법無有定法의 이치를 찾아가는 여정과 비슷해 보인다. 학습을 하거나 경험, 지식 등을 통하여 얻어지는 모든 인식들이 변화하는 자연의 이치에 따라 자유자재로 활용 가능한 점이 중요한 것이다. 자신이 아는 것이 고정되어 있다는 생각은 모든 것을 박제화하며 현재의 삶을 과거의 관념 속으로 고정시키는 오류를 범하는 것이다. 이러한 틀에서 벗어나는 것이 무유정법이다. 특히 예술가들은 자신이 학습하거나

경험한 것을 표현하는 경향이 있다. 또한 자기 복제적인 경우도 일어나는데, 이때 얼마만큼 창의적인 능력을 발휘하는가가 중요하다. 즉 지난 경험이나 지식은 모두 버리고 현재의 관점을 새롭게 정립할 수 있는 능력이 필요한 것이다. 창의성의 범주를 어떻게 설정하는가에 따라서 관점의 차이가 다르게 나타나겠지만 창의성은 새로움, 시대성, 지속성, 깨달음 등으로 규정해볼 수 있다.

항상 과거의 것에 비하여 새로워야 하며 시대정신을 담아내고 있어야 한다. 혹자들은 창의성은 시대성을 뛰어넘어야 한다고 하는 경우도 있는데, 필자의 생각으로는 창의성은 시대정신을 반영해야 한다고 본다. 예술가의 창의적인 작품이 시대를 초월하여 인정받는 경우, 그 작품은 제작되던 당시의 기준에서 시대정신을 담아내고 있었으며, 그 가치를 현재에도 인정받는 것이라 생각한다. 때문에 현재의 기준으로 과거의 창의성을 부정하거나 무시하는 것은 자기 모순적일 수 있다. 창의성은 살아있는 생물체처럼 항상 변화하며 그 가치를 드러낸다. 때문에 새로운 작품이 창작되는 것이다.

윤형근의 작품에서 느껴지는 창의성은 반복되는 색을 통하여 자유롭게 공간을 구성하는 것으로 보여진다. 또한 정형화된 사각형의 도형과 비정형화된 사각형을 통하여 불이의 가치를 추구한 것이다. 마음의 변화를 감지한다는 것은 자신을 관조하는 능력이 있을 때 가능하다. 자신의 내면에 흐르는 깊은 심연의 세계를 단순한 색과 형으로 표현한 그의

예술적 관점에서 작가의 고뇌와 성찰의 울림이 전해지는 것 같다.

커다란 화면에 점을 하나 찍으니 그 순간 울림과 긴장감이 밀려온다. 반복되는 점찍기는 깊은 호흡을 하듯이 강해졌다 약해지기를 반복하는 것처럼 보인다. 호흡을 조절하는 것처럼 계속되는 이러한 일련의 과정은 커다란 화면을 다 채우며 새로운 질서를 만들어 내면서 스스로 존재 방식을 찾아가는 것 같다. 이우환의 점 시리즈를 볼 때의 느낌이다.

물감을 잔뜩 머금은 붓은 점을 찍을 때마다 자신이 가지고 있는 무거운 짐을 벗어놓으며 흔적을 남긴다. 모든 무거운 짐을 벗어놓는 순간 다시 무거운 짐을 지고 옮기는 일을 반복적으로 한다. 마치 삼독심을 내려놓기 위하여 필사적으로 수행하는 수행자의 모습과 흡사해 보이기까지 하다. 이렇게 시작된 점 시리즈는 질서를 잡아 가기도 하고, 질서를 무너뜨리기도 하며 새로운 질서를 만들어 낸다. 마치 새로운 무엇인가를 만들기 위한 기초 작업처럼 보이기도 하지만 더 이상의 작업은 이루어지지 않고 붓은 쉬고 있다.

길고 가느다란 선은 그 끝을 향하여 쉼 없이 내달린다. 마지막 힘을 모두 소진한 붓 끝은 모든 것을 버리고 홀가분한 마음으로 다시 달리기 시작한다. 이렇게 반복되는 선긋기는 하나의 질서를 형성하며 화면을 새롭게 형성한다. 점을 찍을 때보다는 깊은 호흡이 필요해 보인다. 한 번 출발한 붓 끝은 중간에 멈추는 법이 없이 마치 지구를 벗어나고자

하는 것처럼 강한 힘으로 달리며 자신이 가지고 있는 온갖 번뇌를 벗어던진다. 깨달음을 얻고자 하는 수행자의 깊은 호흡이 느껴지는 순간이다. 숨이 멈추어서는 것처럼 느껴질 때 다시 숨은 자신의 깊은 내면으로 들어간다. 어둡고 보이지 않는 곳을 향해 가는 것처럼, 하지만 반복되는 가운데 밝은 빛을 발산하며 다시 본래의 자리로 돌아온다.

이우환의 초기작품에 나타나는 점, 선 시리즈에 나타나는 특성들이다. 선사들이 자신이 체득한 바를 세상에 새로운 어법으로 법을 설하듯 그의 작품들은 새로운 기법으로 자신이 체득한 바를 자신 있게 표현하고 있다. 회화에서 점과 선, 면은 가장 기초가 되는 요소이다. 때문에 화가가 되고자 하는 사람은 누구나 점, 선, 면을 공부한다. 점이 모여 선이 되고 선이 모여 면이 된다. 이를 하나씩 분리하면 불안정한 상태가 된다. 하지만 그는 점과 선을 분리하고 그 독자적인 모습을 보여주고 있다. 대부분의 작가들이 그것은 기본이라고 생각하며 깊게 생각하지 않을 때 이우환은 그 기본을 통하여 자신의 철학과 예술을 만들어 간 것이다.

수행자가 호흡하기를 처음 배우는 것은 가장 중요한 요소 중의 하나이기 때문이다. 하지만 호흡은 방법이지 목적이 아니다. 따라서 이우환이 보여주는 점과 선 시리즈는 그 자체를 목적으로 보여주는 것이 아니라고 볼 수 있다. 과정에서 보여주는 이러한 일련의 방법들을 통하여 그가 궁극적으로 추구한 것은 무엇이었을까? 궁금해진다. 필자가 보기에는 마치 간화선에서 선사들이 화두를 던지듯 세상에 대한 화두처럼

보인다. 정해진 것이 없는 과정을 통하여 고정화된 관점에서 벗어나는 강한 의지는 부드러움과 반복으로 인하여 보는 사람의 두려움을 없애주는 특성이 있다.

이우환의 작품을 처음 접하는 사람들은 그 낯설음과 단순함에 순간 당황하지만 조금의 시간이 흐르는 동안 묘한 기운을 느끼며 자신에게 전해지는 전율을 경험하게 된다. 마치 무엇인가에 감전된 것처럼. 이것이 이우환이 우리에게 주는 선물로 보인다. 관념적 사고에서 벗어나서 자유를 꿈꾸는 사람들에게 그는 화두처럼 깊은 자신의 내면의 울림과 떨림에 주목하라고 하는 것 같다. 결코 외부에서 자신의 모습을 찾지 말고 본래 존재하는 자신의 마음을 찾아가는 여정을 보여주는 것 같다. 아무도 간섭하거나 강요하지 않는 길을 가는 그는 오늘도 전 세계를 돌아다니며 자신의 작품을 통하여 인류와 교감하고 있다. 조형언어를 통하여 소통을 하니 아무런 걸림이 없다.

화면에 가득한 선의 선율은 리듬감이 들며 순간 스피드가 느껴진다. 가느다란 선의 반복은 무심한 듯이 보인다. 반복적인 행위를 통하여 박서보는 무엇을 얻고자 하는가?

박서보의 묘법描法시리즈는 이렇게 탄생이 되었다. 60년대 후반부터 시작된 묘법은 화면에 반복적으로 선을 그리는 과정을 통하여 새로운 조형언어를 형성해 간다. 이우환의 점이나 선 시리즈와는 확연히 다른

느낌이다. 가장 기본적인 선을 사용함에도 작품에서 느껴지는 느낌은 그 완성미가 훌륭하다. 한지 위에서 반복적으로 선을 긋는 행위는 수행자의 호흡과 비슷하다. 처음의 거친 호흡을 점차적으로 순화시켜 나가는 듯한 그의 작업들은 일순간 정지된 것처럼 무의식의 상태를 보여주는 듯하다. 하지만 선명하게 드러나는 선의 흔적들은 의식의 명료함을 드러낸다. 적적성성寂寂性性의 경지를 보여주는 것처럼 느껴지는 것은 필자만의 생각일까? 그가 어떠한 경지에서 그러한 행위를 반복적으로 하였는지는 알 수 없으나 화면에 나타나는 그 표현들을 통하여 작가의 의식세계를 유추해 볼 수 있다. 오랜 시간 동안 지속적으로 반복된 그의 묘법 시리즈는 하나의 패턴처럼 보이지만 다양한 방법들을 동원하여 변화를 주고자 노력한 흔적들이 보인다.

한지가 가지고 있는 부드러움과 유연함, 청아함, 단아함들이 작가의 반복되는 행위에 의하여 자신의 존재를 모두 작가에게 맡기고 스스로는 어떠한 특성도 드러내지 않는다. 그럼에도 한지가 가지고 있는 존재성은 없어지지 않는다. 참으로 한지의 역할에 많은 생각을 하게 한다. 질료가 가지고 있는 특성들 때문에 작가들은 많은 고민과 노력을 기울여 재료의 물성들을 자신의 생각 속으로 들어오도록 인위적인 힘을 가하는 경우가 많은데, 박서보의 작품에 나타나는 질료의 특성은 자신의 물성을 다른 재료에게 내어주며 스스로의 존재성을 드러내지 않는다. 그렇게 만든 작가의 생각과 표현이 대단해 보인다.

박서보의 묘법은 말 그대로 새로운 법을 만들어 가는 과정이다. 석도의 일획론처럼 선을 그을 때마다 새로운 법이 생겨나는 경우이다. 예술에서의 법은 창의성을 말하는 경우가 많다. 즉 새로운 개념의 작품들이 탄생하는 것이다. 새로운 법을 만들기 위해서는 그 법을 만들 만한 가치와 기준들이 동반되어야 한다. 예술에서의 가치는 깨달음이다. 깨달음을 추구하는 방식이 출가수행자들과는 다르다 할지라도 예술가들 역시 스스로를 구도자라고 생각한다. 때문에 자신만의 방식을 찾아 온갖 실험과 다양한 재료, 기법, 사상, 미학, 종교 등과 사투하며 험난한 길을 가는 것이다. 아무도 가르쳐 주지 않는 길을 가는 두려움이 있지만 어느 정도 가다 보면 자신만의 희열을 느낄 때도 있다. 예술가의 길은 아무도 가지 않은 길을 가는 것이다. 이 길을 묵묵히 50년 이상 걸어가는 박서보의 정신은 감동을 주기에 충분하다. 보는 사람들의 다양한 견해가 있다 할지라도 작가가 가는 그 길은 시대의 혼란을 겪어내며 버텨온 강함이 있어 더욱 그 빛을 발하는 것 같다.

　자신의 어법을 터득한 그는 이후 다양한 방법들을 동원하여 더욱 자신의 어법들을 확립해 나가는데, 점차적으로 색(빨강, 주황, 파랑)을 등장시키며 오랜 숙성의 과정을 새롭게 보여주고 있다. 그에게 색은 어떠한 의미일까? 단색의 기법을 사용할 때와 색을 사용할 때의 내면적인 변화를 감지하는 것은 쉽지 않다. 오래된 나무가 새순을 틔우듯이 자신의 다양한 느낌을 새롭게 펼쳐 나아가는 그의 노력이 색을 등장시킨 것

으로 필자는 추측해 본다. 팔순을 넘긴 작가가 앞으로 어떠한 작품을 내놓을지 기대되는 부분이기도 하다. 끊임없이 자신의 세계를 구축하기 위하여 구도자의 길을 가는 그에게서 느껴지는 향기가 많은 사람들에게 전해지기를 바라는 마음이다.

캔버스 뒷면에서 비집고 나온 물감들이 살포시 자리를 잡아가는 모습들이 새순이 나온 것처럼 순수하고 청명하다. 올이 굵은 캔버스 천에 물감을 밀어 넣어 작품을 만드는 작가 하종현. 처음 그의 작품을 보았을 때의 느낌은 '어떻게 이렇게 부드러움을 유지하면서 전체적인 조화를 이룰 수 있을까?'였다. 자세히 보니 물감을 뒷면에서 밀어낸 것이었다. 통상적으로 작품을 한다고 하면 화면 앞에서 무엇인가를 표현하는 것이 일반적인데 하종현의 작품은 이러한 관념적 사고를 일순간에 무너뜨린다.

시대적인 패러다임을 바꾸는 획기적인 방법 중의 하나이다. 그린다는 행위 자체가 무색해진다. 그린다는 것은 대상이 있건 없건 화면에 무엇인가 이미지 혹은 상징화된 것을 표현하는 것인데, 그의 작품은 이러한 일련의 과정을 벗어나서 자신의 행위에 의해 일어난 결과물인 것이다. 이후 점차 앞면의 화면에 다른 행위들, 즉 표현적인 의도들이 들어가지만 그 표현들도 어떠한 기호나 상징성을 내포하고 있지는 않다.

관념적 사고에서 느끼는 인식의 틀을 거부한 하종현은 자신만의 독

창적인 표현기법과 조형언어를 만들어 내며 또 다른 수행의 방법을 제시하는 것처럼 보인다.

그의 작품을 두고 명상적, 수행적이라고 표현하는 것도 별 의미가 없어 보인다. 오히려 사고의 전환을 가져다주는 화두처럼 느껴진다.

이상에서 살펴본 윤형근, 이우환, 박서보, 하종현 등은 한국 현대미술에 커다란 족적을 남기며 작품을 하고 있는 작가들이며, 동시대인 60년대 후반부터 단색화를 표현하기 시작한 동료작가들이다. 이미 작고한 윤형근을 제외한 작가들은 모두 생존해 있어 그들의 작품세계를 규정짓는 것은 서투른 작업일 수 있으나, 50여 년을 진행해온 단색화의 특성을 분석해 볼 때 선의 정신성과 수행자의 모습이 그들의 작품을 통하여 드러나는 것은 예술이 선과 공통적인 요소들이 많이 있다는 것을 보여준다.

필자가 90년대 후반에 독일 뒤셀도르프 쿤스트아카데미에 유학할 때 지도교수였던 헬무트 페더레는 "앞으로 현대미술은 선과 밀접한 관계성을 형성하며 진행될 것이다. 즉 외형적인 표현보다는 정신적인 가치가 드러나는 작품들이 시대를 아우를 것이다"라고 하였는데, 이 말의 의미가 한국의 단색화 작가들을 보면서 다시 한번 깊게 느껴진다.

이제 선禪의 미학적 패러다임을 새롭게 규정하는 일은 시대적인 요구사항이 되었다.

달마가
유럽의 미술과
만난 까닭은?

유럽에서 선방이나 선센터를 찾는 일은 일상적이다. 많은 사람들이 정해진 일과처럼 가까이에 있는 선방을 찾아 좌선하고 차를 마시며 지혜를 추구하는 삶을 살아간다. 필자가 독일에서 유학하던 1996년에는 이미 많은 선방들이 생겨서 누구나 다양한 방식의 수행을 경험할 수 있는 환경이 조성되어 있었다. 처음에는 호기심으로 시작한 유럽의 선은 차츰 수행의 본질을 직시하게 되었다. 그리고 이제는 학문과 예술, 문화로 승화하여 새로운 패러다임을 구축해 가는 중이다. 이런 일련의 흐름을 읽으면 어렵게만 느껴졌던 현대미술을 좀 더 쉽게 이해할 수 있다. 현대미술을 어렵게만 느꼈던 독자들을 위해 플럭서스운동과 같은 일련의 선풍禪豊과 함께, 현대미술계 속에 스며든 선禪의 정신들을 소개하고

자 한다.

현대미술의 다양한 변화를 이끄는 미학적 토대가 구축되는 데 있어 선은 큰 역할을 했다. 특히 유럽을 중심으로 전개되는 현대미술의 폭넓은 표현과 철학적 관점들은 불교의 선사상을 바탕으로 삼아 문화의 새로운 흐름을 전개해 나가는 자양분이 되고 있다. 이제 예술과 선은 나란히 달려가는 두 개의 철로처럼 떨어질 수 없는 관계가 되었다. 현대미술의 흐름을 주도했던 많은 작가들이 선사상을 받아들여 자신의 예술세계를 펼쳐 보여줬으며, 그들은 점점 다채롭게 분화되어 가고 있는 현대미술시장에서 당당히 한 자리를 차지하고 있다.

유럽에서 태동한 선불교적 예술

독일의 미케 펠튼은 한국을 방문하여 놀라움을 경험하며 나에게 많은 것을 물었다. 자신은 40여 년 전부터 불교와 선에 관심을 갖게 되어 오계를 지키며 일상의 삶을 살아가고 있는데, 한국은 마치 미국에 온 것처럼 현대화되어 있고 삶의 패턴도 물질적인 가치를 추구하고 있다며, 달마가 이제는 동양에서 유럽으로 간 것 같다고 말한 적이 있다.

예술가이기도 한 그는 삶의 과정에서 가장 큰 보람으로 선을 체험하며 자신의 예술세계를 추구해 왔다는 것을 꼽는다. 삶의 존재 가치를 찾아 많은 여행과 독서를 즐겨하는 그는 행복이 내면에 있다는 것을 알고부터 삶이 여유로워졌다고 한다.

리차드 롱, Sahara Circle, 1988

1957년에 독일을 중심으로 태동한 ZERO운동은 예술이 현대인의 삶에 어떠한 영향을 미치는지를 잘 보여주고 있다. 예술가와 철학자, 사상가, 수행자들이 모여 새로운 세계가 열렸음을 선언하며 새로운 의식과 새로운 삶의 방식으로 살아야 한다는 선언문을 발표하고, 기존의 관념적인 사고와 형식들을 모두 버리고 새로운 가치를 추구하며 예술운동으로 승화시켜 나갔다. 이들의 노력으로 유럽은 짧은 시간에 선이 확산되는 놀라운 경험을 하게 된다. 이는 그들이 오랜 시간 추구하던 가치와 삶의 모습들이 진정한 행복을 가져다주지 못한다는 것을 인식하게 하는 계기가 되었다.

이후 이러한 경향에 영향을 받은 운동이 나타나게 되는데 이것이 플럭서스운동이다. 무명의 백남준을 세상에 알리는 계기가 된 이 운동은 ZERO의 영향을 바탕으로 많은 관심과 참여를 이끌어내며 문화의 흐름을 변화시키는 촉매제가 되었다. 이제 더 이상 예술은 예술만을 위한 무거운 짐을 짊어지지 않게 되었다. 그리고 삶을 위한 예술로 거듭나게 된다.

당시 플럭서스운동을 이끌던 사람들의 주장들을 보면 마치 선사의 선문답처럼 들린다. 예를 들면 하인츠 클라우스 멧츠거Heinz Klaus Metzger는 "어느 누구도 같은 강물을 건널 수가 없다. 게다가 이러한 것을 시도해 보는 사람 또한 그동안 이미 다르게 변해 있을 것이다"라고 말한다. 그는 사람들이 자신이 만들어 놓은 관점에 구속되어 있다고 보

고 여기에서 벗어나는 것이 진정한 변화라고 본 것이다. 백남준은 행위예술의 형식을 빌려 '머리를 위한 선'을 선보이며 관념적인 사고에서 벗어나는 수행자의 모습을 잘 보여주고 있다.

　프랑스에 불교와 선을 알리는 데 커다란 공헌을 한 예술가는 이브 클라인이다. 이란계 어머니를 둔 그는 어려서부터 따돌림을 많이 받았다고 한다. 삶의 정체성을 찾아 방황하던 클라인은 파리의 유도도장을 찾아가 유도를 시작하면서부터 새로운 삶의 계기를 맞이하게 된다. 일본인 스승으로부터 유도를 배운 클라인은 탁월한 실력을 보여 일본을 방문하게 된다. 당시 스승의 소개로 절을 방문하여 많은 체험을 하게 된다. 이 체험이 자신의 내면에 존재하는 다양한 능력을 발휘하는 계기가 된 것이다. 이후 파리에 돌아온 클라인은 예술가의 길을 가기 시작했다.

예술 속에 불교의 관점을 담아낸 대가들

클라인은 일본의 선사에게 배우고 공부한 것을 예술로 풀어내기 시작하면서 짧은 시간에 유명한 작가로 자리 잡게 되었다. 클라인은 "무無는 무가 아니며 무가 아닌 것 또한 아니다"라고 말하며 보이지 않는 내면의 움직임을 자신만의 예술작품으로 승화하였다. 특히 공空, Leere을 주제로 한 작품을 제작하였으며, 당시의 프랑스 사람들에게 커다란 충격

과 불교에 대한 관심을 촉발시켰다. 34세의 짧은 삶을 살다 간 클라인은 온몸으로 예술과 수행이 일치된 삶을 살았으며 진정한 삶의 가치를 찾고자 하였다.

독일의 볼프강 라이프는 슈바이처처럼 의사가 되기 위해 의대에 진학한 의학도였다. 그러던 중 우연한 기회에 동남아시아를 여행하면서 삶의 변화를 맞이하게 된다. 물질적으로는 가난한 삶을 살아가면서도 불행하다고 생각하지 않으며, 타인을 경계하거나 의심하지 않는 그들의 맑은 눈을 보며 라이프는 새로운 결심을 하게 된다. 우리를 행복하게 하고 병들게 하는 것은 무엇인가? 이 물음을 깊이 생각하던 그는 의사시험에 합격하여 대학병원에서 약 6개월을 근무한 후 예술가의 길로 인생 항로를 선회해 버렸다.

육체의 병은 마음에서 오며 그 마음을 다스리지 못하면 불행의 굴레에서 벗어나지 못한다는 사실을 깨달은 라이프는 예술이야말로 마음의 병을 치유할 수 있는 힘이 있다고 믿었으며, 치유의 예술을 위한 길을 걸었다. 라이프는 주로 수행자적인 관점을 보여주는 작품들을 통하여 삶의 모습과 예술의 공통점을 찾아가고자 하였다.

영국의 리처드 롱Richard Long은 선적 작품들을 선보이는 대표작가 중 한 명이다. 젊은 시절부터 자연의 변화와 인간 사이의 관계성에 깊은 관심을 가진 리처드 롱은 자연 속에서 자신의 생각들을 표현하기 시작

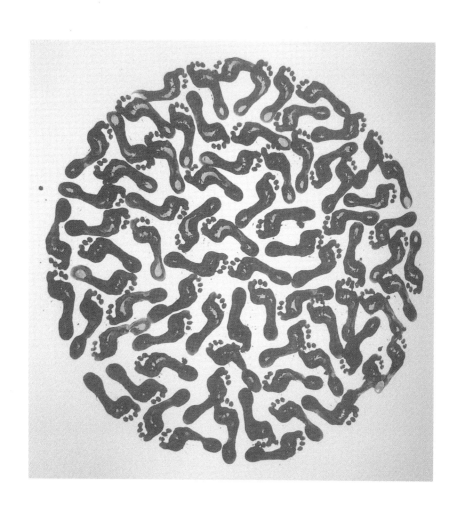

리차드 롱, Mut foot circle, 1985

카셀 도큐멘타 2007

하였다. 도道를 길Way로 인식한 그는 길이 없는 곳에 길을 만들었다. 전 세계의 오지를 여행하며 만든 길은 그의 작품이 되었다. 길을 만들기 위하여 일정한 기간 동안 텐트를 치고 숙박을 하며 정해진 시간 동안 자신이 새롭게 만든 길을 반복적으로 왕복하여 길의 흔적을 만들어 갔다. 누구나 길을 걸어가지만 누군가에게는 수행이 되고 누군가에게는 그저 이동의 행위에 그치기도 한다. 리처드 롱은 그 차이를 보여 주고자 했다.

5년마다 독일 중부의 작은 도시 카셀에서 열리는 카셀 도큐멘타는 미술의 가치와 기능, 사회적인 영향력, 문화적인 교류를 통하여 인류의 보편적인 가치를 추구하는 커다란 현대미술 전시이다. 전시기간 동안 이 작은 도시에는 전시를 보기 위해 전 세계의 수많은 사람들이 찾아온다. 이 기간 동안에는 도시 전체가 전시장이 된다. 이 독특한 형식의 전시는 자신들이 추구하는 인간의 본질적인 인식과 행위, 소통과 교류,

교감을 성공적으로 이끌어내며 미술이 삶에 어떠한 영향력을 미치는지를 잘 보여주고 있다. 비교적 상업적인 작가들보다는 실험적이고 철학적이며, 개념적인 관점을 추구하는 작가들을 초청하여 이루어지는 도큐멘타와 비엔날레는 상업성을 중시하는 아트페어와 쌍벽을 이루며 현대미술의 방향성을 잡아가고 있다.

현대미술의 중심에 선이 있다

1977년 한국 작가로는 처음으로 카셀 도큐멘타에 초대된 백남준은 자신의 철학과 예술, 선적 관점들을 유감없이 발휘하여 세계적인 예술가로 성장하는 계기가 되었다. 많은 관람객들에게 동양에서 온 백남준의 비디오 작품은 새로운 기술을 통하여 불교와 선에 대한 관심을 불러일으키기에 충분하였다.

1895년에 베니스에서 시작된 비엔날레는 이제는 전 세계적으로 보편화된 전시형태다. 2년마다 열리는 비엔날레 역시 상업성보다는 예술적인 가치와 문화적인 교류를 중심으로 한다. 전 세계의 나라들이 많은 예산을 들여 각국의 전시관을 건립하고 자기 나라를 대표하는 작가들의 작품을 전시하여 미술올림픽이라고도 하는 베니스 비엔날레는 국가의 이미지와 문화, 경제를 높여주는 대표적인 비엔날레이다.

현대미술은 빠르게 변화하고 있다. 특히 근래에는 많은 아트페어들이 생겨나며 작품의 경제적인 가치를 높여가고 있어 우려의 목소리도

있지만 긍정적인 부분도 많이 있다. 미술시장인 아트페어는 국가적인 경계 없이 전 세계가 동일한 시간에 공유하는 특성을 가지고 있다. 도큐멘타나 비엔날레가 개념적이고 문화적인 특성들이 강하다면, 아트페어는 예술성이 강조되는 추세이다. 즉, 예술작품이 일상적인 삶의 과정과 공감대를 형성하며 정신적인 가치를 공유해 가는 긍정적인 측면이 있다.

이러한 현대미술의 흐름의 중심에 선이 있다. 불교에 대한 탈종교적인 특성을 보여주는 유럽의 선적 경향들은 일상 속의 삶과 긴밀한 관계를 형성하며 새로운 학문과 문화를 만들어 가고 있다. 타인에 대한 배려와 존중, 정신적인 가치를 추구하는 경향은 삶에 많은 변화를 가져다주었다. 물질적인 속박에서 벗어나서 진정한 자유와 행복을 추구하는 삶의 방향에서 선은 안내자가 되어 길을 만들어 제시해 주고 있다.

금강경에 나오는 "색을 떠나고 상을 떠난다(離色離相分)"는 구절은 현대미술의 미학적 토대를 마련해 주는 중요한 내용이다. 우리의 인식작용인 오온五蘊이라는 것도 원래는 없는 것이다. 분별적인 인식에서 벗어나 우리가 시각적으로 인지하는 대상이 원래는 없는 것이며 단지 머무르는 것일 뿐이라는 인식이 이제는 유럽의 예술가들에게 보편화되었다. 보이는 것의 관점에서 벗어나서 본질적인 인지작용을 연구하던 예술가들은 선사상의 이러한 관점에 눈을 뜨고 자신의 미학적 토대로써 활용하게 된 것이다.

색과 상을 떠난다고 하는데, 그렇지만 작품이라는 것도 또 다른 색이고 상이 아닌가?라는 물음을 던질 수 있다. 불교적·선적인 예술작품들은 어떤 특정의 색이나 상을 표현하지 않으며 고정된 관점을 요구하지도 않는다. 단지 예술가가 보는 자연과 삶에 대한 관조적인 내용을 자신만의 조형적인 요소들을 동원하여 표현하는 것이다. 이는 대상을 비추는 거울처럼 관람객 스스로의 마음을 비추어 주는 역할을 할 뿐이다.

<div align="right">

플럭서스의 모태
ZEN49와
ZERO운동

</div>

플럭서스와 선

플럭서스Fluxus에 앞서 반드시 짚어 보아야 할 일련의 흐름들이 있다. ZEN49, ZERO운동이다. ZEN49는 선을 접한 독일의 예술가들을 중심으로 그 가치를 실현시키고자 결성된 운동이다. 1949년 독일 뮌헨에서 7명의 작가를 중심으로 출발해 짧은 시간에 많은 호응을 이끌어 내며 새로운 예술운동으로 확산되어 갔다. 기존의 예술 관념이나 형식을 거부하고 혁신적이고 새로운 예술세계를 찾던 예술가들에게 동양에서 온 선은 오아시스와도 같았다. 특히 추상적 개념을 추구하던 작가들에게는 그들의 정신을 뒷받침할 사상적 관점이 필요하였다. 선은 그러한 그들의 필요를 만족시켜 주었을 뿐만 아니라 오히려 그들의 영역을 확장

시키는 매개가 되었다.

예술의 본질적인 가치를 찾던 그들에게 선은 기존에 없던 새로운 관점을 가져다준 촉매제였다. 당시는 보이지 않는 것에 대한 관심과 함께 진정한 아름다움은 정신에서 나온다는 사상을 예술가들이 인식하기 시작한 시점이었다. 그들은 서로의 생각을 공유하는 편지를 주고받거나, 세미나를 열어서 자신들의 방향성을 확립시켜 나갔다.

프리츠 빈터Fritz Winter, 1905~1976는 자신의 작품에 나타나는 특성에 대해 "예술은 그 어떠한 경계를 가져서도 안 된다. 지금 보고 인식하는 것은 시간이 흐르면서 변화된다. 나의 작품은 이러한 관점에서 출발하며, 따라서 관습적인 사고에서 벗어나 생각의 자유로움을 느끼게 되길 희망한다"라고 설명했다. 관습적 표현에서 벗어나 기호화되고 상징화된 표현들은 그의 작품에서 새로운 사고를 유발하는 역할을 했다. 당시에는 대상을 재현하는 표현들이 많았으며, 이처럼 대상의 외형적 형태를 벗어나 사유의 형태를 만들어 가는 작가들은 매우 적은 때였다.

ZERO운동은 ZEN49에 참여했던 작가들이 ZEN49의 개념을 더욱 확장시킨 예술운동이다. ZERO운동에 참여하는 작가들이 많아지면서 선에 대한 인식이 더 넓게 확산되었다. 이 운동은 1957년 독일 뒤셀도르프를 중심으로 시작되었다. 처음으로 이 운동을 시작한 예술가들은 선언문을 통하여 "5-4-3-2-1-zero, 이제 새로운 세계가 열렸음을 선언한다. 그리고 지금부터 새로운 예술과 미적 가치를 삶의 과정에서 구현

ZERO, Lichtplantage mit Aluminiumfolien von Heinz Mack, 1962

권터 워커, Fall, Synagoge, 1988

한다"고 밝히고 다양한 예술운동을 전개하기 시작했다.

ZERO운동의 대표적인 예술가인 귄터 워커Guenther Uecker, 1930~ 는 못으로 자신의 정신을 표현하고 있다. 그는 "나에게 못은 언어이며, 정신을 이해하는 기준이 된다. 못을 이야기하고자 하는 것이 아니다. 일반인들이 가지고 있는 고정적인 관점에서 벗어나 새로운 관계성과 질서, 타인을 존중하는 의미를 내포하고 있다. 아름다움은 움직이는 것처럼 끊임없이 변화한다"라고 이야기하고 있다. 필자는 독일에 머무는 동안 그의 작품을 볼 수 있는 기회가 많았다. 그의 작품을 마주하고 처음 든 생각은 '왜 못을 사용하였는가?'라는 궁금증이었다. 이에 대한 그의 설명들을 들으며 그가 추구하는 정신을 이해할 수 있었는데, 핵심적인 내용은 우리가 소통하는 방식에 대한 경각심과 타인에 대한 배려, 나아가 깊은 성찰에서 오는 본질적인 소통 등 인간의 관계성과 관련이 깊었다.

국경과 형식을 벗어던지고 단순한 창조를 실험하다

이제 플럭서스에 대하여 살펴보자. 1962년에 시작된 플럭서스는 흐름, 변화라는 뜻을 가진 라틴어에서 파생된 말이다. 실제로 플럭서스운동은 여기에 참여한 작가들의 의도대로 시대의 흐름과 변화를 주도하는 역할을 했다. 이들은 특정한 형식과 목적을 추구하지 않았음에도 영향력이 대단했다.

플럭서스의 기본개념에 대해 딕 히긴스Dick Higgins, 1938~1998와 켄 프

리드만Ken Friedman, 1949~ 은 이렇게 정리했다.

①국제주의-세계주의Globalism. 국가를 초월하는 새로운 개념의 국제주의를 말한다. 대표적인 활동이 우편예술이다. 전 세계의 예술가들이 자신의 생각이나 예술적 표현 등을 서로 소통하며 공유하였다. 인터넷을 통해 국경이 무너지고 있는 지금의 현실을 이미 50년 전에 꿈꾸고 실현하였다고 볼 수 있다. IT를 중심으로 한 세계주의가 지금은 우리에게 친숙하지만 1962년 당시에는 커다란 충격과 우려를 동시에 내포하고 있었다.

②실험주의-혁신주의. 이 개념은 반反예술 정신의 연장선에 있다고 볼 수 있다. 전통에서 벗어나려고 하는 그들의 정신과 노력은 파괴를 통한 재창조로 나타났다. 새로운 창조를 위하여 끊임없는 실험을 하였으며 추상적인 것에 대한 관심과 가치를 추구했다.

③우상 파괴-과학적 공동 연구 작업. 플럭서스의 커다란 정신을 형성하는 두 가지 축이 우상 파괴와 과학적 방법의 활용이다. 탈종교적인 특성을 보인 플럭서스는 자신들이 신봉하던 가치가 허구임을 자각하고 과학적인 논증을 통하여 대상을 이해하고 수용하는 태도를 보였다. 서구적 이성주의 한계를 동양철학, 특히 선에서 찾고자 했다.

④인터미디어Intermedia. 장르나 매체의 형식에서 벗어나 다양한 것들을 새롭게 시도했다. 음악, 연극, 문학, 행위예술, 시각예술 등 모든 것이 그들의 자유로운 사고를 표현하는 방법으로 활용되었다. 당시는 이

러한 복합매체 활용이 많지 않은 시대였다.

⑤미니멀리즘-단순성. 절제Simplicity, Parsimony는 ZERO의 연장선에서 이해할 수 있다. ZERO의 시각 예술가들은 이미 추상을 주된 표현방식으로 채택하였으며 단순성, 반복성, 절제 등이 그 특성이라고 할 수 있다. 이들은 선사상의 영향을 받아 본질적인 것에 가치와 의미를 부여하며 행위를 단순하게 극대화하는 경향을 보여주고 있다.

⑥인생과 예술의 이분법 해소, 그리고 예술과 인생의 통합Unity of Art and Life. 플럭서스가 등장하게 되는 역사적 배경에는 극소수만을 위한 고급예술의 발달과 경제적인 가치를 추구하는 당시의 사회적인 분위기가 있었다. 여기에 반대하는 관점들이 생겨나며 '인생을 위한 예술'이 등장하게 된 것이다. 즉 '예술을 위한 예술'에 반대하는 많은 예술가들이 예술은 삶과 밀접한 관계가 있으며 예술을 통하여 삶의 궁극적인 가치를 찾아가고 실현시킬 수 있다는 인식을 강조한 것이다.

⑦함축성Implicativeness. 플럭서스는 간결성과 함축성, 상징성을 추구한다. 문학, 음악, 미술 등에서 기존의 복잡하고 어려운 방식에서 벗어나 단순하면서 함축적인 방식을 선호하게 되는데, 음악에서 많이 사용되었다.

⑧놀이정신Playfulness. 플럭서스는 재미를 추구한다. 다다이즘의 심각성을 풍자와 익살로 희화화한다. 탈중심적, 탈이성주의를 추구하는 플럭서스는 예술에 재미를 도입하며 일반인들과 친숙해지기 위해 노력하

였다.

⑨ 순간성과 시간성Presence in Time. '인생은 짧고, 예술은 길다'고 말하는데 모든 예술은 영원한가? 예술도 순간성과 시간성 속에서 만들어지며, 우리는 그 행위가 끝나고 남은 흔적만을 보고 있다. 마치 "흐르는 강물은 다시 그 자리에 오지 않는다"는 말처럼 예술 역시 흘러가는 강물과 같다고 플럭서스는 보고 있다.

⑩ 특수성Specificity, 우연Chance, 음악성Musicality. 주로 행위예술에 나타나는 특성들로, 일반적인 관점에서 벗어나 계획이 없는 무계획의 방식들을 선호하는 비결정성 등을 활용하고 있다.

(플럭서스, 김홍희 편저, 서울 예술의 전당 전관개관 기념축제에서 발간한 도록 참조)

이러한 플럭서스의 개념들은 시간이 흐르면서 다양한 분야에 영향을 미쳤으며, 특히 선사상이 예술계에 확산되는 데 커다란 공헌을 했다.

플럭서스의 대표적인 인물은 백남준이다. 1961년 전위음악가 슈톡하우젠은 쾰른의 극장에서 자신의 작품인 '괴짜들'을 공연하였는데, 백남준도 이 공연에 참여했다. 이 공연에서 백남준이 선보인 작품은 '심플', '머리를 위한 선', '에튀드 플라토닉 제3번'이었다. 모두 그가 직접 온몸으로 선보인 전위예술이었다.

그는 조용히 무대 위에 올라 손에 쥔 콩들을 천장과 관객 사이의 공

간으로 던져버림으로써 관객들을 놀라게 했다. 그리고 나직하게 흐느끼며 두루마리 종이를 눈에 대고 눌렀다 떼기를 반복했다. 종이는 이내 눈물로 젖어 버렸다. 백남준은 갑자기 소리를 지르며 두루마리 종이를 던졌고, 이와 동시에 부인의 외침, 라디오 뉴스, 아이들의 소란, 고전 음악, 전자음이 뒤범벅된 음향 몽타주의 테이프 레코더를 작동시켰다. 그는 무대 위로 돌아와서 얼굴부터 발끝까지 면도 크림을 바르고 밀가루와 쌀을 부었다. 마지막으로 물이 가득 담긴 욕조에 뛰어들어 흠뻑 젖은 몸으로 피아노를 연주하다 머리로 건반을 쳤다. 이런 난해한 그의 퍼포먼스는 이후 그의 비디오 작품에도 등장한다.

금강경의 '응무소주이생기심應無所住而生其心', 즉 "마땅히 머무는 바 없이 마음을 내다"라는 가르침은 필자가 늘 궁구하는 화두이다. 평소 학생들에게도 대상에 대한 관념적 사고에서 벗어나라는 말을 많이 한다. 그렇다면 관념적 사고에서 벗어난 관점은 어떤 것인가? 우리는 늘 "지금", "여기"라고 말하지만 "지금"과 "여기"는 실상 어디에도 존재하지 않는다. 없는 것을 있다고 받아들이는 관점에서 다시 분별심이 일어나고 본질에서 멀어진다. 그런 이유로 불립문자不立文字를 이해해야 한다. 말로써 전하니 말에 집착하여 "있다", "없다"를 논하는 것이다.

선에서 시작된 서양의 의식혁명

필자가 백남준의 작품을 처음 마주했을 때의 느낌이 '응무소주이생기심'이었다. 특히 'TV부처'는 그의 천재성과 선에서 비롯된 관점을 직접적으로 보여주는 대표작이다. 'TV부처'에서 부처는 TV 모니터에 나오는 자신의 모습을 바라보는 모습을 취하고 있다. 마치 머문 바 없이 마음을 내는 방법을 찾고 있는 것처럼 보인다. 이 작품이 처음 일반에 소개되었을 때 그는 '동양에서 온 선사禪師', 또는 '동양에서 온 천재'로 많은 찬사를 받았다. 그의 이야기를 들어보면 처음부터 이런 형태의 작품을 구상했던 것은 아니었다. 모니터를 살 돈이 모자랐던 백남준은 플로막(벼룩시장)에서 산 돌부처 상을 대신 작품 속에 등장시켰다. 우연에서 비롯된 결과물이 뜻밖의 명작을 만들어 낸 셈이다.

독일의 미학자인 에디트 데커는 백남준을 연구하여 박사학위를 받은 '백남준 연구'의 대표자 중 한 명이다. 데커는 백남준의 예술세계가 마치 선사의 행위 같았다고 했다. 백남준의 예술세계에서 선사상은 예술의 출발점이었고, 동양과 서양, 물질과 정신을 연결하는 고리로써 기능했다. 'TV부처'의 소재는 돌부처와 텔레비전 모니터, 폐쇄회로 카메라, 그리고 부처를 올려놓은 보조대가 전부다. 하지만 이 작품은 동양과 서양, 과학기술과 명상의 세계, 인간화된 예술, 카타르시스, 아이러니, 알레고리 등 수많은 미학적 요소는 물론 테크놀로지 예술이 가져야 하는 다양한 요소들을 총체적으로 보여주고 있다고 데커는 말한다.

색즉시공色卽是空, 공즉시색空卽是色. 보이는 현상과 보이지 않는 현상에 대하여 어떤 것이 좋은 것인지 판단하는 것은 매우 주관적이다. 우리는 눈앞에 보이는 것을 그대로 수용하려고 하는 속성을 가지고 있다. 그래서 대다수의 예술가들은 작금의 현실 속에서 자신의 굴레를 형성해 가며 자기 방식대로 삶과 예술을 표현한다. 하지만 백남준은 인간의 본질적인 물음에서부터 시작해 보이지 않는 내면의 것들을 감각적으로 표현하며 새로운 세계를 형성해 갔다. 그가 보여준 예술적인 행위나 표현들은 기존의 방식을 벗어나는 것이었다. 이는 수행에서 정신적인 자유로움을 추구하는 경지를 보여주고자 하는 방식과 공통성이 있어 보인다.

플럭서스의 개념을 정리한 딕 하긴스는 "플럭서스는 아이디어, 일종의 작품 경향, 사는 방법이면서 끊임없이 변화하는 사람들이다"라고 말하고 있다. 그의 관점에서 보면 플럭서스는 현재도 진행 중이다. 근자의 예술계 역시 어떠한 개념이나 규정을 정하지 않고 주어진 상황과 조건 속에서 예술적 행위, 예술적 삶, 예술적 문화 등 다양한 방법들을 통하여 존재Dasein의 가치를 찾아가고 있다고 생각한다. 마치 수행자들이 본질적인 자아를 찾아 끊임없이 수행하며 고정된 인식의 틀에서 벗어난 자유로움을 추구하는 것과 유사하다. 필자가 유럽에서 만난 많은 예술가들 역시 이러한 관점을 추구하고 있다. 사실 처음에는 그런 모습들이 다분히 충격적이었다. 유럽은 선적인 삶을 추구하는 문화가 그만큼

확산되어 있다. 이제는 일상이라고 말할 수 있을 만큼 동양보다 더 동양적인 삶을 살고 있다.

플럭서스가 추구하던 방식들은 시간이 흐르면서 다양한 방법으로 확산되고 있다. 나아가 그 가치를 공유하는 시대가 오고 있다. 이제 예술은 더 이상 소수만을 위한 예술이 아니다. 선 또한 소수의 수행자만을 위한 것이 아니다. 직접 보고 느꼈던 플럭서스는 서양에서 발생한 정신운동이며, 이성주의의 관점에서 벗어나는 계기를 마련한 의식혁명이었다. 선사상에서 비롯됐지만 탈종교화의 단계를 거쳐 종교적 특성들이 일상에 녹아들었고, 일상에서 삶의 지혜를 찾아가는 방법들을 제시하며 새로운 문화를 형성하는 촉매제가 된 것이다.

선조형예술은 무엇인가?

예술가들에게 선은 친숙하다. 현대미술에서 선을 체험하며 자신의 예술세계를 구축해 간 예술가들은 수없이 많이 있다. 동, 서양의 구분 없이 현재에도 선은 예술가들에게는 선택이 아닌 필수 조건이 되어 가고 있다. 왜일까?

수행자들이 자발적으로 삶의 가치를 추구하는 방법으로 수행을 통하여 깨달음에 이르고자 하듯이, 예술가들도 자신의 작품을 통하여 삶의 가치 추구와 깨달음에 이르고자 한다.

선은 살아 있다. 시시각각 변화하는 현실 속에서 선은 삶의 최고의 가치를 찾아 가는 방법들을 가르쳐 주는 안내자이며, 지혜를 통하여 모든 문제들을 해결해 주는 마법과도 같은 것이다.

핼무트 페더레, Black Series X, 1992

현재의 문제를 해결하지 못하는 선은 과연 어떠한 의미가 있을까를 궁구하던 많은 예술가들은, 자연이나 대상과 소통하고 교감하여 새로운 의미들을 만들어 가며 스스로 그 길을 찾아가기 시작하였다. 즉 다양한 방법으로 자신에게 맞는 길을 찾아가기 시작한 것이다. 개별적 특수성이 존중되면서 가능하게 된 일이다.

　대학을 다니던 시절 백남준이라는 세계적인 예술가가 국립현대미술관에서 회고전을 하며 국제 심포지엄을 한 적이 있다. 그때 청중들로부터 질문을 받았는데 한 학생이 이런 질문을 하였다. '현대미술은 이미 선배 예술가들이 모두 해버려 우리 같은 젊은 사람들은 할 것이 없다'고 하자 백남준은 한 번 크게 웃으며 '나는 당신과 반대로 생각한다. 왜냐하면 선배들은 예술의 다양한 방법과 가치, 미학적 토대 등 많은 것을 실험하여 새로운 가능성을 열어 놓았으며 따라서 앞으로 현대예술은 더욱 다양해지고 풍성해지며 인류의 정신문명에 기여할 것이다'라고 말한 기억이 지금도 생생하다. 이는 수많은 선사들이 자신의 깨달음을 어록으로 남겨 놓아 후배 수행자들이 깨달음을 얻는 과정이 힘들다고 한 것에 비유된다. 당시에는 그 말의 깊이를 잘 알지 못하였으나 시간이 흐르면서 점차로 예술의 가치와 방법들을 이해하고 다시 학생들에게 이러한 내용들을 이야기하고 있다.

　필자가 독일에 갔을 때 백남준은 살아 있는 신처럼 생각되었다. 젊은 학생들과 예술가들이 그를 만나는 것을 영광으로 생각하며 그가 가는

곳에는 항상 많은 사람들이 운집하였고, 그가 하는 말은 곧 법(미학)이 되었다. 참으로 놀라운 광경이 아닐 수 없었다. 무엇이 백남준을 따르게 했는가? 그것은 바로 선이었다. 당시는 불교나 선이 대중화되기 전이었기 때문에 백남준이 하는 알쏭달쏭한 표현들은 많은 의문을 가지게 하였으며, 가끔씩 TV인터뷰에서 하는 그의 철학은 새로운 관점이었다. 이분법적인 사고가 지배적인 독일에서 '존재하는 것은 모두 하나로 돌아가고 결국 그 하나는 사라진다'라는 그의 주장은 황당한 것처럼 들렸으나 많은 지식인들과 예술가들을 선에 입문하게 하는 결정적인 계기가 되었다.

현재 독일을 비롯한 유럽에서 불교와 선은 보편화된 철학이며 미학이고 삶이다. 예술가들에게는 더욱 더 중요한 관심사이며, 그들은 선을 체험하기를 바란다.

내가 2000년도에 독일의 예술가, 갤러리스트, 비평가 등과 연구모임을 하며 만든 단체가 국제선조형예술협회다. 2000년도에 독일 오덴탈 시에 있는 오덴탈 갤러리에서 처음 전시회를 개최하여 독일 언론으로부터 주목을 받았다. 당시에 생소했던 선조형예술은 ZEN49, ZERO, FLUXUS 등의 연장선상에서 이해되었으며, 현대적인 정신문화운동을 전개하고자 하였다.

2005년도에 우리나라에 처음으로 원광대학교 동양학대학원에 개설된 선조형예술학은 이러한 과정을 거쳐 탄생하였으며, 현재에도 활발

한 활동을 진행하고 있다. 선조형예술은 포괄적 개념의 정신, 예술운동으로 이를 통하여 국제적인 예술가를 양성하고자 하며, 나아가서 미학적 토대를 구축하여 새로운 패러다임을 형성하고자 한다.

이제 선조형예술학의 관점에서 본 한국 현대미술에 대하여 살펴보고자 한다. 앞에서 한국의 단색화에 대하여 분석하며 그 특성을 선적 관점에서 찾고자 하였다. 한국 단색화의 원조라 할 수 있는 김환기의 작품에 대하여 살펴보자.

한국 추상미술의 선두주자인 김환기1913~1974는 초기작품에서부터 자신만의 정신성을 표현하기 위하여 노력하였다. 회화의 가장 기본적인 점과 선을 통하여 그가 화면에 나타내고자 한 것은 무엇이었을까? 특히 미국에 머물며 한 작품들에서 강한 정신성이 드러나고 있다. 당시 미국에서는 색면추상이 새로운 미학적 흐름을 주도하고 있었는데, 그는 그러한 유행에서 조금은 떠나 있었던 것 같다. 오히려 자신의 정체성을 찾아가는 노력을 기울인 것으로 보인다. 그 돌파구를 선적 관점에서 찾고자 한 것이다.

'어디서 무엇이 되어 다시 만나랴'라는 작품에서 비롯된 그의 단색화들은 선적 특성을 잘 보여준다.

무수히 많은 점과 사각형을 통하여 인식이 변화하고 있음을 보여주고 있다. 계속 반복되는 과정에서 만들어 내는 비정형의 형상들은 각각

의 독특한 모양을 하고 있으며, 이들이 모여서 새로운 형상과 이미지를 만들고 있는 것이다.

만날 듯하면서도 서로의 사이에 있는 조그마한 간격에서 고향에 대한 그리움과 연민이 느껴지기도 한다. 각각의 인연에 의하여 이루어지는 인간들의 관계 속에서 나타나는 고뇌의 과정을 점과 선을 통하여 보여주고자 한 것처럼 보인다.

만날 듯하지만 서로 만나지 못하는 인연처럼 화면 속에서도 그 간절함이 느껴진다. 때문에 그러한 작업 과정은 계속해서 진행된다. 시작도 없고 끝도 없는 그의 작업 과정은 수행자의 구도 과정과 흡사하다 할 만하다. 반복되는 과정에서 변화되는 자연의 이치를 터득한 것처럼 보이기도 하지만, 또한 이와 더불어 변화하지 않는 자신의 인연에 대한 간절함이 느껴진다. 이러한 관점이 보는 사람으로 하여금 마음에 울림이 일어나게 하는 역할을 하는 것 같다.

밤하늘에 무수히 많은 별들이 반짝이는 것 같기도 하고, 푸른 바다에 떨어진 별 같기도 한 화면의 표현은 보는 사람의 감정과 생각에 따라서 다르게 보인다.

선사들이 대상을 통하여 자신의 마음을 관조하듯이 김환기의 작품 앞에 서면 스스로의 마음을 관조하게 된다. 자신의 마음의 변화를 감지하지 못하는 일상의 삶의 과정에서 자신의 존재를 확인하는 계기를 갖게 하는 힘을 지니고 있는 것이다.

미국의 많은 사람들도 김환기의 작품을 접하며 그의 '정신성'에 깊은 감동을 받는다. 문화적인 차이가 있음에도 그의 작품은 모든 사람들의 공통적인 정신성에 주목하기 때문에 소통을 하는 데 아무런 어려움이 없다.

예술이 가지고 있는 큰 장점 중의 하나가 소통의 가능성이라고 볼 수 있다. 특히 김환기의 작품처럼 가장 단순하고 반복적인 표현들은 내면에 공통적으로 존재하는 정신성을 표현하고 있다고 생각하는 것이다. 즉 현상이 사라지고 뜻만 있으니 대상과 내가 둘이 아니라(不二)는 생각을 일으키게 한다.

한국의 가장 격변기에 예술가로 살았던 김환기는 추상미술을 통하여 민족의 고통과 슬픔, 연민을 표현해내고자 하였던 것 같다. 시대적 아픔에서 벗어나기 위해 끊임없이 자신을 단련하고 내면적 정신성을 표현하여 많은 사람들에게 희망을 주고자 했던 그의 노력들은, 그가 떠난 지금 다시 그 예술성과 정신성으로 많은 사람들에게 감동을 주고 있다.

김영주1920~1995는 김환기와 더불어 한국 추상미술의 선두주자였다. 그는 화면에 자유롭게 자신이 생각하고 인지하는 현상들을 기호화하여 표현하였다. 자주 등장하는 기호 중의 하나가 하트 모양이다. 낭만적이고 정열적인 삶을 살다간 그의 삶은 자신의 작품 속에 그대로 표현이 된다. 검정색 바탕 위에 자유롭게 선과 기호로 조합되는 화면은 보는

사람들로 하여금 자유로움을 느끼게 하기에 충분해 보인다. 필자가 그의 작품을 처음 본 것은 대학시절이었는데 상당히 충격적이었다. 한국에 이러한 작가가 있다는 것이 믿어지지 않을 정도였다. 어린아이가 낙서한 것 같기도 한 작품들은 보면 볼수록 묘한 매력으로 관객을 압도하는 강한 힘이 있다.

하지만 젊은 예술가들이나 일반인들에게는 생소한 작가이다. 그의 예술성을 알아주고 인정해주는 미술관이나 갤러리, 컬렉터가 적어 그의 작품들을 감상할 수 있는 기회가 적어 잘 알려지지 않았기 때문이다.

미술시장에서 많이 거래가 되어야 빨리 알려지는 경향이 강한 우리나라의 현실에서 가끔씩 그 작품성이나 예술성에 비하여 저평가되는 경우가 종종 있는데, 그 대표적인 작가가 김영주라고 생각한다.

선적 관점에서 보았을 때 그의 작품은 무無와 공空의 관계를 적절히 아우르는 경우라고 볼 수 있다. 존재하는 모든 대상은 사라지므로, 그에 대한 어떠한 형상도 일어나지 않는 무생심無生心의 관점을 잘 보여주고 있다고 볼 수 있다. 대상이 그의 인식 속에 들어가면 모든 형상이 사라지고 오로지 한 번의 선이나 점, 면으로 다시 태어난다. 자유롭게 그어진 선은 자유를 남발하지 않는 절제를 포함하고 있다. 즉, 무질서 속에서 질서를 찾아가고 있는 것이며, 새로운 조화를 만들어 내고 있는 것이다. 때문에 서로 충돌하거나 간섭하지 않으며 스스로의 존재성을 부각시키지도 않는다. 하지만 무엇인가를 암시하는 듯한 최소한의 자

김영주

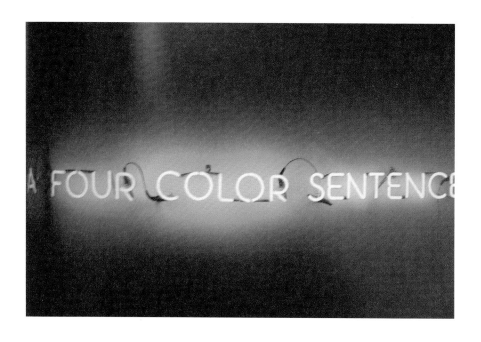

조셉 코수스Joseph Kosuth, Neon, 1970

신의 존재는 포기하지 않는다. 이것이 김영주가 보여주는 자신만의 독특한 표현방식이며, 이를 통하여 자신의 내면적인 정신성을 드러내고자 하는 것으로 보인다.

피카소와 비교되기도 하는 그의 작품들은 그의 사후에 조명을 받기 시작하고 있다. 최근 들어 한국의 단색화가 주목을 받기 시작하면서 추상 1세대에 대한 조명이 함께 이루어지고 있는 것이다. 단색화 작가들과 10~15년 정도의 차이를 보이고 있는 김영주의 작품들은 한국 추상미술에서 새롭게 정립되어야 하며, 그의 철학적, 미학적 특성들은 이제라도 연구해야 할 과제라고 생각한다.

한국의 독창적인 정신성을 예술로 승화하고자 한 그는 혼신의 힘을 다하여 자신의 예술을 통하여 한국의 정신적 가치를 찾아가고자 하였다. 강렬하고 원색적인 색채들은 암울한 시대적인 상황들을 극복하고자 하는 강한 의지로 보인다. 원색은 주로 원시미술에서 사용되었는데, 그는 자신의 화면에 자주 원색을 등장시키며 본질적인 인간의 욕구와 욕망을 절제를 통하여 승화시키고자 하였다. 이는 그의 대비되는 색채와 화면에서 조화를 이루려고 하는 특성들에서 엿볼 수 있다. 단지 내적인 에너지의 분출이 아닌 정화되어 가는 과정을 표현한 것이다.

타인들의 시선에 아랑곳하지 않고 오직 자신만의 예술세계를 구축해 나아간 그에게서 후배 작가들이 배워야 할 부분이 많은 것 같다.

단색화의 흐름 속에서 가장 늦게 조명 받은 작가가 정상화1932~ 이다. 작가가 된 지 60여년의 시간이 흐르는 동안 그는 거의 알려지지 않았다. 몇몇 작가들과 평론가들에 의해서 그의 작품이 회자될 뿐 그의 작품을 전시장에서 볼 수 있는 기회가 많지 않았다. 작품 가격 또한 동년배나 후배 작가들에 비해서 아주 낮은 것이 현실이었다. 그러나 그의 보이지 않는 수많은 노력들은 결코 헛되지 않아서 단색화 바람을 타고 화려하게 부활하였다. 단색화의 흐름 속에서 주목받는 대표적인 작가가 된 것이다. 더불어 그의 강인한 정신력이 높이 평가받고 있다. 일찍이 자신만의 예술세계를 구축한 그는 주변의 많은 시선에도 굴하지 않고 자신의 정신성을 드러내는 작업들을 지속적으로 해온 것이다.

자그마한 지점토를 화면에 붙이고, 그 사이에 색을 칠하고 붙였던 흙을 떼어내면 그 자리에 가느다란 하나의 색들이 만들어진다. 이러한 과정을 수천 번, 수만 번 해야 하나의 작품이 완성된다. 때문에 하나의 작품을 완성하는 데 몇 개월에서 몇 년씩 걸리는 경우도 있다고 한다. 계속적으로 반복되는 행위들 속에서 그는 많은 것을 얻은 것 같다. 그렇지 않고서는 그 많은 시간을 작품에 매진할 수 없었을 것이라는 생각이 들기 때문이다.

작품을 제작하는 시간이 많이 든다고 하여 작품성이 좋다고 할 수 있는 근거는 없다. 하지만 정상화의 작품 앞에 서면 그대로 시간과 공간의 통합을 통한 인고의 시간이 흘러 자유인이 된 듯하다. 어떻게 그 많

은 시간 동안 그렇게 할 수 있을까?

하지만 현실에서 그의 작품을 평가하는 데는 불과 1~2분이 채 걸리지 않는다. 그 짧은 시간에 그 많은 시간성을 평가한다는 것이 불가능해 보이지만, 그래도 최근에 들어서 그의 진정한 가치들이 인정받고 있어서 다행이다.

결국 진정한 정신성은 통한다는 것을 입증한 것이다. 그는 작품을 하는 과정을 숙명처럼 받아들였다고 한다. 수행자가 자신의 길을 찾아서 가듯이 그 역시 스스로 자신의 길을 개척해 나아갔던 것이다. 그는 '자신의 작품이 높은 가격에 판매가 되고 유명해진 것은 자신하고는 아무런 상관이 없다'고 담담해 한다. 자신의 길을 묵묵히 걸으며 최선을 다해 좋은 작품을 만드는 것만이 자신이 해야 할 일이라고 말한다.

예술가가 가는 길이 쉽지 않다는 것은 모두가 안다. 하지만 그 힘든 과정을 스스로 개척해 나아가는 경우는 드물다. 많은 유혹들에 흔들리며 나중에는 자신이 무엇을 위하여 예술가가 되고자 했는지 초심을 잃어버리는 경우가 많다. 특히 현대는 모든 작품들이 가격으로 매겨지며 거래가 되기 때문에 가격이 예술성과 비례한다고 생각하는 경우가 많다. 하지만 가격이 높다고 하여 꼭 좋은 예술성을 나타내는 것은 아니며, 또한 가격이 낮다고 하여 예술성이 떨어지는 것도 아니다.

예술의 가치는 작가의 정신성에서 비롯된다는 것을 김환기, 김영주,

정상화를 통하여 살펴보았다. 이들의 공통점은 시대의 정신을 통하여 자신의 독창성을 창출하였다는 것이다. 시대의 유행이 아닌 진정한 예술의 정신성을 찾기 위한 그들의 땀 흘린 노력들이 좋은 가치로 인정받게 된 것은 인과의 이치를 그대로 보여준다.

선은 현재에도 살아 있다. 어떤 가치를 추구하는가에 따라서 선은 다양한 모습으로 우리들에게 마음의 문을 열게 해준다. 예술은 이제 선의 정신으로 인하여 더욱 풍성해지고 삶에 많은 변화를 이끌어 내고 있다.

선조형예술은 시대적인 흐름을 선도하는 미학, 철학, 정신문화 운동이며, 한국 작가들의 정신성을 통하여 국제적인 흐름을 선도하고자 한다.

최고의
예술은
깨달음이다

예술은 사기가 아니다

세계적인 예술가 백남준이 1992년 한 언론과의 인터뷰에서 '예술은 사기다'라고 한 말이 보도되면서 많은 사람들에게 회자되었다. 백남준은 왜 '예술은 사기다'라고 하였을까? 당시 예술을 전공한 필자도 적지 않은 충격을 받은 기억이 있다. 예술은 인간의 내면의 정신을 정화시켜 주는 힘을 내포하고 있다는 생각이 지배적인데, 갑자기 '예술은 사기다'라고 하니 모든 것이 허망하게 생각될 수도 있었던 것이다.

지금 다시 생각해 보니 예술에 대하여 모르는 사람에게는 사기가 될 수도 있을 것 같다. 즉, 예술 자체가 '사기'는 아니지만, 누군가가 불순한 목적을 가지고 행하는 몰지각한 현상들은 사기일 수도 있을 것이다.

백남준이 우리나라의 예술에 대한 인식을 비판하기 위하여 그런 표현을 한 것으로 추측해 볼 수 있다. 당시 백남준은 세계적인 명성을 얻으며 유럽과 미국을 오가며 활발한 활동을 할 때이다. 자신을 사기꾼에 비유하며 반어법을 사용한 그의 표현은 가끔씩 화두처럼 각인되기도 하는데, 이는 그의 독특한 어법이기도 하다.

다른 관점으로, 예술은 돈인가? 명예인가?, 라는 물음을 던질 수 있다. 당신은 돈을 벌기 위하여 그 길을 가는가? 아니면 명예를 얻기 위하여 그 길을 선택하였는가?, 라고 물으면 대부분의 작가들은 '둘 다 아니다'라고 대답을 하지만, 현실 속에서 보면 삶을 영위하기 위한 방법의 하나인 것도 부정할 수 없다. 즉, 예술을 통하여 자신의 존재 가치를 찾아가고, 이를 통하여 부와 명예를 얻고자 하는 욕망을 가지고 있는 것 또한 부정할 수 없는 것이다. 필자 또한 이러한 욕구가 없다고는 말할 수 없다. 예술은 삶의 한 방식이며 그 자체는 순수성을 지켜 나가고자 하지만 현실에서는 삶의 무게를 감당하기가 쉽지만은 않은 것이 현실이다.

시대적인 변화의 과정에서 예술가의 사회적인 역할은 변화하였다. 사진기술이 발달하기 전에는 예술가는 기록적인 일을 담당하는 경우가 많았다. 역사적인 사건이나 상황들을 표현하여 당시의 시대정신과 문화적인 관점들을 후대에 전하는 역할을 하였다.

하지만 사진기술이 발달하면서 예술가의 역할도 변화하게 되는데,

초기에는 자연이나 대상에 작가의 감정을 이입하여 표현하는 과정을 가지게 된다. 그리고 자연이나 대상을 재현하던 것에서 벗어나서 작가의 관점이 중요하게 작용하면서 작품의 표현과 내용이 다양해져 갔다.

인상파에서 후기인상파를 거치며 점차 작가의 정신이 작품에 투영되기 시작하였으며, 미니멀리즘에 와서는 자연이나 대상은 사라지고 작가정신의 흔적만이 화면 위에 존재하기에 이른다. 이러한 작품을 보고 일부 평론가들은 예술은 죽었다라고 한탄하며 비판하였지만 오히려 예술이 더욱 정신의 영역으로 들어가는 결과를 가져왔다. 특히 선사상에 대한 관심이 예술가들 사이에 증폭되면서 새로운 흐름을 형성하게 되었다. 선을 공부하고 체험한 작가들이 자신의 정신성을 드러내는 작품들을 표현하기 시작한 것이다. 하지만 당시에는 일부의 사람들을 제외한 대다수가 생소한 사상과 작품들을 보면서 비판적인 시각을 보였다.

그러나 시간이 흐르면서 점차적으로 선에 관심을 가지는 예술가들과 일반적인 사람들이 늘어나면서 선에 대한 인식이 변화하기 시작하였다.

예술은 무엇을 위하여 존재하는가?

지금도 가끔 미술에 관련한 좋지 못한 사건들이 보도되면 냉소적인 반응들이 나오는 것 또한 현실이다. 예술의 사회적 역할에 대한 인식이 부족한 한국에서 예술의 진정한 가치를 추구하며 살아간다는 것은 수행자적인 관점이 아니면 불가능할 정도이다.

삶의 방식에서 차지하는 예술의 영역을 확대시켜 나가는 것은 이제 예술가들만의 노력이 아닌 제도적인 뒷받침이 필요한 시점이라고 생각한다. 예술이 없는 사회가 존재할 수 있을까?, 라고 질문을 던지면 많은 사람들이 존재하기 어렵다고 말한다. 예술은 인간이 삶을 시작하면서부터 시작되었기 때문이다. 알타미라동굴에 그려진 벽화에서 예술이 가지는 위대한 힘을 느낄 수 있지 않은가.

예술은 사기가 아니라, 예술은 삶의 중심에 있다. 외형적인 화려함을 추구하거나 거짓을 행하지 않는 예술가들의 진정어린 삶의 방식은, 우리 모두가 공존하며 살아가야 한다는 존재방식을 보여준다. 자신의 존재 가치를 찾아가는 예술가들의 땀 흘린 노력은 인간의 존재 가치를 높여주는 역할을 한다. 모든 집착과 번뇌에서 벗어나서 자유로운 삶을 살아가는 예술가들은 이 시간에도 많은 사람들에게 희망과 꿈, 안정을 주기 위하여 고군분투하고 있는 것이다.

예술은 사기가 아니며, 예술가는 사기꾼이 아니다.

수행은 계속된다

삶의 과정이 수행이다. 시·공간을 떠나지 아니하고 시시각각 변화하는 자연의 흐름 속에서 자신의 존재를 확인하고자 길을 떠나는 많은 수행자들이 있다. 수행의 방법은 천차만별이다. 많은 사람들이 필자에게도 자신이 하는 수행방법을 권유하는 경우를 종종 경험한다. 자신이 오랜

시간 수행하여 얻은 성과를 타인에게 전해주고자 하는 마음은 이해할 수 있으나, 과연 그 방법이 나에게도 잘 맞을지는 알 수가 없다. 필자 또한 오랜 시간 나름의 방법을 터득하여 수행을 해오고 있는데 이를 다른 사람에게 권하지는 않는다. 대신 자신의 특성에 맞는 방법을 찾아가라고 말해준다. 누군가에게 어떤 것을 권하려면 먼저 자신이 타인에게 신뢰를 얻을 정도의 실력을 보여주어야 한다.

수행은 깨달음을 얻기 위한 방법이다.

커다란 산일수록 산 정상에 올라가는 방법은 많다. 그 길을 선택하는 것은 자신의 몫이다. 어떠한 길을 선택할지라도 목적지에 다다르면 정상에서는 올라오는 모든 길이 훤히 보인다. 즉, 수행에서도 개별적 특수성이 필요하다는 것이다. 이는 예술의 특성과 비슷하다. 예술의 세계에서도 정상에 이르는 길은 무수히 많다. 예술에서 어떤 길을 선택해서 가는 것은 자신의 자유지만 꼭 지켜야 하는 것이 하나 있다. 타인이 간 길을 절대로 따라가서는 안 된다는 것이다. 임제선사의 살불살조(殺佛殺祖, 부처를 만나면 부처를 죽이고 조사를 만나면 조사를 죽이다)를 예술가들은 철저히 지키고 있다. 예술의 생명은 창의성이다. 즉 다른 것을 모방하거나 따라 해서는 안 된다. 수행도 다르지 않다고 생각한다.

간화선에서 하는 의두연마는 모든 관심을 자신의 마음에 집중하는 것이다. 외형의 세계가 아닌 내면에 존재하는 본질적인 자아를 찾아가는 방법이다. 예술가들 역시 내면을 찾아가는 방법은 유사하다. 여기에

경우에 따라서 추가되는 것은, 대상에 대한 본질을 찾아 자신과 일치시키는 과정을 추구한다는 것이다.

예를 들면 나무를 그린다고 할 때 나무의 외형적인 형상을 그리는 것이 아닌, 나무가 지닌 본질적인 특성을 기호나 색채로 함축해서 표현하는 것이다. 즉 나무라는 형상은 사라지고 작가의 마음에 나타나는 나무에 대한 생각 또는 이미지를 상징적으로 표현하는 것이다. 때문에 나무에 대한 이해가 필요하며, 나아가서 나무라는 이름 이전의 모습을 알아야 한다. 개념미술의 관점에서 ① 그려진 나무, ② 나무의 사전적 의미의 글, ③ 실제 나무의 한 부분을 제시할 때, 어떤 것이 진정한 나무인가?를 찾아 독자 여러분의 수행력을 시험해 보시기 바란다.

예술가에게 수행은 이처럼 대상을 인식하고 대상을 해체하며, 대상을 대상으로 드러내지 않으면서 또한 대상을 떠나지 않는 것을 표현하는 것이다. 표현은 수행의 방법처럼 다양하다. 어떠한 방법을 선택하는가보다 어떻게 원하는 바를 표현하는가가 중요한 요소이기 때문에 예술가들은 자신만의 표현방식을 터득해 나간다.

예술가는 예술이라는 카테고리를 벗어나서 존재한다. 예술은 정해진 것이 없기 때문이다. 매순간 새롭게 탄생하는 예술을 개념으로 규정하는 것은 쉬운 일이 아니다. 아니 개념 규정이 필요하지도 않다.

칸트는 자신의 미학에서 최고의 예술은 "새로운 개념을 만드는 것"이라고 하였다. 새롭다는 것은 인식의 변화를 말한다. 대상이 새로운 것

이 아니라 대상을 보는 관점이 새로운 것이다. 때문에 예술가는 '시각의 눈으로 보는 대상'을 표현하는 것이 아니라 '마음의 눈으로 보는 대상'을 표현하는 것이다.

"최고의 예술은 깨달음이다."

선조형예술은 계속된다

선조형예술은 진행 중이다. 선조형예술은 한국에서는 아직 낯설어 하는 사람들이 많지만 유럽에서는 보편화되어 있는 예술의 커다란 흐름이다.

선조형예술의 특성을 살펴보면, ①대상을 있는 그대로 수용한다. ②대상은 뜻을 얻기 위한 수단으로 본다. ③대상의 특성이 약화된다. ④형상과 색채가 자유롭다. ⑤무의식적인 관점을 중시한다. ⑥대상의 본질에 접근하고자 한다. ⑦자극적인 방법으로 표현한다. ⑧평온함, 자유로움을 추구한다. ⑨무형식의 방법을 선호 한다 등이다.

①대상을 있는 그대로 수용한다 - 대상을 변형, 해체, 왜곡하는 것보다는 대상의 본래의 모습을 수용하며 상징화시키는 과정을 거친다. 대상에 대한 깊은 이해를 바탕으로 대상과 작가가 일치하는 부분을 찾아 그것을 중심으로 표현한다.

②대상은 뜻을 얻기 위한 수단으로 본다 - 왕필의 화론에 나오는 득의망상(得意忘象, 뜻을 얻으면 상을 버린다)과 금강경의 이상적멸분(離相

寂滅分, 모양을 떠나면 고요하게 사라진다)의 관점과 유사하다. 즉, 대상은 고정되어 있는 것이 아니라는 인식 속에서 본질적 속성을 찾아가는 과정으로서의 대상이 필요한 것이다.

③대상의 특성이 약화된다 - 대상은 상징화되며 본래의 특성은 사라지고 대상의 상징적 이미지와 색채만 남는다. 마음의 작용이 표현의 주된 관점이 되며, 대상의 외형적인 특성은 약화되거나 사라진다.

④형상과 색채가 자유롭다 - 형상은 마음의 변화를 나타내고 색채는 마음의 상태를 표현하므로 매 순간 변화한다. 마음의 변화에 따라 형상의 모습이 변화하며, 그 마음의 순간적 특성에 따라 색채가 정해진다. 색채는 에너지의 표현이기 때문에 색채에 의하여 마음의 변화를 가져다준다.

⑤무의식적인 관점을 중시한다 - 의식과 무의식의 이분법적인 사고에서 벗어나서 삼매三昧의 상태를 추구한다. 일심의 관점에서 대상을 관하여 드러나는 이치를 표현의 중요한 요소로 보는 것이다. 표현된 작품은 다시 많은 의식과 무의식의 관점을 넘나들며 마음의 움직임을 포착하는 원리를 가지고 있다.

⑥대상의 본질에 접근하고자 한다 - 금강경의 이색이상분(離色離相分, 색을 떠나고 상을 떠난다)의 관점이다. 본질에 접근하기 위해서는 대상에 대한 어떤 생각이나 관점이 존재해서는 안 된다. 즉, 관념적 사고에서 벗어나서 본래의 대상에 대한 깊은 관조가 필요하다. 대상을 관조

하다 보면 어느 순간 대상의 본질에 다다르게 된다. 하지만 그 순간은 아주 짧은 찰나이므로 그 순간을 놓쳐서는 안 된다.

⑦자극적인 방법으로 표현한다 – 여기에서 자극적이라 함은 화두처럼 의문을 제시하는 것을 말한다. 이것이 무엇을 표현하고 있는지 작가가 설정하는 것이 아니라, 보는 사람의 다양한 해석과 인식에 자극을 주는 것이다. 작가의 역할은 스스로 화두를 들어 나타나는 인식의 변화 과정들을 자신만의 표현 방법을 찾아 제시하는 것이다.

⑧평온함, 자유로움을 추구한다 – 작품에 나타나는 대표적인 특성 중의 하나가 평온함이다. 평온함은 재료의 선택과 형상, 색채에서 대비되거나 표현에서 거침을 최소화하는 것이다. 작품의 화면에 나타나는 밝음과 맑음을 위하여 가능한 단색이나 두 가지 색으로 제한하며, 자유로움을 느끼게 하기 위하여 직선이나 경계의 구분을 최소화한다.

⑨무형식의 방법을 선호한다 – 어떤 스타일이나 이즘을 공통적으로 사용하거나 표현하지 않는다. 미술사에 나타나는 사조의 특성인 상호 유사성을 배재하고 작가의 정신성을 최대화할 수 있는 방법으로 표현한다. 개별적 특수성을 통하여 작가의 창의성을 존중하며 추구하는 가치의 공유를 선호하는 것이다.

이상은 현재까지 진행 중인 선조형예술에 대한 미학적 토대를 구축하고자 정리한 것으로, 부족한 부분은 앞으로 보완하여 선조형예술의 미학적 패러다임을 형성하는 데 더욱 노력을 기울이고자 한다. 앞으로

작가들과 관객들에게 선과 선조형예술의 가치가 더욱 확산되어 많은
사람들이 마음의 안정을 찾고 행복한 삶을 영위하기를 바라는 마음
이다.

윤양호 Yoon, Yang Ho

—

전북 김제에서 태어나 드넓은 평야를 보면서 자연의 변화와 색채에 많은 관심을 가지며 유년기를 보냈다.

한성대학교 회화과를 졸업하고 독일에 유학(1996년), 독일국립 쿤스트아카데미 뒤셀도르프 미술대학에 입학하였으며, 지도교수 헬무트 페더레Helmut Federle에게 많은 영향을 받았다. 1999년에 독일 쾰른에 있는 Stil Bruch 갤러리에서 첫 개인전을 하였으며, 유학하는 동안 5번의 개인전과 10여 회의 기획전에 참가하였다. 2001년도에는 독일 오덴탈시에서 주최하는 미술공모에서 대상을 수상하여 1년간 시의 지원을 받기도 하였다.

2000년도에 국제선조형예술협회를 창설하였으며, 귀국 후 원광대학교 동양학대학원에 선조형예술학과를 설립하여 주임교수로 있으면서, 선조형예술에 대한 미학적 패러다임을 형성하고자 연구와 작품 활동을 병행해 오고 있다.

현대미술, 선에게 길을 묻다

초판 1쇄 인쇄 2015년 12월 16일 | 초판 1쇄 발행 2015년 12월 23일
지은이 윤양호 | 펴낸이 김시열
펴낸곳 도서출판 운주사

(02832) 서울 성북구 동소문로 67-1 성심빌딩 3층
전화 (02) 926-8361 | 팩스 0505-115-8361
ISBN 978-89-5746-444-1 03600 값 15,000원
http://cafe.daum.net/unjubooks 〈다음카페: 도서출판 운주사〉